# 齐白石人物动物画范本

郭煦 主编

CNS 湖南美术出版社
PUBLISHING & MEDIA

全国百佳图书出版单位

·长沙·

**图书在版编目（CIP）数据**

齐白石人物动物画范本 / 郭煦主编. -- 长沙 ： 湖南美术出版
社，2021.9
ISBN 978-7-5356-9638-0

Ⅰ.①齐… Ⅱ.①郭… Ⅲ.①中国画－人物画－作品集－中国－
现代②中国画－动物画－作品集－中国－现代 Ⅳ. ①J222.7

中国版本图书馆CIP数据核字(2021)第209229号

**齐白石人物动物画范本** Qi Baishi Renwu Dongwu Hua Fanben

出 版 人：黄　啸
主　　编：郭　煦
责任编辑：郭　煦
设　　计：郭　煦
责任校对：徐　盾　张颖婕
出版发行：湖南美术出版社
　　　　　（长沙市东二环一段622号）
经　　销：湖南省新华书店
制版印刷：长沙新湘诚印刷有限公司
开　　本：889mm×1194mm　1/16
印　　张：15
版　　次：2021年9月第1版
印　　次：2021年9月第1次印刷
书　　号：ISBN 978-7-5356-9638-0
定　　价：78.00元

销售咨询：0731-84787105
邮　　编：410016
电子邮箱：market@arts-press.com
如有倒装、破损、少页等印装质量问题，请与印刷厂联系调换。
联系电话：0731-84363767

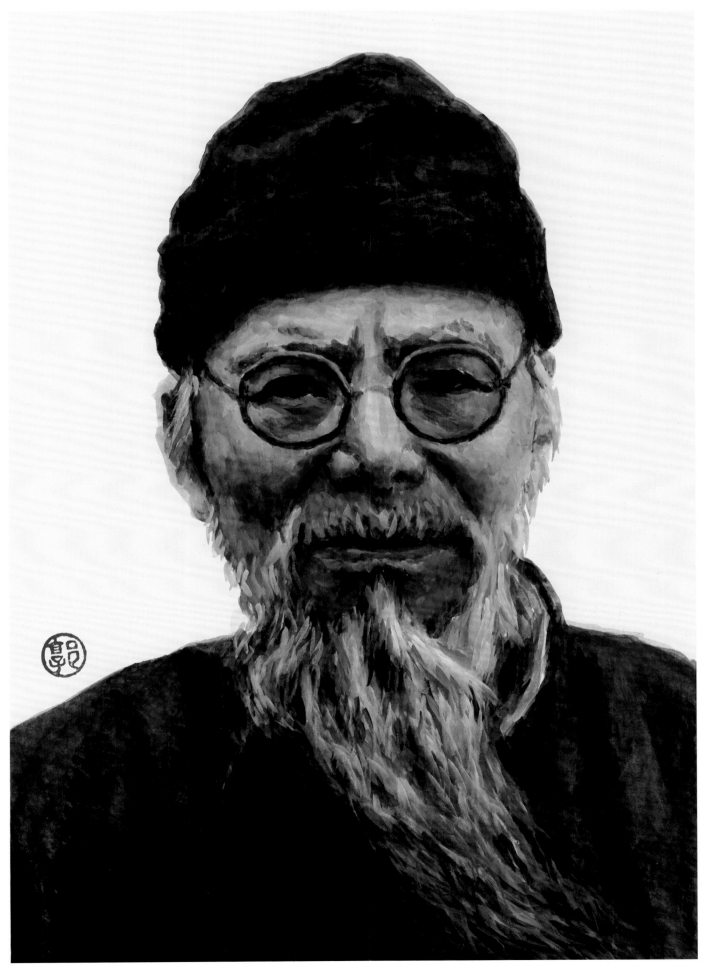

齐白石　纸上彩墨　39.5cm×27.5cm　2020年（郭煦 作）

作画妙在似与不似之间 太似为媚俗 不似为欺世 白石老人旧语

齐白石八岁读蒙馆时开始作画。《白石老人自述》（简称《自述》）说，他画的第一张作品是从门上拓摹的雷公像，并由此对画画产生了兴趣，常撕了写字的描红纸和旧账本画些常见的人物、动物和花木。"最先画的是星斗塘常见的一位钓鱼老头，画了多少遍，把他的面貌身形，都画得很像。接着又画了花卉、草木、飞禽、走兽、虫鱼等等。"

齐白石十六岁（此为虚岁，实为十四周岁）开始学雕花木活。作三维空间的雕刻，须首先会画平面图样，因此几年的雕刻学徒经历，也培养了一定的绘画能力。《自述》说，他十九岁时勾摹过绣像小说的插图，还搬用平日常画的飞禽走兽、草木虫鱼，表明他经常学画、作画。二十岁时（虚岁，一八八二年）他得到一部乾隆版彩印的《芥子园画谱》，用半年时间勾勒描绘下来，作为参照的样本。他说："……但是我画人物，却喜欢画古装，这是《芥子园画谱》里有的，……有的画成一团和气，有的画成满脸煞气。和气好画，可以采用《芥子园》的笔法。"

自从有了《芥子园画谱》临本，齐白石在做雕花木活的同时也开始为人作画，并能得到一定报酬。《自述》说："我的画在乡里出了点名，来请我画的，大部分是神像功对，每一堂功对，少则四幅，多的有到二十幅的。画的是玉皇、老君、财神、火神、灶君、阎王、龙王、灵官、雷公、电母、雨师、风伯、牛头、马面和四大金刚、哼哈二将之类。"

这类神像功对大体画到二十六岁，之后就不画了。神像功对必须塑造脸形，《芥子园画谱》解决不了这个问题。观察和思考催生智慧，下笔之前，齐白石常常借用面孔长得怪一些的熟人"救驾"，少年同学宾秋成就被他当作模特儿，上过好几回像。

《白石老人自述》说，他曾"琢磨出一种精细画法，能够在画像的纱衣里面，透现出袍褂上的团龙花纹"，并被称为"绝技"。《黎夫人像》虽无纱衣，但有精致的团龙纹，这种"绝技"亦可略知。乡村、城镇的观众与顾主，大抵以真似精致为上。这种欣赏习惯，对齐白石艺术的影响是值得注意的。

辽宁省博物馆藏《沁园师母五十岁小像》，作于一九〇一年（光绪辛丑），是博物馆一九八二年从辽宁省文物总店购入的。款："沁园师母五十岁小像，时辛丑四月，门人齐璜恭写。"为半身像，风格淡雅清秀，与富贵庄严的《黎夫人像》恰成对比。这首先是由肖像主人公的身份、个性决定的，也与画家的艺术处理有一定关系。从印刷品和照片看（笔者尚未见原作），这幅肖像略见以光影描绘体积的痕迹（如鼻子的刻画），但总体上是用勾勒渲染的传统方法，面部渲以淡赭，衣纹大体是铁线，稍有顿挫，然后沿线描加染淡墨。与《黎夫人像》相较，《沁园师母五十岁小像》显得文雅、文气多了。这表明，齐白石作肖像画，已考虑到不同的对象与要求，间用两种不尽相同的方法。

除肖像外，白石还画仕女、儿童、历史人物、八仙、佛像等。龙龚说："从一八八九年到一九〇一年，除了画像，齐白石辛勤创作的画幅，应该以千来计算。可惜经过灾荒、战争以及种种人事迁变（变迁），保存甚少。……在这一段时期，他的创作以花鸟为最多，山水次之，人物又次之。"目前所能见到的人物画，不比山水、花鸟少，其中仕女尤多。《自述》说："那时我已并不专搞画像，山水人物，花鸟草虫，人家叫我画的很多，送我的钱，也不比画像少。尤其是仕女，几乎三天两朝有人要我画的，我常给他们画些西施、洛神之类。也有人点景要画细致的，像文姬归汉、木兰从军等等。他们都说我画得很美，开玩笑似的叫我'齐美人'。老实说，我那时画的美人，论笔法，并不十分高明，不过乡人光知道表面好看，家乡又没有比我画得好的人，我就算独步一时了。"

齐白石早年的仕女画代表作有《西施浣纱》《麻姑进酿》《红线盗盒》和《黛玉葬花》等。画法大体可分为工笔、写意、半工半写三种。工者如首都博物馆藏《西施浣纱》，以匀细的铁线勾勒，再染以淡色，一丝不苟；写者如中央美院藏《麻姑进酿》、上海中国画院藏《红线盗盒》，笔线飞动而富于粗细变化，以没骨法染云雾，挥洒颇为随意；半工半写者如中国国际展览中心藏《黛玉葬花》，其

勾勒较为粗朴古拙，着色相对自由，介于前两者之间。人物造型大体是程式化的：瓜子脸，柳叶眉，樱桃小口，眼睛细秀，削肩，身形修长瘦弱。如龙龚所说"锐面削肩，头大手小"，与改琦、费晓楼开其先，流行于晚清画坛的典型仕女形象颇为相近。初学仕女画的齐白石受到这种流行画风的影响，是不奇怪的。总的看，像《西施浣纱》这样的工笔作品拘谨，程式意味很重，似有所本；写意作品虽不免以《芥子园画谱》为本或略加改造，但画法较为自由，因此与齐白石个性也就亲近些。另一值得注意之处，是齐白石常常重复画一个稿子，姿态、画法大致相同的西施、红线、黛玉等等，多次出现——这种情况一直延续到他晚年。一般而言，这种重复不是为了探索，而是卖画的需要，且常与顾主的要求相关。在中国美术史上，这并非偶然现象。

中央美院藏《婴戏图》四条屏，是迄今所见齐白石早年模仿期（一八八二至一九〇一年）唯一的儿童题材作品，作于一八九七年（光绪丁酉）。人物勾勒淡染，不点景，只画与儿童相关的风筝、铜钱等。此屏所画，衣纹结构与笔线考究、熟练，具有很强的程式性，与白石其他作品大异，而与海上画家钱慧安（一八三三至一九一一年）作品中的儿童造型、画法与风格颇似，应是齐白石临摹仿写钱氏之作。钱慧安曾为杨柳青年画创稿，其画风在民间流传较广。

中国美术馆藏历史人物轴《东方朔》《郭子仪》（董玉龙编《齐白石作品集》题为"寿翁"），与浙江省博物馆所藏《诸葛亮》，在尺寸、画法、书法、印章风格几方面都相同，应是同一条屏中的作品。人物依时代排列，应是东方朔、诸葛亮、郭子仪，尚有一件未知下落。《郭子仪》有上下款，乃最后一幅。此条屏作于一八九四年底（白石虚岁三十二岁），这一年，齐白石认识了黎松安，与朋友成立了"龙山诗社"。和上述仕女画相比，此条屏的人物较矮短，笔线更具写意性，显得稚拙生涩，缺少方法，也没有熟练的程式。题款说此屏是"奉麦秋老伯大人之命"，即依题创稿，与临摹仿写之作不同，是很自然的。

在湖南等地广为流行的神话题材，以"八仙"最多。湘潭阳光藏《八仙》条屏（原为八条，"文革"期间被撕掉两条），是流传有绪、可靠的齐白石早年绘画。《韩湘子》条题款："汉亭仁兄大人雅属即正，濒生弟齐璜。"汉亭复姓欧阳，是阳光的本家，此屏后为阳光的父亲欧阳舜聪所得，传至阳光。字为仿何绍基行书，正是齐白石一八八九至一九〇三年间的字体。这套条屏，大体用半工半写画法——头部较为工细，身躯和景物较为粗放。头与身的比例为一比四或一比五，比上述历史人物更趋矮短。作品很注意眼睛的刻画，何仙姑的侧头斜视，张果老的抬头上望，李铁拐的白眼翻看等，都有些夸张，显得神气十足。这种手法在民间绘画里常见。浙江省博物馆藏独幅画《李铁拐》（一八九七年）描绘主人公半赤膊，睁大一只眼向葫芦里看，其神态的夸张与上述条屏一脉相承，但李铁拐的衣服、胡须却有了很大变化。湖南图书馆藏《寿字图》，整幅画是一个双勾的"寿"字，"寿"字笔画中又有山水、人物和禽鸟——八仙（只画了七仙）、仙鹤、松、石等，大约是取"群仙祝寿"之意。这种典型的民间形式的绘画，目前只发现这一件。

齐白石发展转型期（一九〇二年至一九一八年）的人物画，留存下来的主要有两种：肖像和仕女。远游以来，他不再以画像作为谋生手段，但朋友和亲戚请他画像时，也不推辞。《谭文勤公像》《邓有光像》《胡沁园像》，所画均为亲友或师长。《谭文勤公像》有"庚戌秋日，湘潭齐璜敬摹"款，庚戌为一九一〇年，与《自述》所说为谭组安先人画像的辛亥年相差一年，应是白石回忆时记错了时间。"谭文勤公"即组安之父谭钟麟，曾任两广总督，一九〇五年逝世，谥"文勤"。此像"敬摹"的显然是照片，仍沿用擦炭画的方法，神情与衣服质感处理得很精致，是白石画像作品中的上乘之作。《邓有光像》尺幅很小，肖像主人公是齐白石的亲家——他大女儿齐菊如的公爹，一位农村医生。人物面部结构清晰，擦炭加淡墨，画风粗犷，从形象刻画及"有光亲家六十八岁像，壬子八月弟璜写"款推断，应是写生之作。《胡沁园像》曾有人认为作于齐白石二十七岁至三十二岁之间。胡沁园生于一八四七年，逝世于一九一四年，终年六十八岁。白石二十七岁时，胡四十三岁，白石三十二岁时，胡也只有四十八岁，与肖像中白须拂胸、肌肉松弛、年近古稀的老人形象对不上。肖像应是胡沁园六十岁后的"小照"。齐白石作此像，至少也应在他四十四岁（虚岁，一九〇六年）时，最可能是在他远游归来即一九〇九至一九一四年间（四十七至五十二岁之间）所作。此像的轮廓是用炭条轻轻勾出的，然后用炭粉擦画面部、五官结构与暗影，最后以淡墨罩染，看上去全如水墨画一般。衣服皱褶的深浅向背富于真实感。画法近于《谭文勤公像》而远于《黎夫人像》和《邓有光像》，很可能也是根据照片画出的。

这时期的仕女画大致有两种风格，一种如《采药仙女》《散花图》等，仍沿着《芥子园画谱》和改琦式晚清仕女画风略加变异的路径，笔线有粗细，多折曲，笔力比以前沉实；另一种如《抱琴仕女》等，纯为工笔设色，大抵用粗细相同的铁线勾勒，再染以淡色。比较起来，后者显得拘谨呆板——它们可能有临摹的稿本，而未必都是白石自造之稿。与白石个性相近的是那些没有任何参照，抛开了固定程式的作品，如《煮茶图》《种兰图》《罗汉》等。它们简练而朴拙，随意中透着天真。成熟于白石晚年的简笔大写意人物画，已在这些作品中初具风范。他自己对这类作品也较为满意，如一九一五年所画《罗汉》有题："此法数笔勾成，不假外人画像法度，始存古趣，自以为是。"

变法期间（一九一九至一九二八年）的人物画，仕女题材减少，佛道人物增加，出现了风趣幽默的不倒翁和以抒写情怀为指归的现实人物。画法风格比花鸟山水更突出了向大写意的转化。除个别情况外，仕女的减少和佛像的增多，与求画、卖画对象的变化有很大关系。佛像作品，有些仿借于前人画本或风格，如《罗汉册》可看出冬心画佛的影子；《达摩像》一类粗笔大写之作，则出自白石心手。背着葫芦或捏着一粒丹砂的李铁拐，是齐白石综合了民间与自己早年所画李铁拐形象再造的，大多阔笔勾勒，姿态生动，神气十足，最耐人寻味。

人们熟悉的不倒翁更属齐白石的独创。作于一九一九年夏历七月的《不倒翁》，是迄今所知最早的一件。画一背侧面不倒翁，头戴官帽，作侧脸看扇状。面部染赭色，勾眉、眼和鼻，无耳，以花青略染帽子下露出的头皮，扇子为白描，衣帽皆用湿润而没有变化的浓墨泼出，造型有似儿童画，是所见最稚气也最不讲笔法的不倒翁形象。有题曰："先生不倒。己未七月，天日阴凉，昨夜梦游南岳，喜与不倒翁语，平明画此。十四日事也。白石。"作完此图的第二天，白石又为南湖作一不倒翁扇面，题词借不倒翁的"胸内皆空"称赞"无争权夺利之心"和"无意造作技能以愚人"的品质。一九二二年画于长沙的《不倒翁》，正侧面持扇，眼斜视，有小胡须，一副恶相，题"乌纱白帽俨然官，不倒原来泥半团。将汝忽然来打破，通身何处有心肝"，并说这是"旧题词"，可见从一九一九至一九二二年间还画过此类型的不倒翁。约一九二三年的一幅《不倒翁》，身、脸、扇均纯为正面，唯有官帽稍歪，通体只有鼻子和扇子为白色，其正襟危坐之态有如神像，寓谐于庄，耐人寻味。题诗更入木三分："村老不知城市物，初看此汉认为神。置之堂上加香供，忙杀（煞）怜（邻）家求福人。"一九二五年夏历九月为子美画《不倒翁》，亦为正侧面，脸上染色，留白鼻梁，是一种愚蠢的样子。新题一诗曰："秋扇摇摇两面白，官袍楚楚通身黑。笑君不肯打倒来，自信胸中无点墨。"诗与画相得益彰，又是一种趣味。同月又作《不倒翁》，与此稿、此诗同，但多一长跋。同年冬，又为贺孔才画《不倒翁》侧背面，歪戴的官帽无纱翅，露着半个光头，低眉斜视之状尤为幽默传神。其题诗又不同："能供小儿此翁乖，打倒休扶快起来。头上齐眉纱帽黑，虽无肝胆有官阶。"充满喜剧性。总之，到一九二五年，齐白石已创造了多种类型的不倒翁，后来所画不倒翁大都源自这些模式。变法即创造，"衰年变法"十年是齐白石创造力最旺盛的时期，不倒翁形象的出现、演变与成熟，便是典型的一例。

天津博物馆藏《汉关壮缪像》《宋岳武穆像》（无年款，约一九二一至一九二三年间）是此时期齐白石人物画的两个特例。勾勒填色，属"匠家"的工整画法，但尺幅巨大，线描粗壮，风格犷悍，还可看出民间绘画的影响。这是为曹锟画的，题有"虎威上将军命齐璜敬摹"，或有所本，或在风格上受约于曹氏的意向，与画家衰年变法的追求关系不大。

《西城三怪图》《搔背图》《渔翁》《得财图》等，是相对贴近现实生活的人物画。它们大都源乎己意，与白石性格有更多内在的联系，画风也相对自然，具有一种亲切的拙趣。这一类型和风格，后来成为齐白石大写意人物画的主体和主要形式。《西城三怪图》把雪庵、冯臼和白石自己画成宽袍大袖的古人模样，风格古拙，加上画上长题，别具一种返璞归真的意趣。《搔背图》有多种形式，有出自八大小册本的秃顶老者用小竹箅自挠者（北京画院藏本，约二十世纪二十年代晚期），有小鬼为钟馗搔背者等，诗画皆极具风趣。《渔翁》今见王方宇藏本（约一九二七年）和中国美术馆藏本（一九二八年），画面大同小异，但诗题不同。前者题："江滔滔，山巍巍，故乡虽好不容归。风斜斜，雨霏霏，此翁又欲之何处，流水桃源今已非。"后者题："看着筲篮有所思，湖干海涸欲何之。不愁未有明朝酒，窃恐空篮征税时。"都是有感于战乱、官吏压榨之苦而发。美术馆藏本以大写意笔法勾勒着色，把渔翁低头看小小空篮的神

态刻画得颇为生动。《得财图》（一九二八年）以白描手法刻画一少年扛着竹筢拾柴，题跋更直率和富于情绪性："得财。豺狼满地，何处爬寻，四围野雾，一篓云阴。春来无木叶，冬过少松针。明日敷炊心足矣，朋侪犹道最贪淫。""朋侪犹道最贪淫"一句，显然不单指少年事，也暗示了他当时在北京的某些境况与遭遇。像这样的作品，无论内容还是形式，都标志了齐白石衰年变法在人物画方面的完成——创造性个人风格的成熟。

齐白石一生为家庭生计奔波劳碌，从来就着眼于现实，不沉湎于幻想和虚妄。晚年画题多源自回忆。重视直觉经验，是他和临摹画家的根本区别。有意思的是，这一特色也拉开了他与写生画家的距离：后者常常只强调对景描绘，脱离了直观对象（模特儿）就手足无措。临摹者和写生者虽然对立，但在轻视直接经验这点上却是一致的：他们不是缺乏经验，而是缺乏将昔日经验化为视觉图像和艺术形态的能力或努力。

纺织娘、蝴蝶之类草虫，和莲花峰、杏子坞、归耕之思联系在一起。人物、山水、动物多是如此。他笔下极富个性的独山独峰形象，主要来自一九〇五年桂林之游；他经常画的柳岸、江村、柏屋、竹舍、芭蕉林、渡海渔舟、秋水鸬鹚、暮鸦、柳牛、鸡鸭、老鼠、灯蛾、夜读、送学等等，莫不与其家乡景物、游历所见、儿时记忆相关。甚至他借李铁拐、不倒翁表达的思想情感，如"天下从来多妄妖，葫芦有药人休买""抛却葫芦与铁拐，人间谁识是神仙"等，也都源于他的人生经验。

齐白石是一个纯真而有爱心的人。他的《送子从师图》（约一九三〇年）刻画一老者送小儿去读书，身着红衣的孩子一手把书，一手擦泪。老人慈爱地抚摸着他的头，安慰着。同一稿本的变体画《送学图》题了两首诗：

（一）

处处有孩儿，朝朝正耍时。

此翁真不是，独送汝从师。

（二）

识字未为非，娘边去复归。

莫教两行泪，滴破汝红衣。

同年所作《迟迟夜读图》产生于同一创作动机，是《送学图》的姊妹篇。灯火燃着，读书的迟迟却伏案睡去。他身着红衣，把脸埋在手背上，只露出圆圆的娃娃头，似乎正是《送学图》中那个孩子。书桌方正，坐椅歪斜，迟迟沉睡正酣。白石自题：

余年六十生儿名迟。六十以后生者，名迟迟。

文章早废书何味，不怪吾儿瞌睡多。

真是一位豁达的父亲。他宁愿看着小儿子打瞌睡，也不逼他读书。舐犊深情，跃然纸上。白石为娄师白所画《补裂图》、为张次溪所画《江堂侍学图》、为罗祥止所画《教子图》等，都描绘类似的亲情故事，表现了他对仁爱之心的共鸣。他的许多诗歌与短文，如《祭次男子仁文》等，把这种情感表达得更为动人。

人与自然的亲近，不如人伦亲情强烈、炽热，但更宽泛而持久。白石老人的爱心，集中体现于此。在诗画里，他像儿童那样跟花朵、树木、鱼虾、麻雀、小鸡、蜻蜓、青蛙谈心，把它们当作朋友、伙伴。他还以欣赏的眼光描绘自然生命间的"劫杀"——如鸟儿捕食，小鸡争蚯蚓，螳螂捕虫，以及斗鸡、斗蟋蟀等。他觉得那种眼大而不善斗的蟋蟀"可憎"，莫如勇敢搏击的蟋蟀可爱，换言之，齐白石爱的是活泼泼的生命，包括生命的争斗和挣扎。在生活中，白石憎恶吃粮的蝗虫，盗食的老鼠，"聒人两耳"的青蛙，但在他笔下，它们莫不变得活泼可爱。艺术里的这种仁爱之心，超乎功利之上，是对生命和生命情境的诗意体验。有时，齐白石也表现出对弱者的同情。有一幅《小雀》，画一小鸟立于石上，题曰："乱涂一片高撑石，恐有饥鹰欲立时。好鸟能飞早飞去，他山还有密低枝。"他劝小鸟避开捕食的饥鹰。白石爱鹰的雄健与勇猛，但又不愿看见弱肉强食。北京荣宝斋藏其花鸟册中的《翠鸟》，画一蓝衣红肚翠鸟，题曰："羽毛可取终非祥。"当美丽的羽毛被人视为"可取"时，鸟儿面临的不是吉祥之兆。画家赏其羽毛之美，也爱其生命。在世界

上，美与善往往难以两全。老人对自然生命的这种复杂态度，也隐约透露出他的人生体验与态度。

遥远的记忆单纯而又复杂。白石常画的柳牛图，画面常常只有一条牛，几根柳丝，余皆空白，不画山坡、草地、水塘和牧童，近乎梦一样的空蒙。记忆里的童年景象，有时单纯而又朦胧，好像那纷繁的世界都被童稚的单纯逼进了时间空白里。

幽默是一种智慧，一种宣泄。齐白石晚年的一些作品（主要是人物画），富于幽默感。这种幽默感来自丰富的人生阅历，对世事的解悟，以及对平凡事物中奇趣和笑料的发掘。图画形象与诗歌题跋的巧妙结合，是表现这种幽默的基本方式。典型作品之一是人们熟悉的《不倒翁》。它把事物的反正、表里、庄谐融于一体，让适当的漫画手法和妙趣横生的诗歌相得益彰，把严肃的东西以玩笑的轻松态度揭示出来，使人在愉悦之余感受到艺术家盱衡世事的洞察力。《搔背图》也是典型之作。一九二六年的《搔背图》自题仿朱雪个，画一秃顶老者，自己用小竹箄（俗称"痒痒挠"）搔背，其状颇有趣。《钟馗搔背图》，刻画小鬼为钟馗搔背，题句云：

> 不在下偏搔下，不在上偏搔上。
>
> 汝在皮毛外，焉能知我痛痒？

一九三六年游蜀，又为王治园作一《钟馗搔背图》，出于同一稿本，题诗有了变化：

> 者（这）里也不是，那里也不是，
>
> 纵有麻姑爪，焉知著何处？
>
> 各自有皮肤，那（哪）能入我肠肚！

画中的绿脸小鬼双手为主子搔背，钟馗又痒又急，胡子都飞了起来。为别人搔痒总难搔着痒处，侍候老爷的小鬼不好当。诙谐的画面，口语般诗句中的理趣，使人愉快，也使人得到智慧。

年轻时多画八仙的齐白石，晚年只喜画李铁拐。他描绘的着力点在李铁拐仙质其里与乞丐其外的矛盾，常常遗憾世人只看其表，不识真仙。《一粒丹砂图》画的也是李铁拐模样的人，画上题：

> 尽了力子烧炼，方成一粒丹砂。
>
> 尘世凡夫眼界，看为饿殍身家。

有时他责怪李铁拐错借乞丐身，对"凡夫眼界"表示原谅：

> 还尸法术也艰难，应悔离尸久未还。
>
> 不怪世人皆俗眼，从无乞丐是仙般。

齐白石有一些自写性的作品，如《老当益壮》《人骂我我也骂人》《歇歇》《却饮图》《醉归图》等，都表现了一个老人的自我意识、生活态度与情状。迄今所知，《人骂我我也骂人》以一九三〇年《人物册》中的一幅为最早。那时，他虽然已有大名，仍不免遭到一些人的嘲笑攻击。他在北平艺专授课，课间总是坐在教室一角，不去教员休息室以避是非，但心中不平，不免在诗、画和篆刻中流露。印文"流俗之所轻也"即一例。他也曾用"人誉之，一笑；人骂之，一笑"表示超然态度，但"一笑"的后面，总还有些不舒服。王方宇曾比较过三件《人骂我我也骂人》，其中两件人物表情呈怨愤状，一件则面带笑容，似乎消融了气恼，颇有诙谐感。被人骂而还之以骂，本乎人的自卫本能和意识，在人与人的关系中是很普遍的。"人骂我我也骂人"和"人誉之，一笑；人骂之，一笑"，构成齐白石性格的矛盾性和丰富性。"我也骂"是情绪化的，"一笑"已有理性的支配，笑着说"我也骂"，则更多了些省悟和幽默。但即便描绘了愤懑表情的画面，也都带有儿童般的率真。人们感受到的，首先不是他"也骂人"的态度，而是他毫不掩饰、近乎粗率的性格本身，以及"返老还童"的天真。齐白石晚年，常把自己的纯真化为审美对象——非出于自觉，乃源乎自然。他的印章"吾狐也"，边款刻"吾生性多疑，是吾所短"云云，公开告诉人自己像"狐"，就像小孩子说"我心眼特别多"那样，令听者忍俊不禁。人们在真诚面前，至少能得到一种精神纾解。

《却饮图》描绘劝酒与推却。两个老人对饮，执壶者斟酒，却饮者躲闪。题曰："却饮者白石，劝饮者客也。"他请客人喝酒，

却宾主颠倒，劝饮者反被劝饮。面对这有趣的场面，谁不莞尔？《醉归图》画一小儿扶一老人醉归，题"斯时也不可醉倒"，分明已经醉倒，还说"不可醉倒"。《歇歇》（有时题作《也应歇歇》），自记"用雪个本"，但完全是白石风格。累了要歇歇，是人的自然欲求。这最平常的情景一经白石老人描绘，就有了新鲜的含义：勤奋、辛劳者的自我劝慰。

《老当益壮》表现了其生命的另一面：积极向上，不服老，不认输。画中老人挺腰举杖，一副"英雄"状。但其姿神和年龄的矛盾又让人哑然失笑。生活中的白石老人沉默寡言，画中的自我充满活力和情趣。人是丰富的，白石老人也是丰富的。

幽默而富于智慧的作品还有《耳食图》《挖耳图》等，不尽述。

齐白石是一个善于表现生命情趣的艺术家。

情趣是审美化的生命现象——人所感受、观照的生命表现与境界。能表现生命情趣的人是热爱生命、敏于生命欢乐的人。观者大约都熟悉如下画面：苇草下，几只青蛙面面相对，似在商议什么；一群小雏鸡围住一只蝈蝈，但不是要吃掉它，而是惊奇于它是谁，来自何方；荷塘里，几条小鱼正追逐一朵荷花的倒影；荔枝树上，两只松鼠肆无忌惮地大嚼鲜果；螳螂举刀以待，准备捕捉蚂蚱；老鼠爬到秤钩上"自称斤两"，蝴蝶落到花瓣上"渡水"……幼小生命的活泼可爱，顽皮稚气，它们的好奇和无防御状态，以及格斗、追捕、奔跳和偷窃等，都充满了情趣，让人感受到生命过程的欢乐和诗意。

当然，齐白石作品中数量最多，最富有情趣，能唤起人们对生活的热爱之情的还是那些具有田园诗意的、非常普通的花草、鸟兽、虫鱼。这类画中，往往有极富情趣的细节，画家把自己的感情对象化了，那些成群的鱼、虾、青蛙、鸡雏仿佛和观赏者都有着情感的呼应、交流。例如一九五一年所作的《青蛙》，一只蛙的后腿被孩子用绳系在水草上，挣扎不脱，对面三只蛙蹲坐着，扬起前肢，向之鼓噪，好像是为同伴的受困而焦躁却无法相救。另一幅《两部蛙声当鼓吹》（一九五三年作），画面下方一群蝌蚪欢快地浮游而去，其后六只青蛙跳跃着、鸣叫着，像是长辈为儿孙的茁壮成长而兴奋不已。作品可以说是老画家以自己的心境体察大自然生成的心像。

一九五一年作的《小鱼都来》，上方两枝竹竿，垂下细细钓丝、鱼饵，引来一群小鱼争食。视点不在岸上，而是贴着水面。画面异常单纯、空灵而又生趣盎然。连篆书题的"小鱼都来"几个字的形象、意趣都充满童心。令人感到这位九旬老人又回到了他快乐的童年时代，用孩子的眼光看周围的生活，也把欣赏者吸引到他的情感世界之中。

他的许多作品充溢着启发、关怀后人的厚意，如两只小鸡争夺蚯蚓，题作"他日相呼"。还有一幅《牧牛图》，画中过小溪时牧童与徘徊不前的小牛之动态描写非常真确，深蕴于画中的思乡思亲之情更是能够引发欣赏者丰富的生活联想。

一九五〇年五月，在参加北京市第一次文代会时，齐白石与作家老舍结识，而老舍夫人胡絜青则早在一九二九年就认识了齐白石并为他的两个儿子补习过诗词。老舍曾为齐白石出了一些刁钻的题目，专拣前人诗词中一些意境很美却很难用可视的具体形象加以表现的句子请齐白石作画。这激发了老画家创造性的艺术构思，例如那幅著名作品《蛙声十里出山泉》是清初文学家查慎行（初白）的诗句。要画出十里蛙声总不能画几只青蛙就算数。老画家苦苦思索了几天，终于构思出一个巧妙的画面：一群蝌蚪顺着潺潺的山泉流泻而出，既然有这么多蝌蚪，远处必有不少青蛙，那聒耳的蛙鸣也就充耳可闻了。画面以形象的联想作用引出声音效果，画的妙处丰富了诗的妙处。这幅作品几乎可以视作《两部蛙声当鼓吹》的姊妹篇，但构思的难度大得多。以形象再现诗的意境，非常贴切、自然，毫无勉强、生硬之感。这种极清隽又富于现代感的构图在老人以往的作品中是不多见的，年届九十高龄的齐白石仍在顽强地创造、发展着新的艺术表现形式。

齐白石晚年人物画数量不多，有些是重复过去的题材，如《不倒翁》，令人从中感觉到老人暮年不已的壮心中隐含的惆怅与悲凉心绪。

他的艺术属于过去，也属于未来。

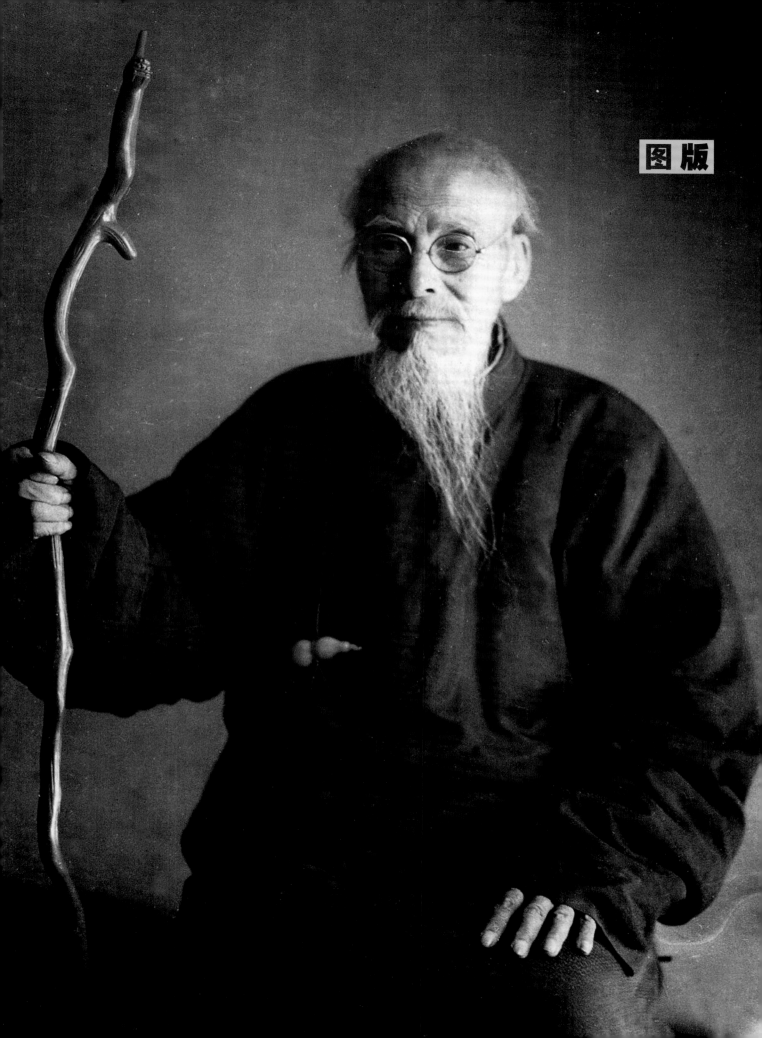

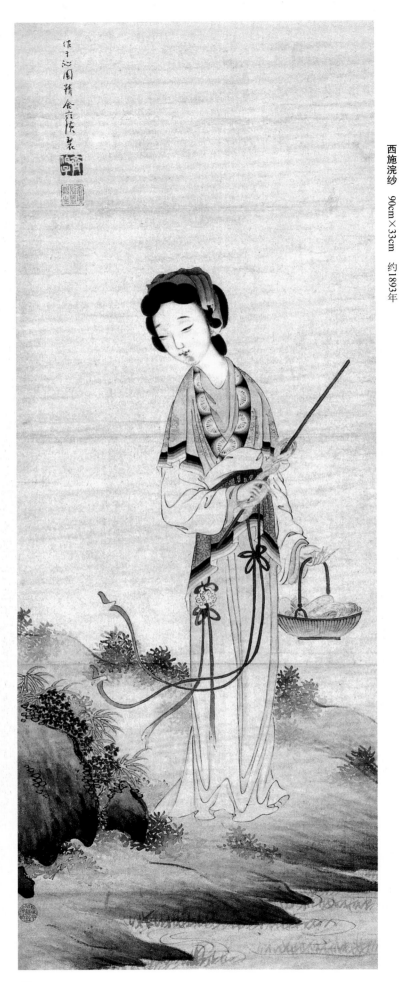

西施浣纱　90cm×33cm　约1893年

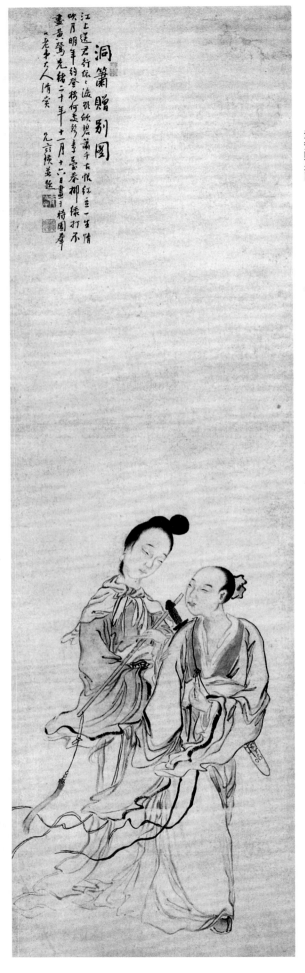

洞箫赠别图　152cm×45cm　1894年

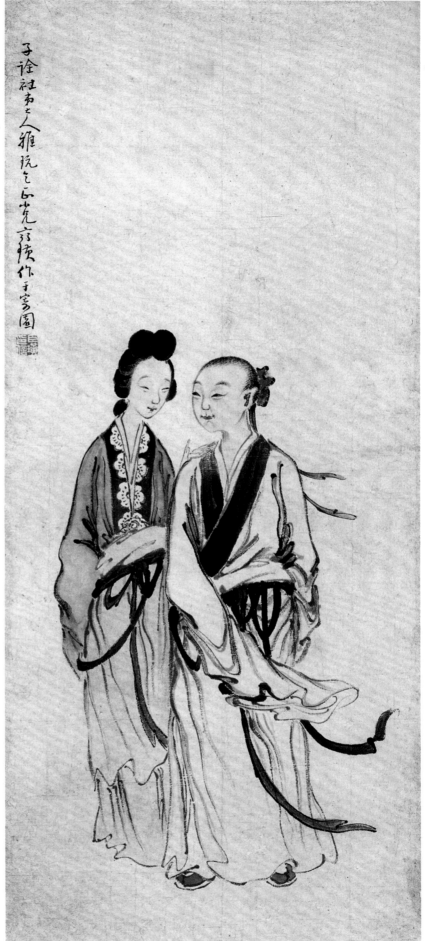

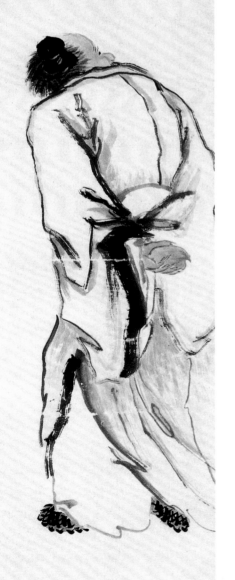

子谕社弟之人雅玩之乙未先有怅作于窟園

人物　65cm×27.5cm　约1894年

岁星偶谪碧天旁金乌门前待诏曾壮岁上书
汉明廷滴谏膝枝皋朱之试卜蓬芉朱经之曾偷
天上桃目若整珠凿编见伴儒端笑弓黄

东方朔

133.3cm×32.7cm　1894年

11

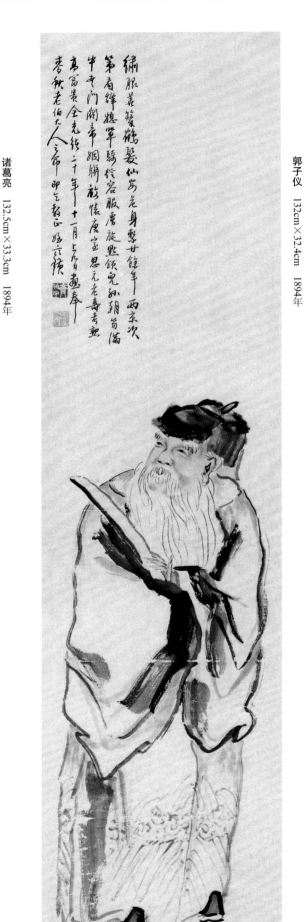

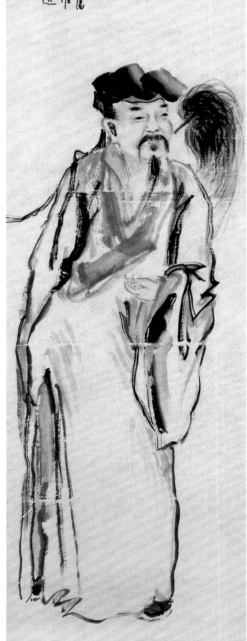

诸葛亮　132.5cm×33.3cm　1894年

郭子仪　132cm×32.4cm　1894年

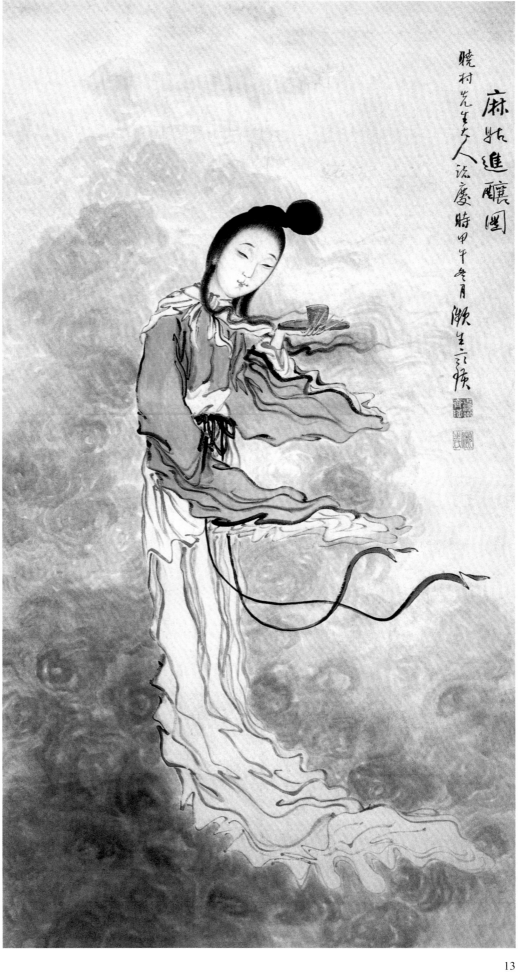

麻姑进酿图　130cm×67.5cm　1894年

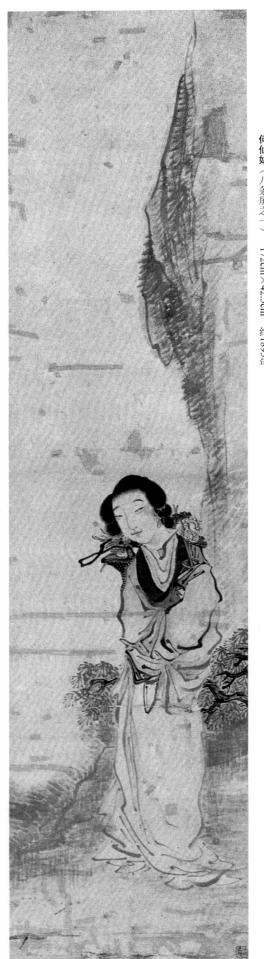

何仙姑（八条屏之一） 172cm×42.5cm 约1895年

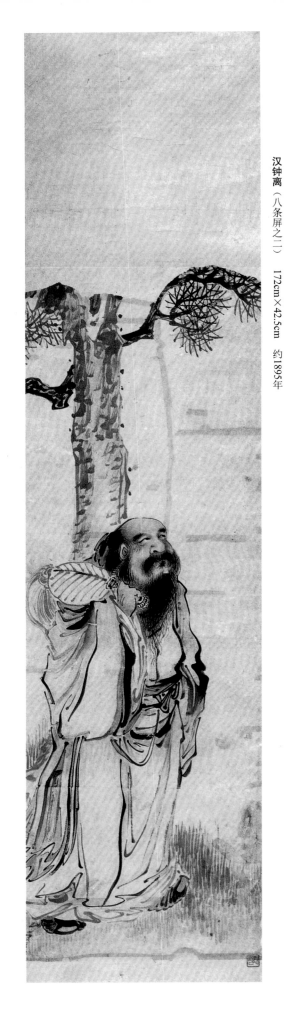

汉钟离（八条屏之二） 172cm×42.5cm 约1895年

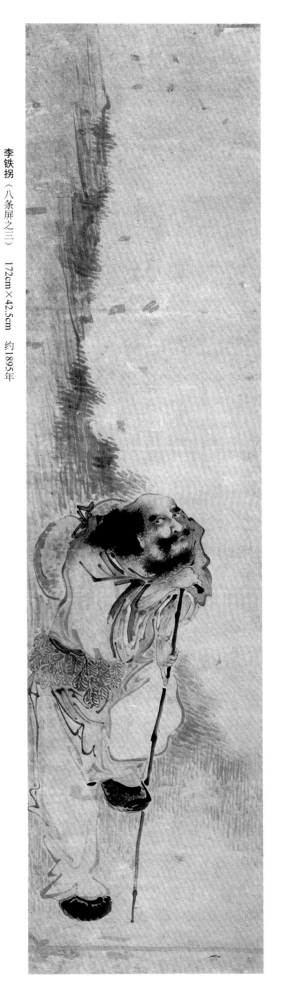

李铁拐（八条屏之三） 172cm×42.5cm 约1895年

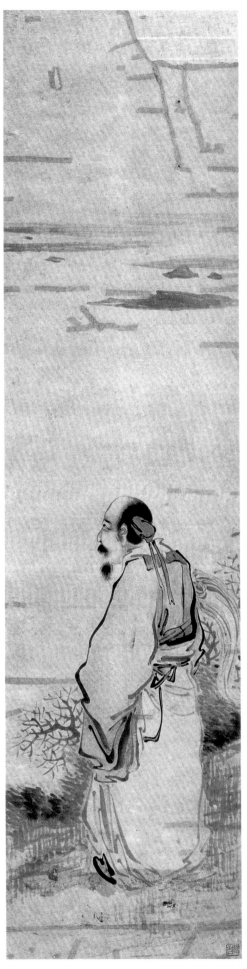

曹国舅（八条屏之四） 172cm×42.5cm 约1895年

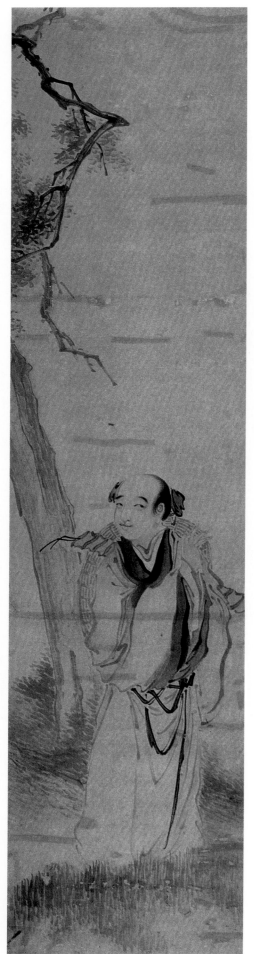

蓝采和 （八条屏之五） 172cm×42.5cm 约1895年

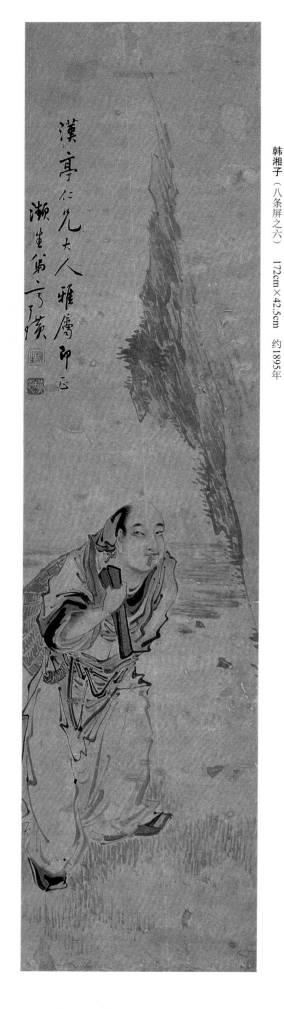

韩湘子 （八条屏之六） 172cm×42.5cm 约1895年

漢亭仁先大人雅屬印正

瀬生弟亭嵘

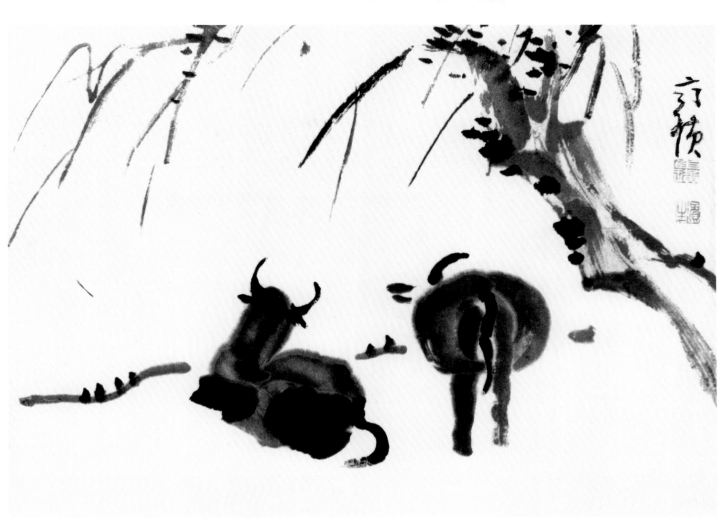

柳牛图　31cm×42cm　约1895年

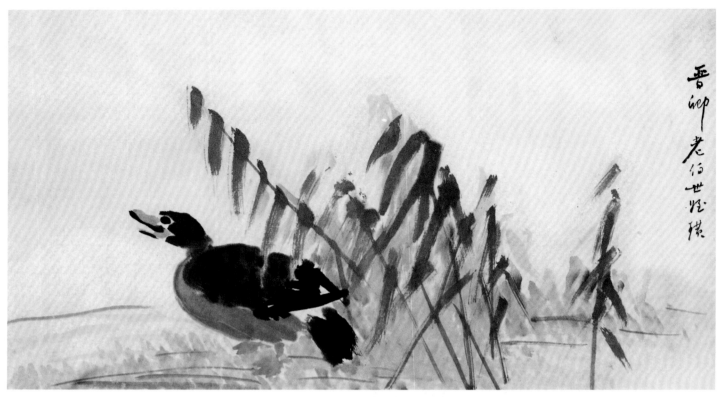

芦雁　40cm×73cm　约1894年

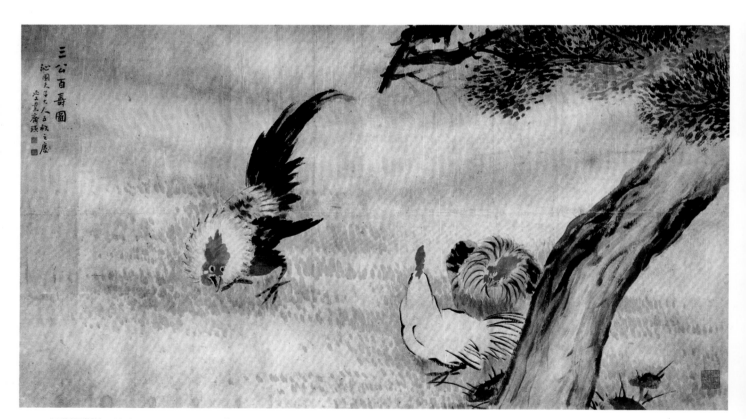

三公百寿图　90.6cm×176.9cm　1896年

拍球 （婴戏图条屏之一） 66cm×32cm 1897年

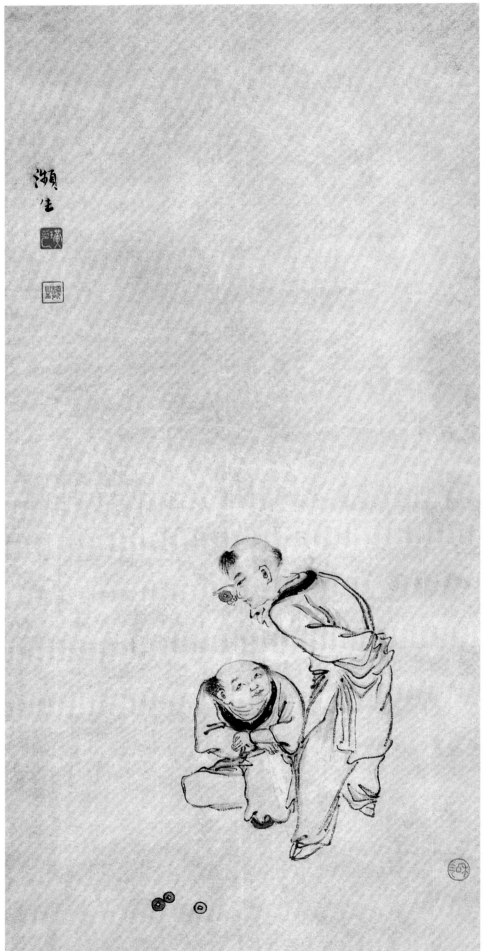

玩铜钱（婴戏图条屏之二） 66cm×32cm 1897年

放风筝 （婴戏图条屏之三） 66cm×32cm 1897年

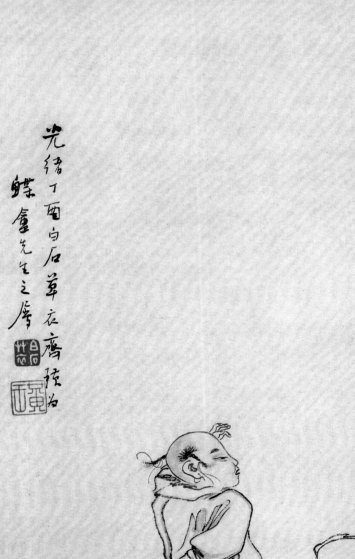

踢毽子（婴戏图条屏之四） 66cm×32cm 1897年

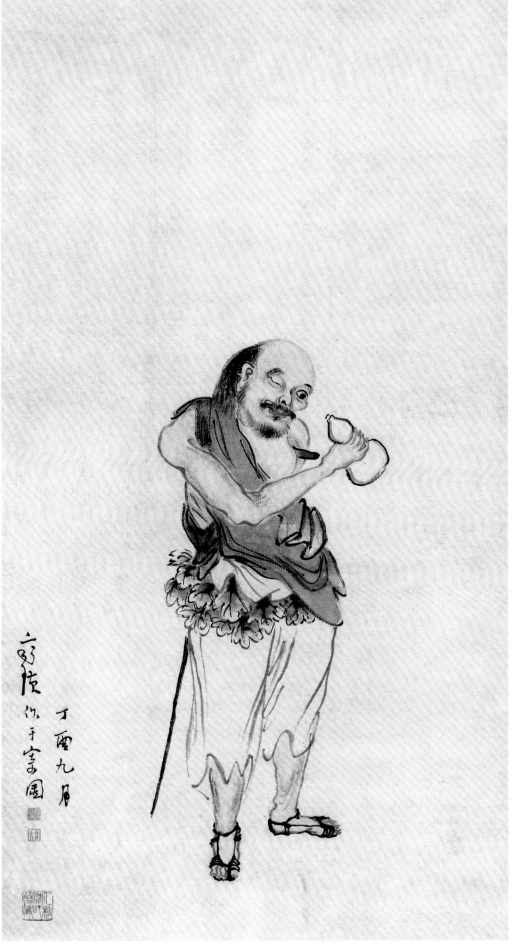

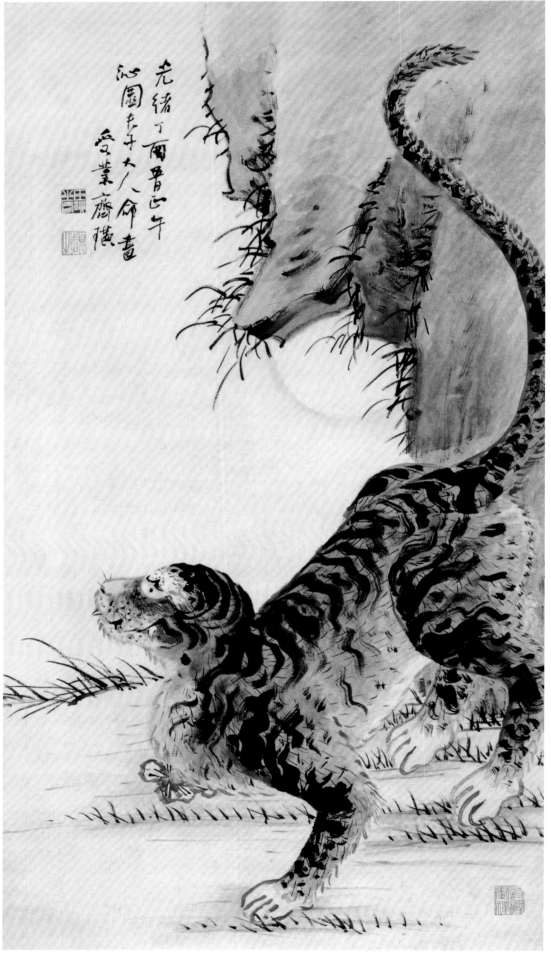

光緒丁酉晉正午
沁園七十大人命畫
受業廬橫

老虎　146cm×81.4cm　1897年

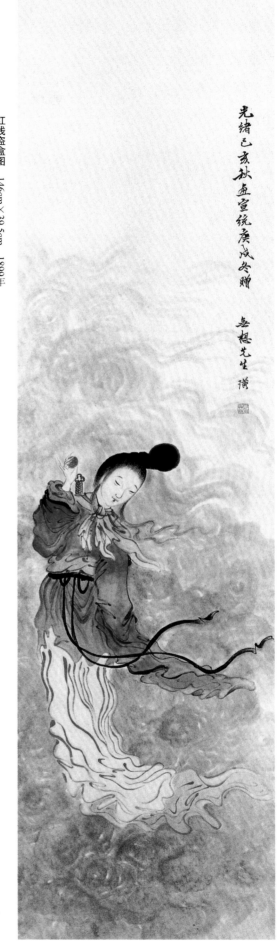

光绪己亥秋画宣统庚戌冬赠

无想先生横

红线盗盒图　146cm×39.5cm　1899年

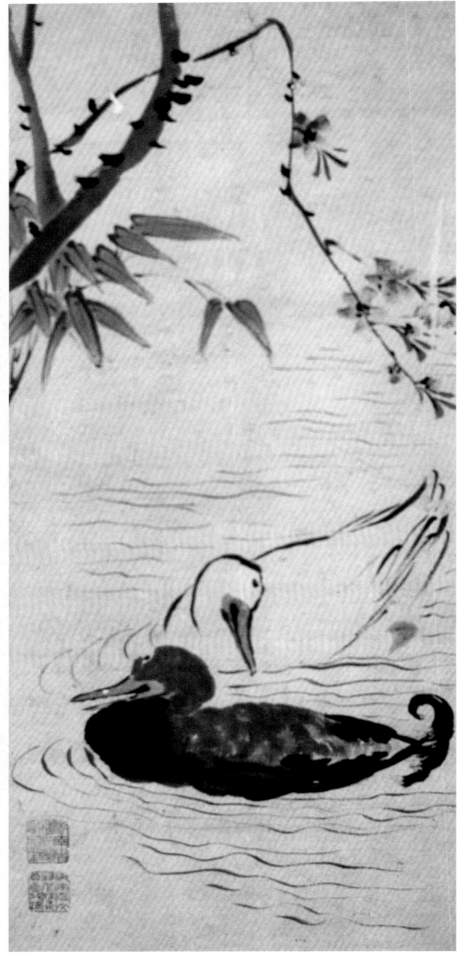

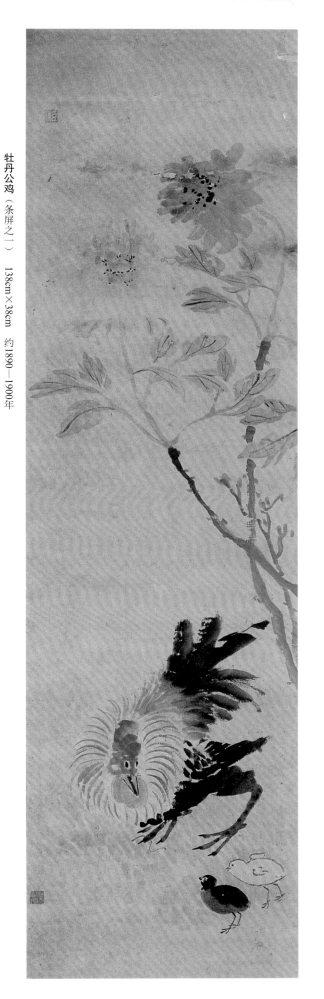

牡丹公鸡（条屏之一）　138cm×38cm　约1890—1900年

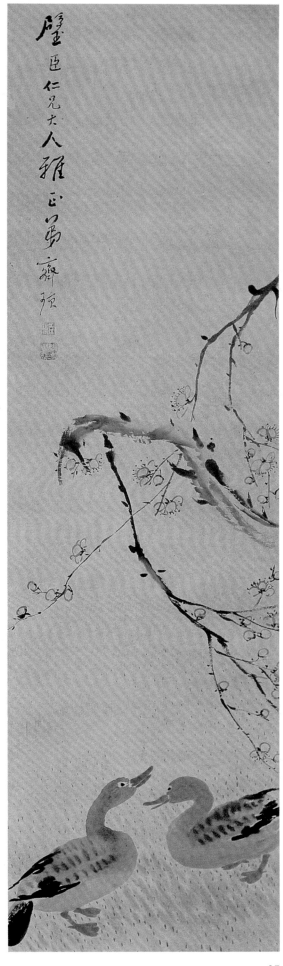

梅花双雁（条屏之四）　138cm×38cm　约1890—1900年

璧臣仁兄大人雅正 山阴任预

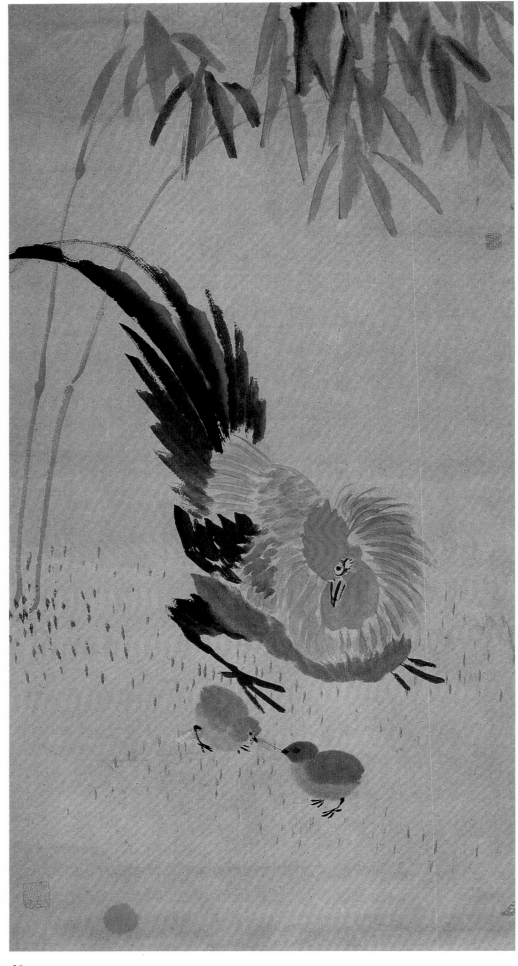

鸡（花鸟屏之一） 89cm×46cm 约1895—1902年

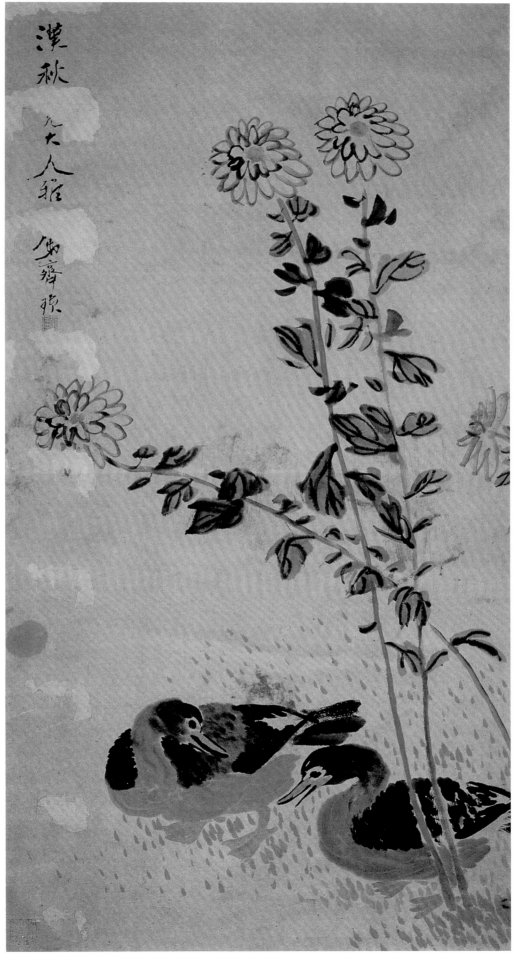

菊花双雁 （花鸟屏之四） 89cm×46cm 约1895—1902年

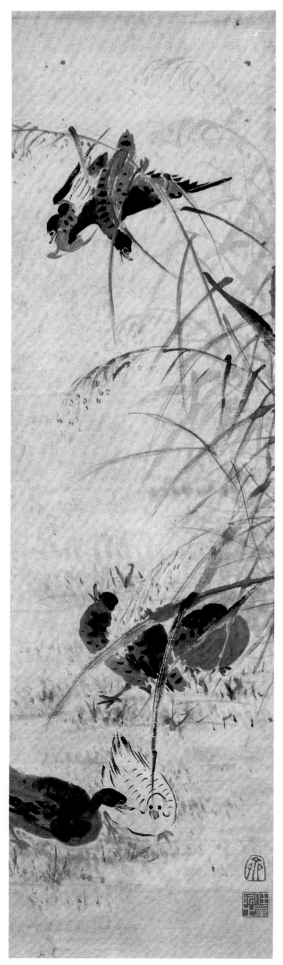

芦雁　173cm×48cm　约1900—1909年

譚文勤公像　93.5cm×37.1cm　1910年

文勤公遺像

同郡後學鄭沅恭題

庚戌秋日湘潭蔡琦歌摹

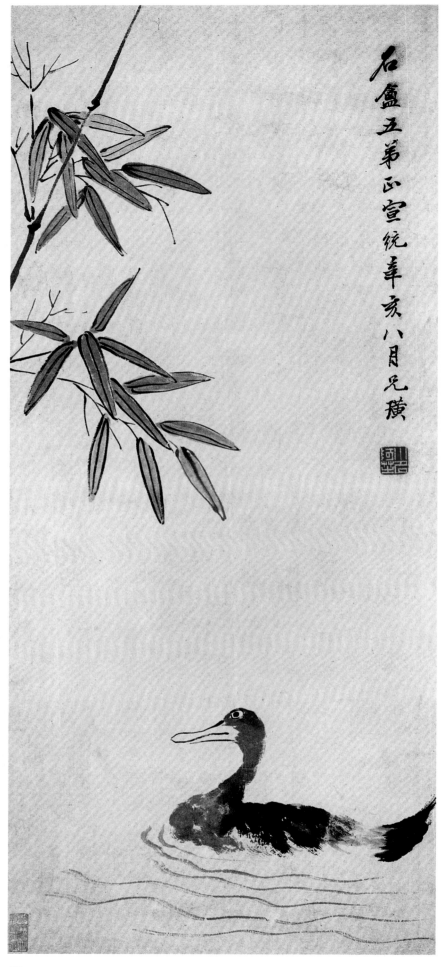

竹枝游鸭　82cm×36cm　1911年

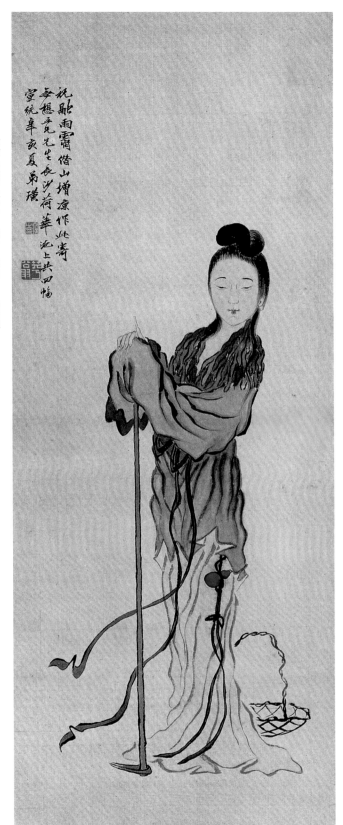

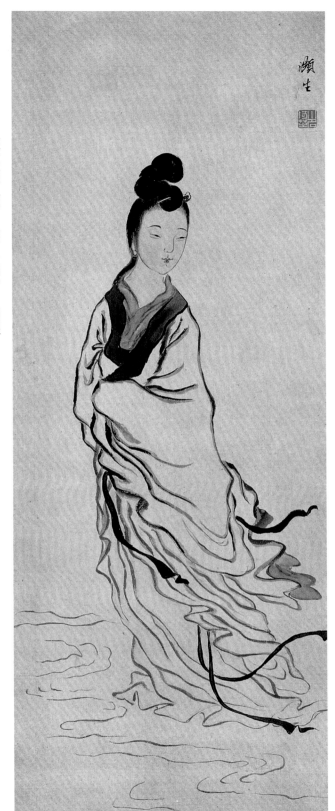

祝融雨霽借山增涼作此寄
每想尉先生長沙荷華池上共四幅
宣統辛亥夏弟橫

仕女（条屏之一） 104cm×40cm 1911年

仕女（条屏之二） 103cm×39.5cm 1911年

瀨生

33

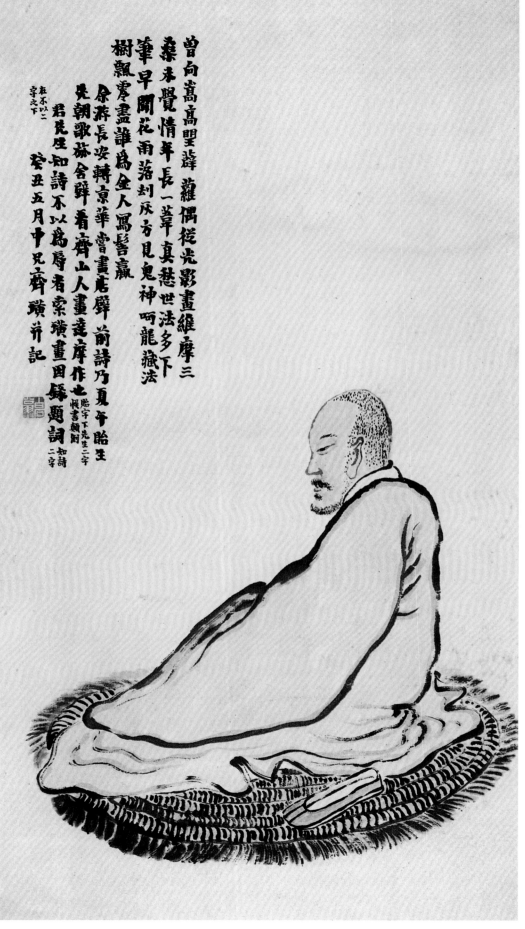

达摩　86.3cm×46cm　1913年

曾向嵩高與盧辥　羅偶徙光影畫維摩三
桑承賢情年長一辥　真慈世法多下
筆早聞花雨落刧灰　方見鬼神呵龍藏法
樹飄塵盡難為金人寫鬢贏
　余蔣長安轉京華曹畫唐辥　前詩乃夏午貽生
　覺朝歌絲舍辥　看齊山人畫達摩作也
　君覓座知詩不以為辱者索續畫圖錄題詞
　癸丑五月中兄齊璜瀕荃記

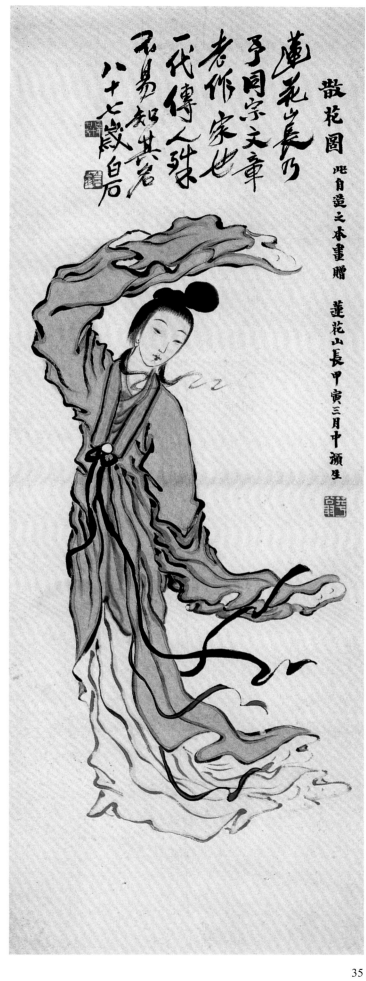

散花图　108.5cm×39.5cm　1914年

散花圖　此自造之本畫贈

蓮花山長乃
予同宗文章
老作家也
一代傳人殊
不易知其名
八十七歲白石

蓮花山長甲寅三月中顄生

余自四十以後不喜畫
人物或有酬應必使兒輩
為之　漢先大兄之請
慈广畫此今日此之普時
曰舊時嘗見余為郭公
不相同也十年前作頗令
閱者以為好矣余覽以為
慚耳此法敷筆鈎成不
假外人畫像法度始存
古趣自以為是人必曰自
作高古世人可不信也
乙卯十月齊璜並記

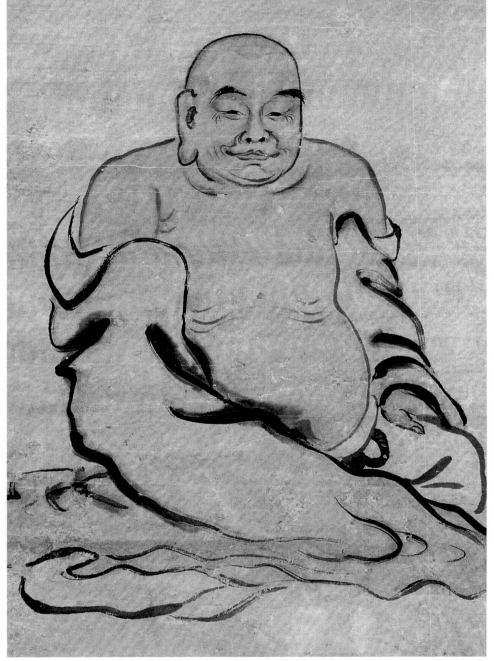

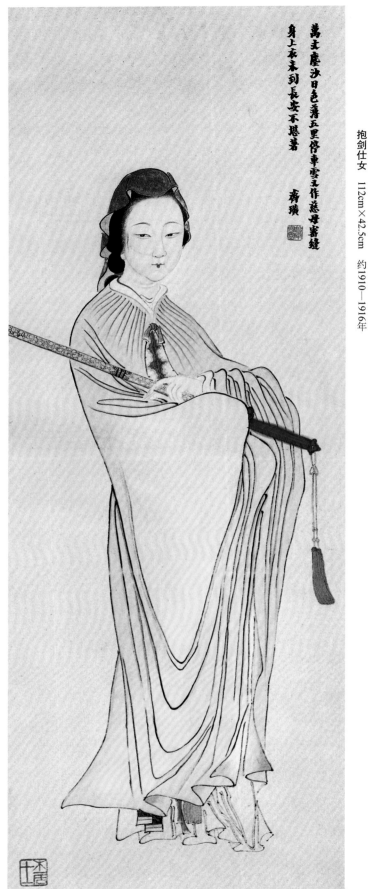

抱剑仕女　112cm×42.5cm　约1910—1916年

萬里慶沙日色薄五里停車零工作慈母密縫
身上衣未到長安不愿著
　　　齊璜

抱琴仕女　130cm×43.3cm　约1910—1916年

兒女呢～素手輕方君能事祇知名寄
萍門下與雙别因憶京師落雁聲
杏子塢民齊璜

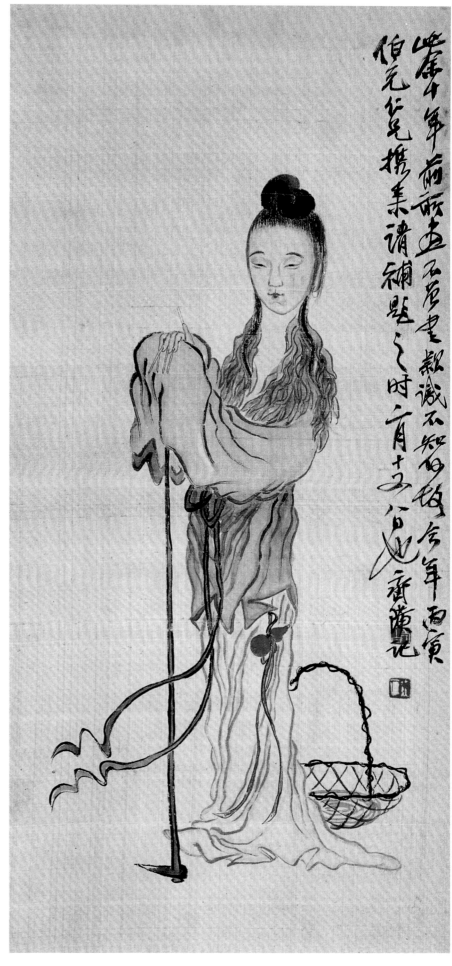

扶锄仕女　74cm×33.4cm　约1911—1916年

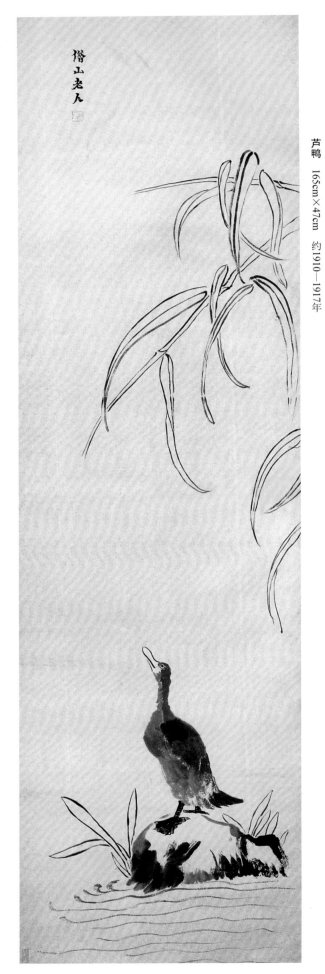

芦鸭　165cm×47cm　约1910—1917年

游鸭图　132cm×34cm　1918年

丁巳夏秋余重游京華
二濱先生甞与相聚不幾余畫長幅今復見
于長沙遇戰事龙熾是誰尚能亚慈师好二
爲之
先生知我者其毋加責戊午寿弟璜記

先生不倒
己未七月天日陰
滋昨宵夢游
荊巖喜與不倒
翁話平明盡此
十四曾事也 白石

不倒翁　59.2cm×26.7cm　1919年

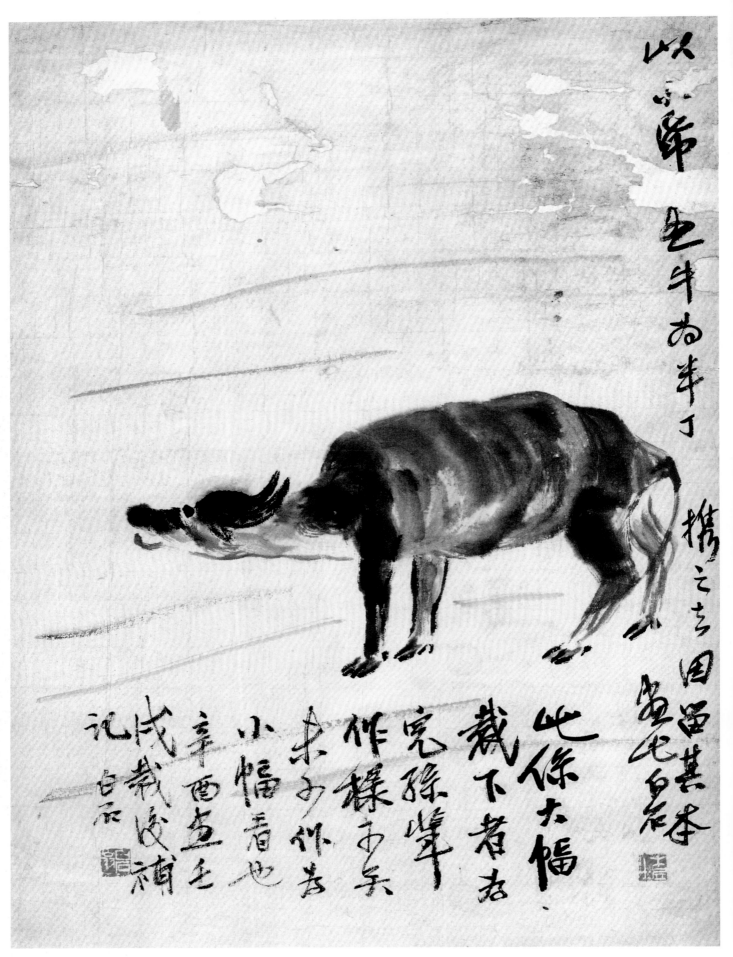

水牛　46cm×34cm　1921年

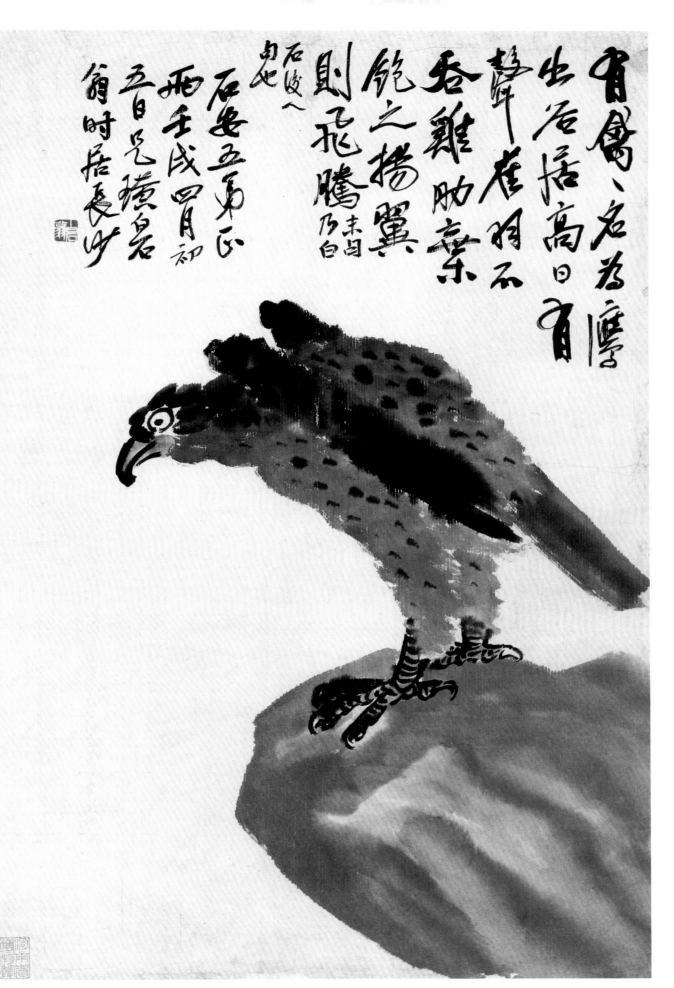

鹰石图　65cm×43cm　1922年

宋岳武穆像

虎威上将軍令齊瓚敬摹

漢關壯繆像
虎威上將軍命齊靈敬摹

汉关壮缪像　169cm×95cm　约1921—1922年

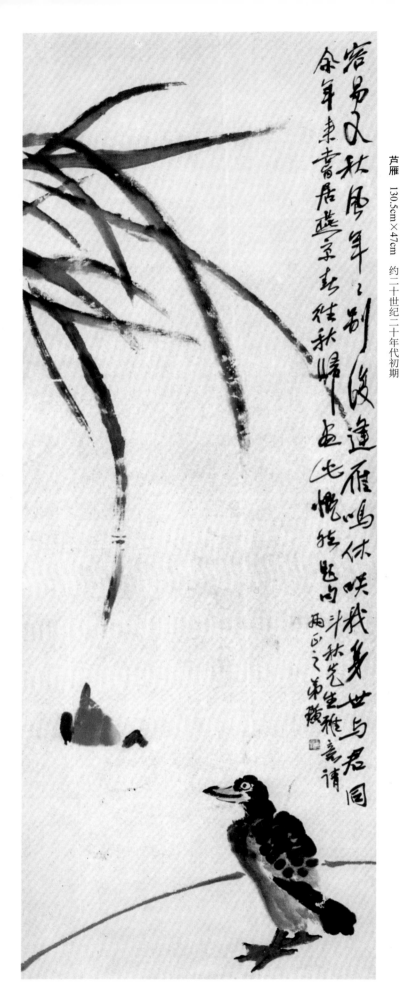

芦雁　130.5cm×47cm　约二十世纪二十年代初期

容易又秋风年之别後逢雁鸣休叹我身世与君同

余年来书居燕京去岁秋归画此愧然独题两正之弟横画

斗秋先生雅意请

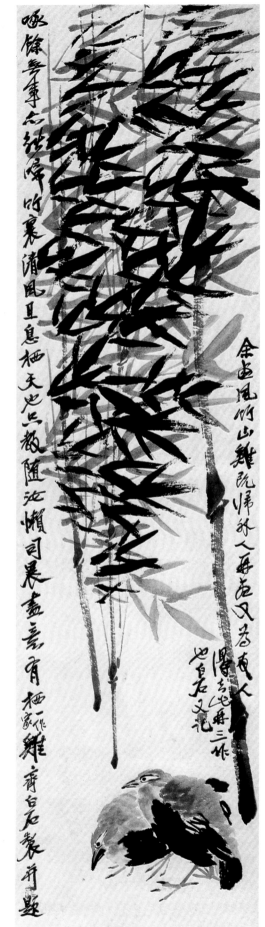

风竹山鸡　132cm×32.5cm　约二十世纪二十年代初期

余画风竹山鸡既归林人再在庵只若遊人　得荒山也再三作　也自名义礼

啄馀无事态袋霑竹裹消风且息栖天地只教随汝懒司晨尽意有栖一作家雞

齐白石製并题

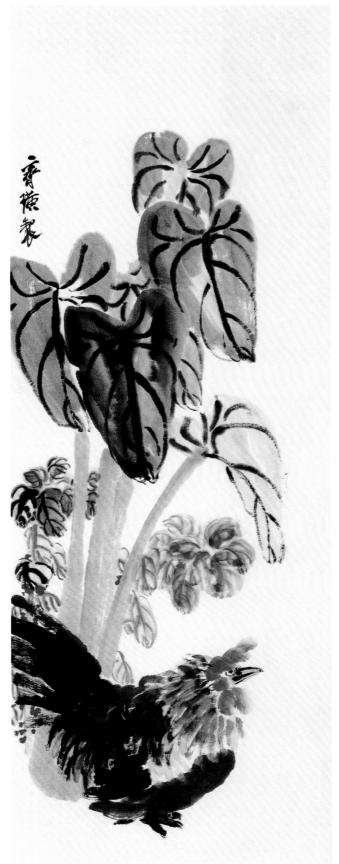

芋叶公鸡 （花鸟四条屏之一） 165.5cm×58cm 1924年

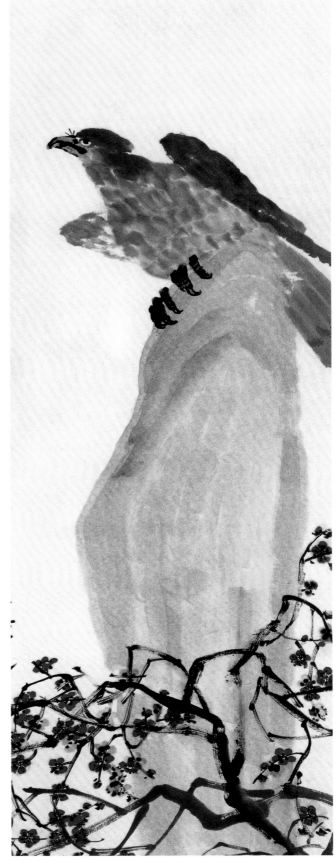

梅花鹰石 （花鸟四条屏之二） 165.5cm×58cm 1924年

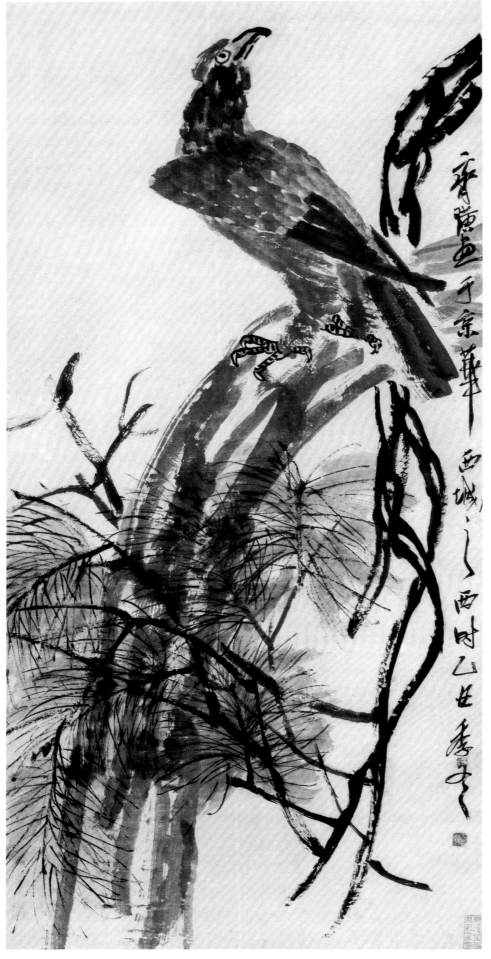

松鹰　129.5cm×62.3cm　1925年

达摩像 138cm×77cm 1925年

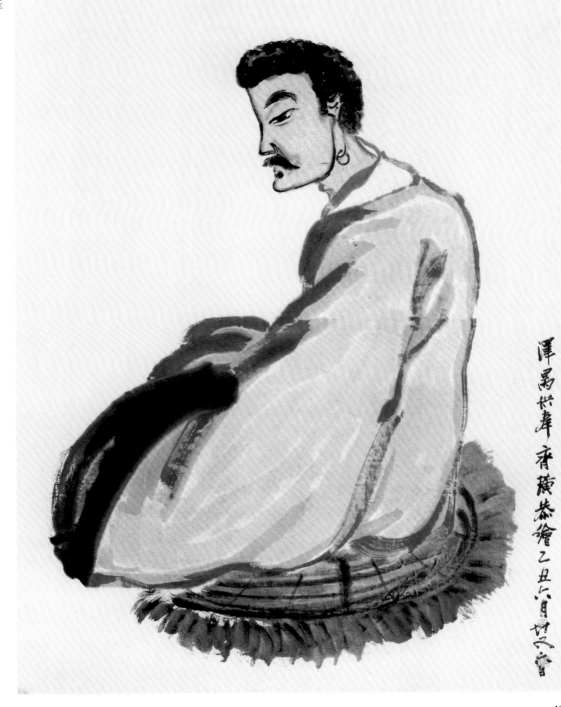

泽畣长庠 齐璜恭繪 乙丑六月廿六窅

不倒翁　128cm×33cm　1926年

烏紗白扇儼然官　不倒原來泥半團
將汝忽然打破看　通身何處有心肝

佩玉先生正之　齊璜續居京華第十年也

白石山翁畫并題舊句

不倒翁　134.5cm×32cm　1925年

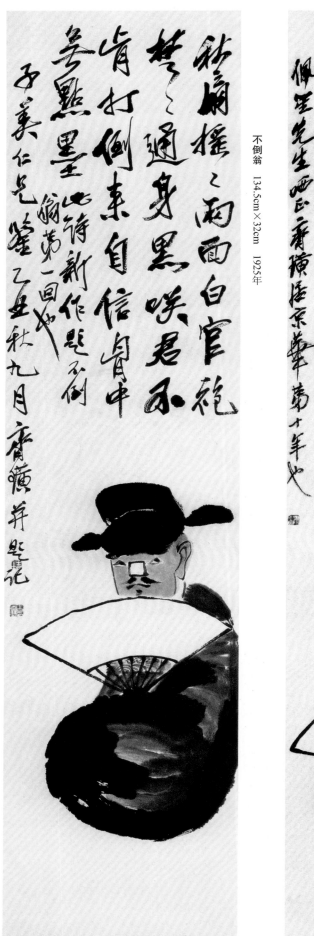

秋扇摇摇兩面白　官袍楚楚通身黑
噫君不肯打倒來　自信胸中無點墨

此詩新作題不倒翁第一回也

子美仁兄鑒乙丑秋九月齊璜并題舊句

50

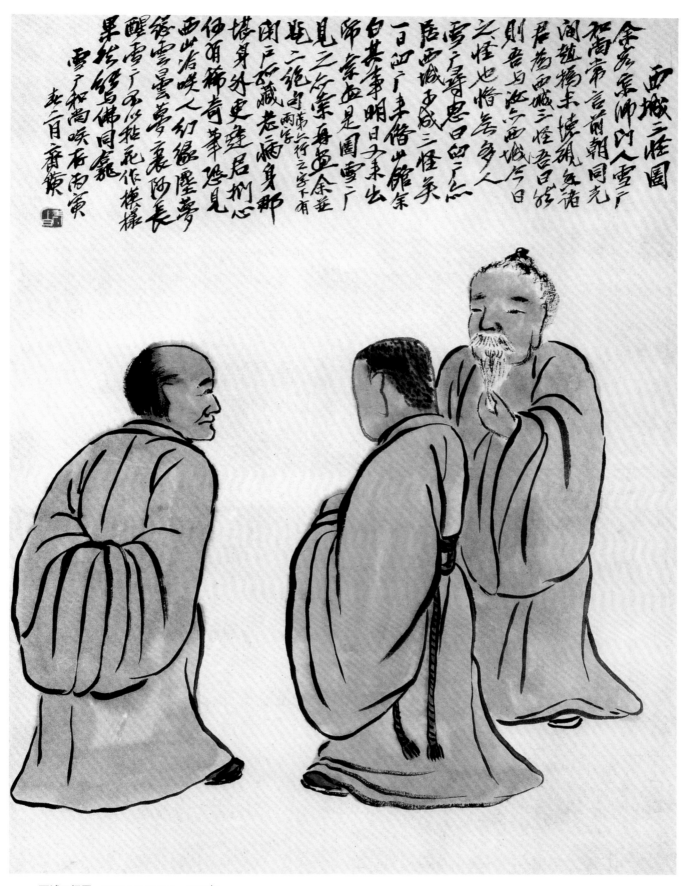

西城三怪图　60.9cm×45.1cm　1926年

　　齐白石的人物画，早年较为工谨，甚至还画过极为写实的擦炭像。而变法成熟之后，大多简笔写意，略于形貌而精于神意，用笔随意而不拘于格法。近现代人物画，很少有齐白石人物画的幽默天真、直率单纯、质朴拙重、简约奔放。齐白石的人物画带有浓郁的人情色彩，有时又近于漫画的思维。由题识知道此画的缘由，盖出自他与朋友的戏言以及他与朋友、门人之间的情谊。

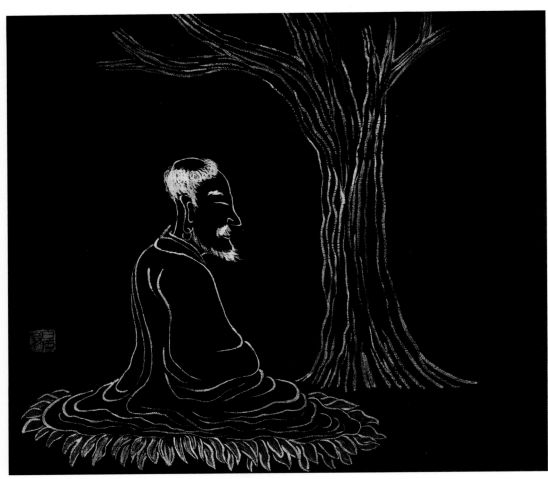

罗汉（册页之一） 27.5cm×31cm 约二十世纪二十年代中期

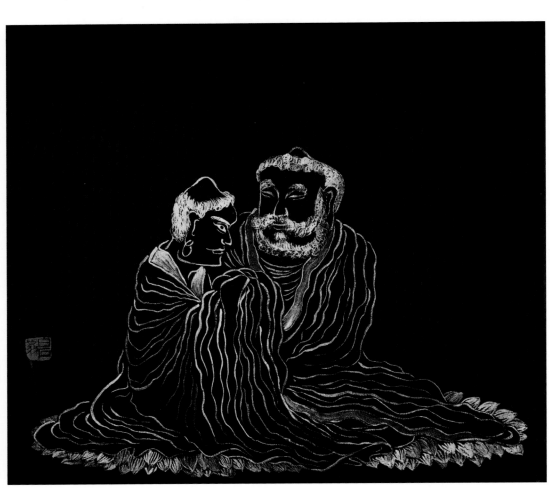

罗汉（册页之二） 27.5cm×31cm 约二十世纪二十年代中期

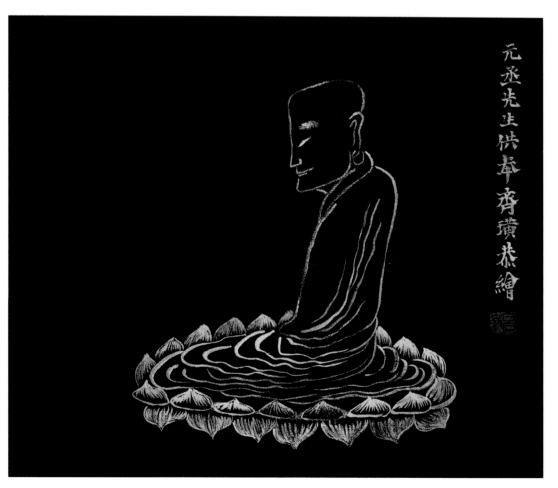

罗汉（册页之三）　27.5cm×31cm　约二十世纪二十年代中期

罗汉（册页之四）　27.5cm×31cm　约二十世纪二十年代中期

元丞先生供奉　齐璜恭繪

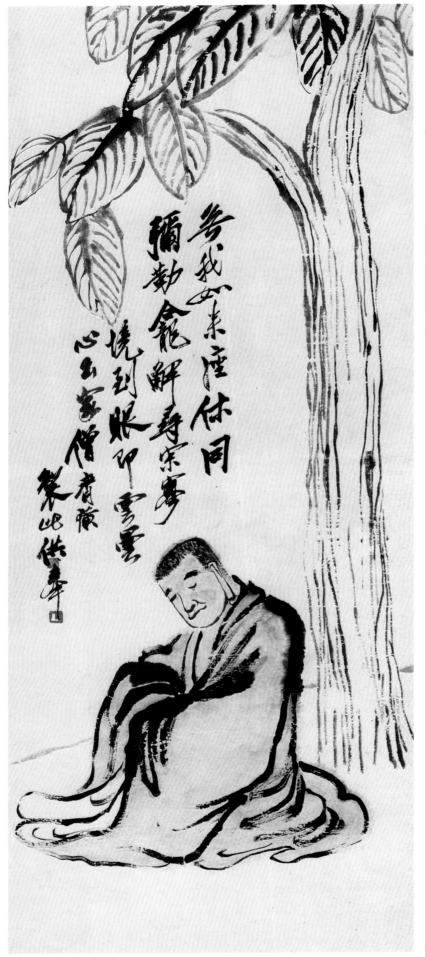

佛

125cm×52cm　约二十世纪二十年代中期

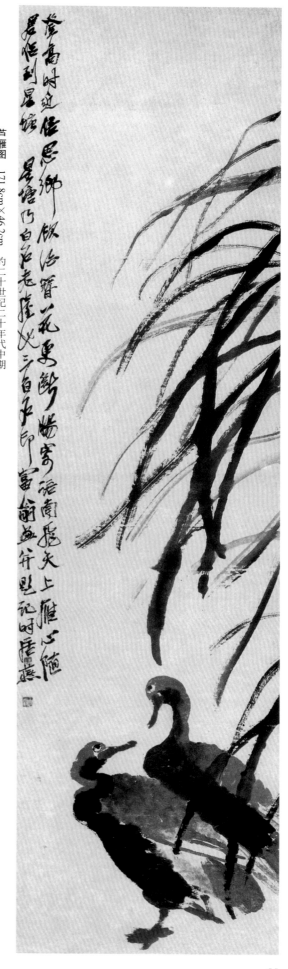

登高时远望思乡
饮泣管花更翻寄
澄南隐天上雁心随
君但到星馆
星塘近白石老唯处
三白石印 富翁画毕题记时居燕

芦雁图  171.8cm×46.2cm  约二十世纪二十年代中期

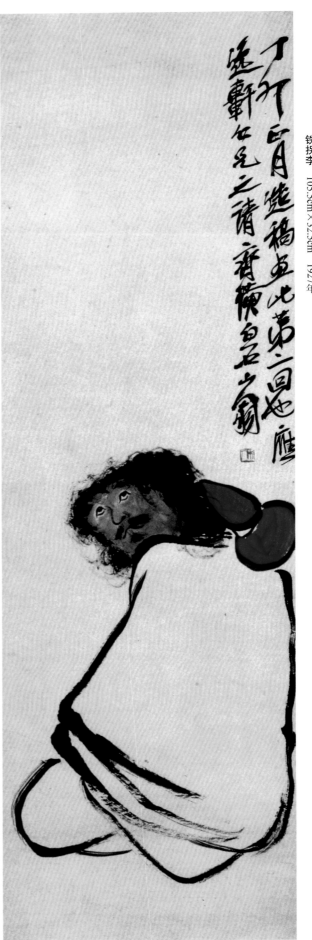

铁拐李　130cm×36cm　1927年

铁拐李　105.5cm×32.5cm　1927年

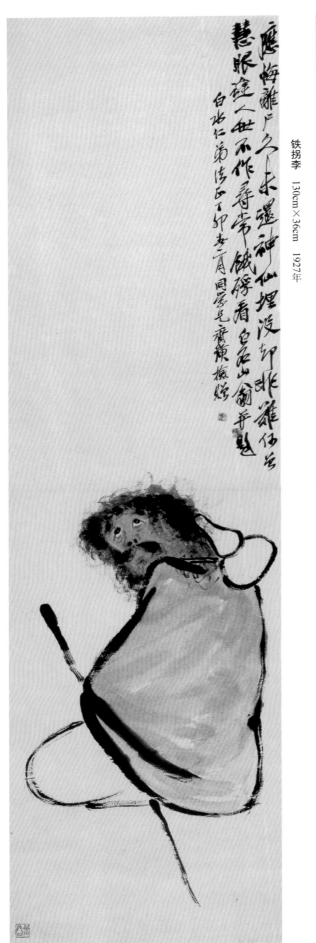

他早年画铁拐李多持杖站立，夸张强调他"拐"的特征，颇具天真之趣；晚年所画，则多坐姿，有的背着葫芦，有的抱着葫芦，多蓬头垢面，少了几分天真，多出几分世故的苍老，着重刻画的是人物亦丐亦仙的特征，以此喻事喻理。齐白石笔下的铁拐李褪去了原本高高在上，脱离尘俗的神仙形象，看似俗气简单，其实耐人寻味的寓意表象随处可见，每一幅画都蕴涵着深厚的传统底蕴和文化意味，透着白石老人的幽默和深刻的人生智慧。

得财 三百石印富翁齐璜造并篆

得财　96.5cm×44.5cm　约1928年

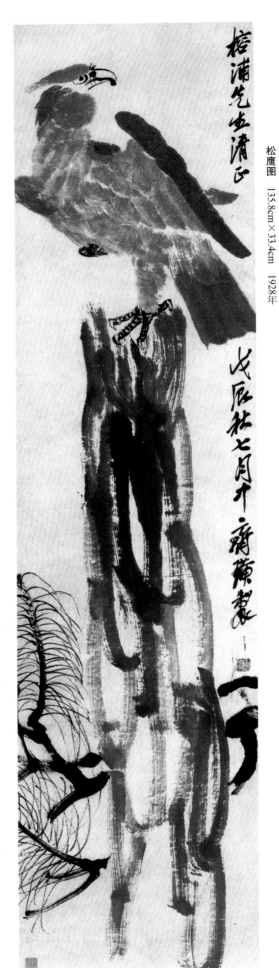

松鹰图　135.8cm×33.4cm　1928年

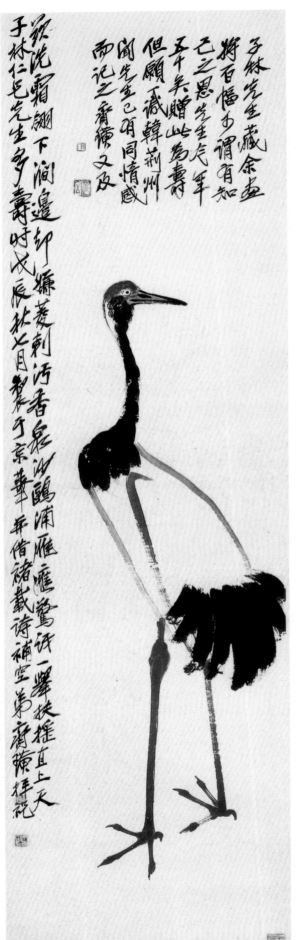

仙鹤　172cm×49cm　1928年

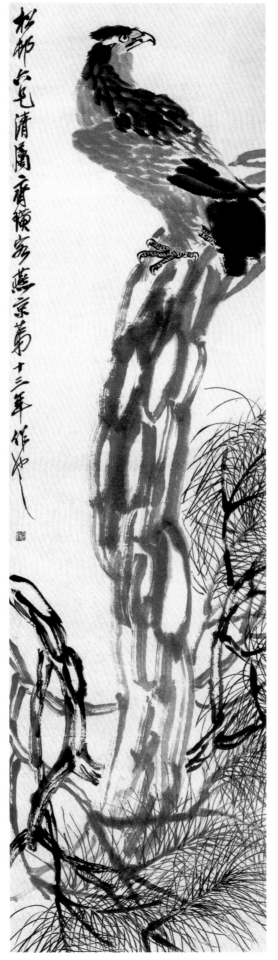

松鹰图　177.5cm×47.5cm　1929年

松邪六毛清属齐横宏燕京萬十三年作也

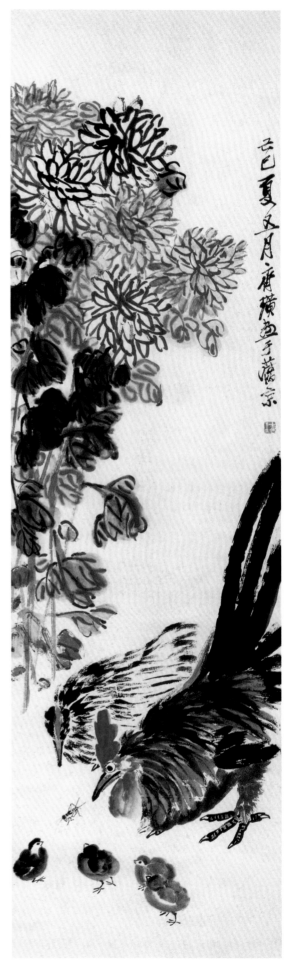

菊花群鸡　148cm×41cm　1929年

己巳夏又月齐横画于燕京

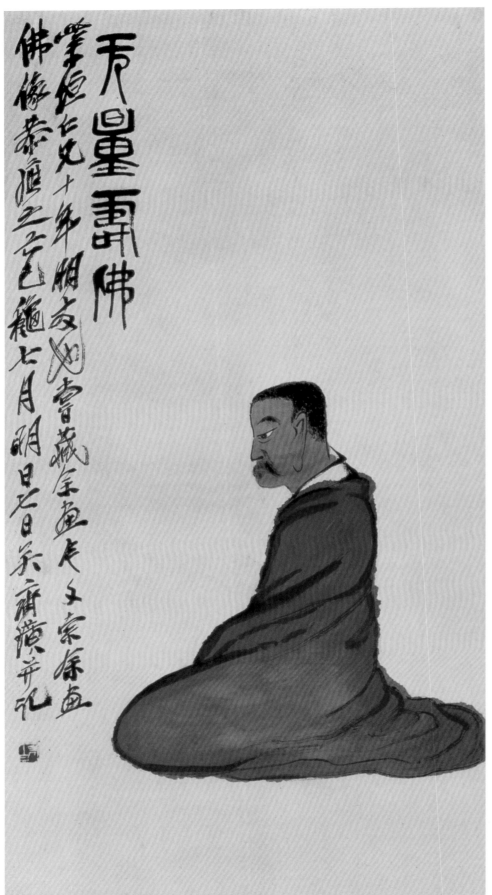

无量寿佛　66.7cm×32.8cm　1929年

　　二十世纪二十年代，齐白石的人物画多以佛道仙人为主，此帧《无量寿佛》即作于此时。齐白石的人物画往往执笔涂抹，不入常格，主张"妙在似与不似之间"。此画写一趺坐的无量寿佛，造型生动传神，笔墨凝练简约，线条自由率意，以墨色浓淡干湿表现出袍服的质感和衣纹转折的关系。画左上方是典型的与《天发神谶碑》《三公山碑》一脉相承的"无量寿佛"画题，增强了画面的气势，与画像相得益彰。无量寿佛又称长寿佛，是阿弥陀佛的化现。这是齐白石笔下最受欢迎的创作题材之一。它不仅寄寓了画家祈愿佛陀加持众生健康长寿的美意，同时也迎合了"家家观世音，户户阿弥陀"的民间净土宗信仰风尚。

一杯面色赤兴酣浊兮
癖既已敏眉拒殷勤
勸何益我欲唤先生
意佳徒为谐此君
岂有之家长舉
杯消愁之更悲 管人白
白石山翁并题

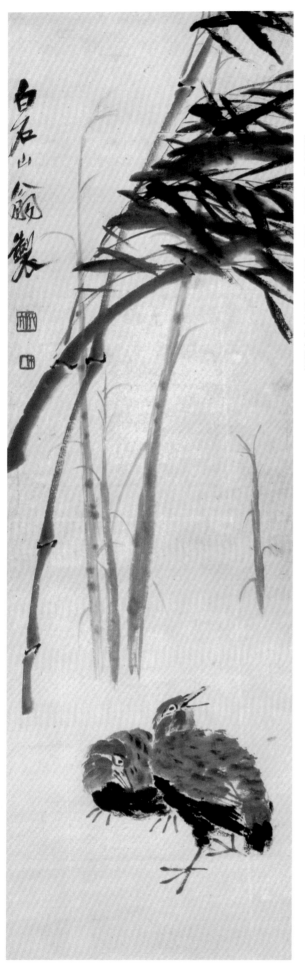

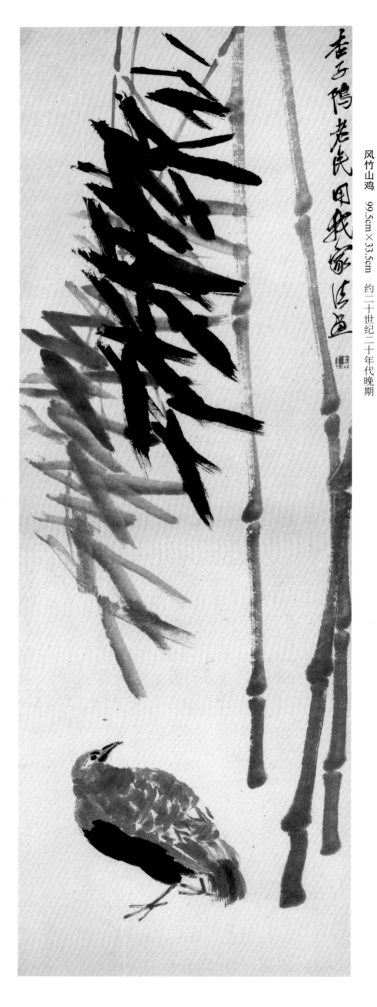

新篁竹鸡
110cm×32cm 约二十世纪二十年代晚期

风竹山鸡 99.5cm×33.5cm 约二十世纪二十年代晚期

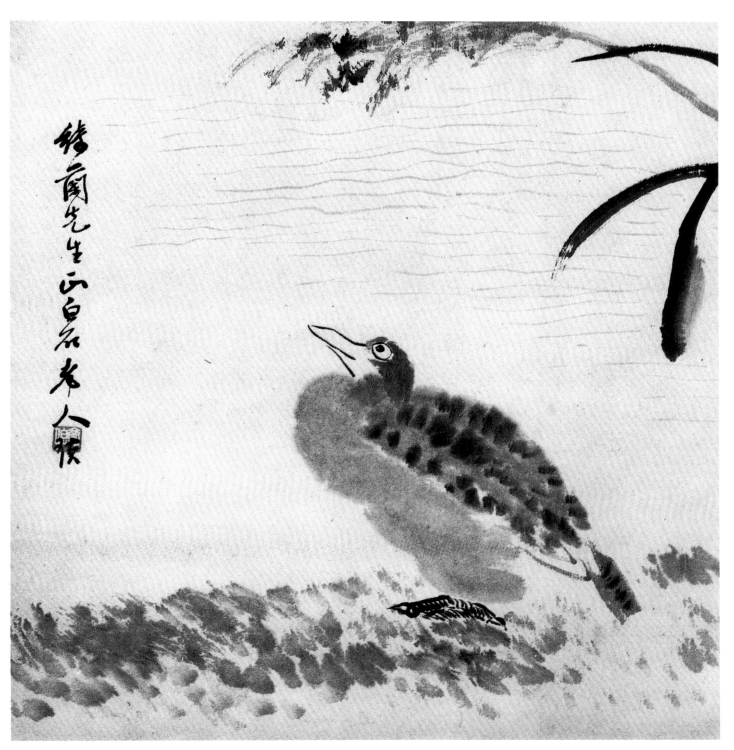

芦雁　41.5cm×40cm　约二十世纪二十年代晚期

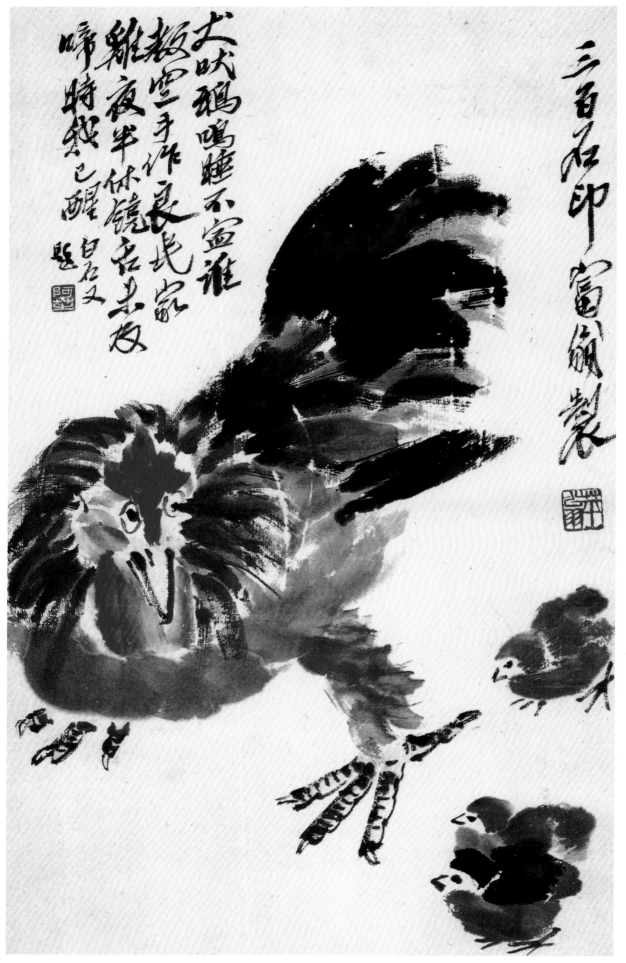

犬吠鹅鸣唯不宜谁
拨云手作良朋伴
鸡夜半休镜名未夜
啼特起已醒
白石又

三百石印富翁制

家鸡　52cm×31.5cm　约二十世纪二十年代晚期

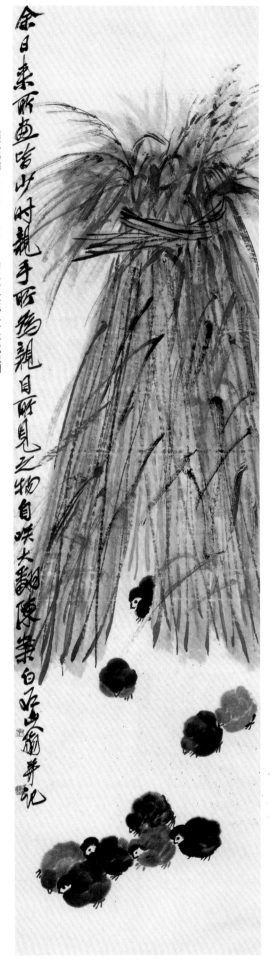

稻草鸡雏　133.3cm×34cm　约二十世纪二十年代晚期

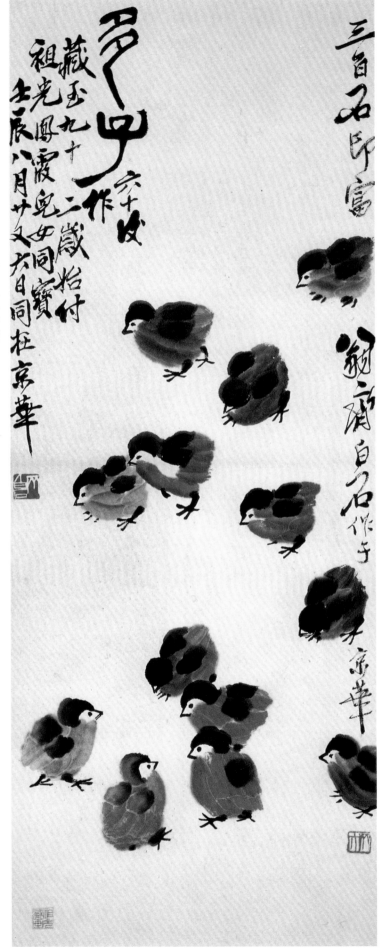

多子图　98cm×36cm　约二十世纪二十年代晚期

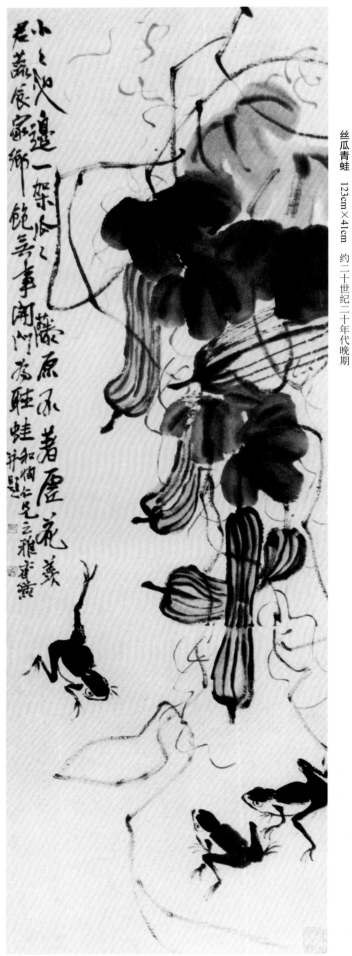

丝瓜青蛙　123cm×41cm　约二十世纪二十年代晚期

荷塘游鸭　134.5cm×33cm　约二十世纪二十年代晚期

三百石印富翁齐璜作

虎踞图　68.2cm×33.8cm　约二十世纪二十年代晚期

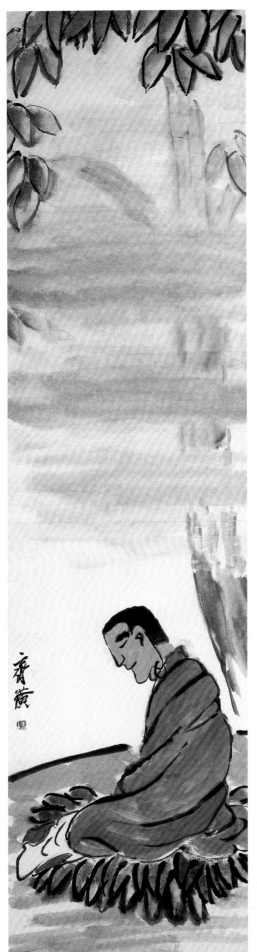

达摩　136.5cm×33.5cm　约二十世纪二十年代晚期

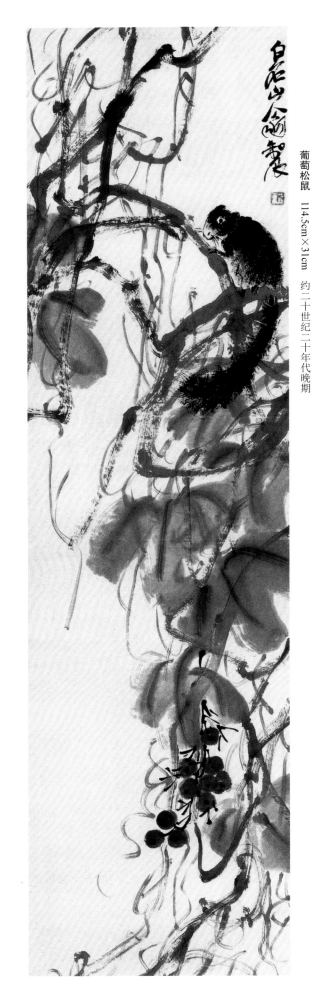

葡萄松鼠　114.5cm×31cm　约二十世纪二十年代晚期

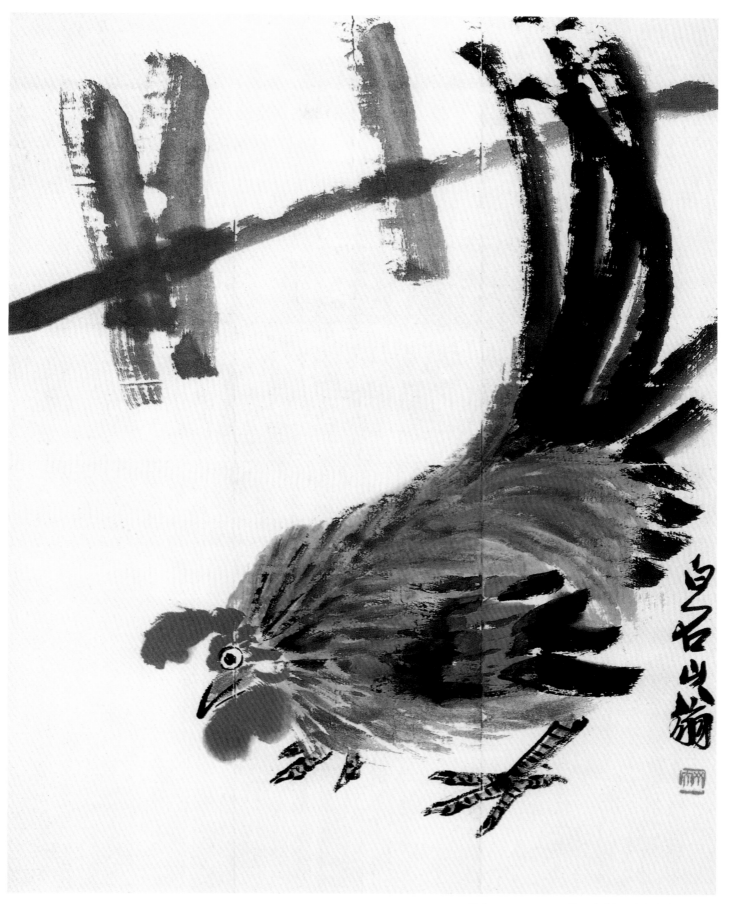

公鸡　60cm×46cm　约二十世纪二十年代晚期

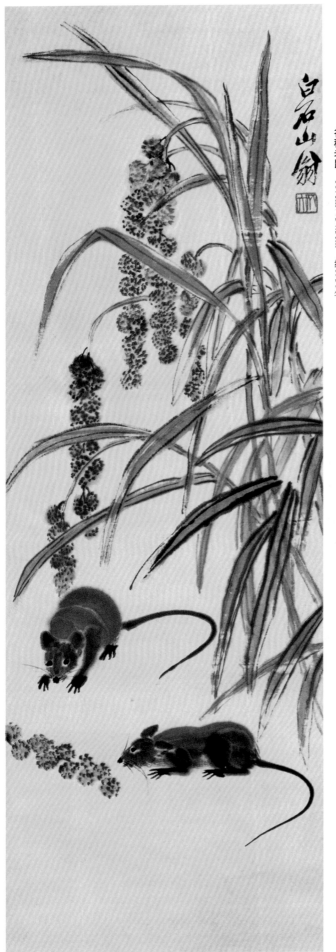

谷穗老鼠　107cm×34.3cm　约1930年

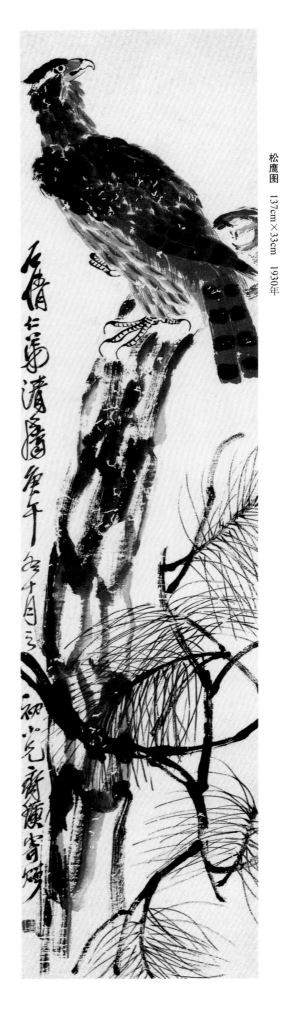

松鹰图　137cm×33cm　1930年

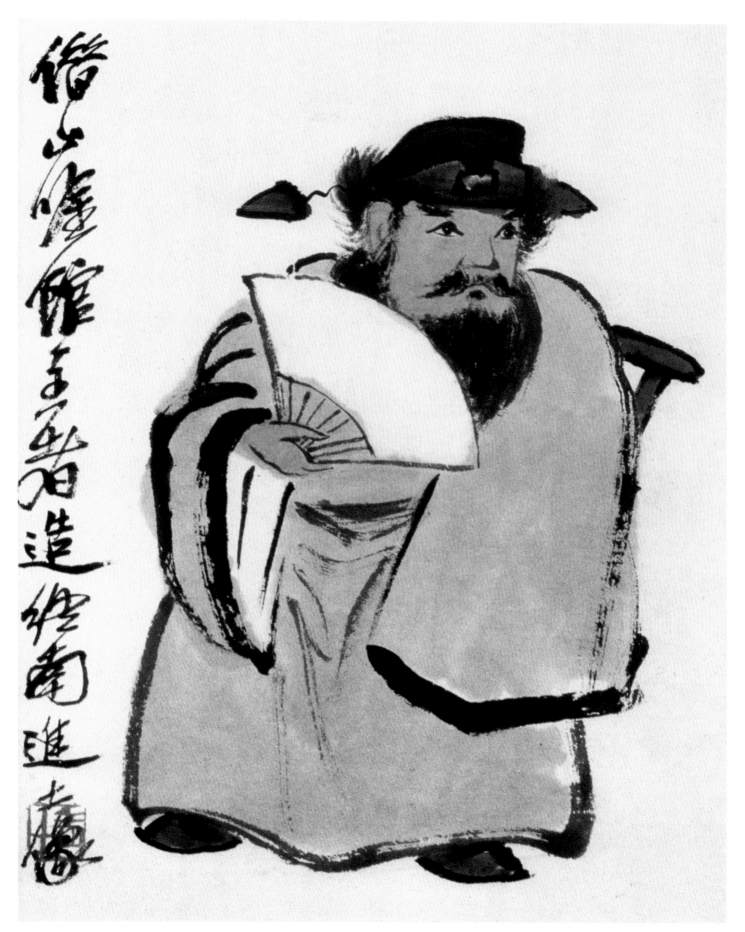

杂画册（册页之五）　　32cm×25cm　　1930年

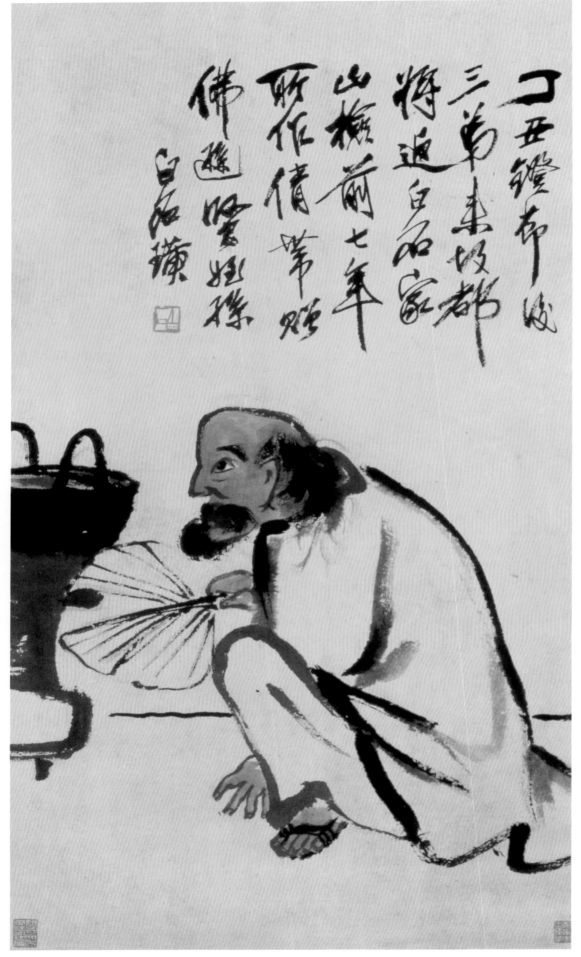

炼丹图　86cm×49.5cm　约1930年

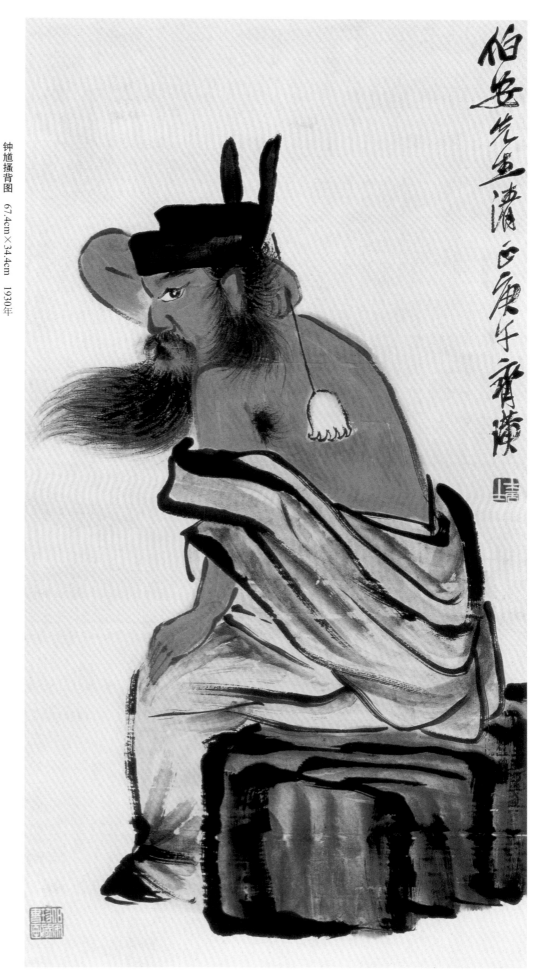

钟馗搔背图　67.4cm×34.4cm　1930年

挠痒痒，这事儿乍
看虽俗，但一经白石翁
之手入画，便使人看了
心里也舒舒服服、妥妥
帖帖的。齐白石不以此
为俗，更是表现出了自
己心中的那份真实。

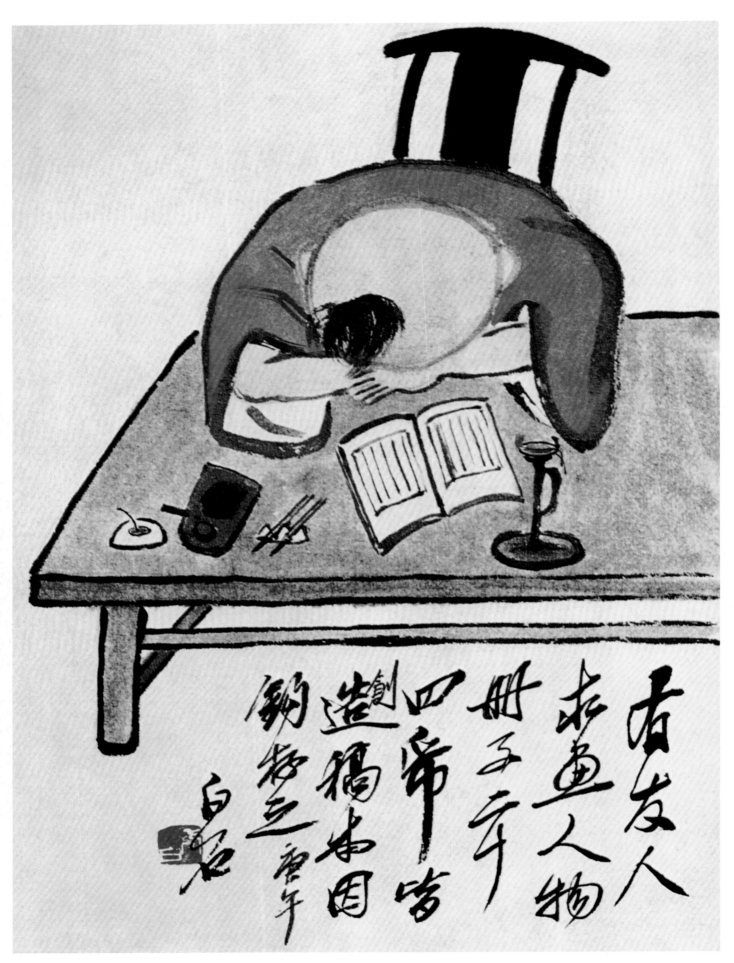

夜读图　48cm×33cm　1930年

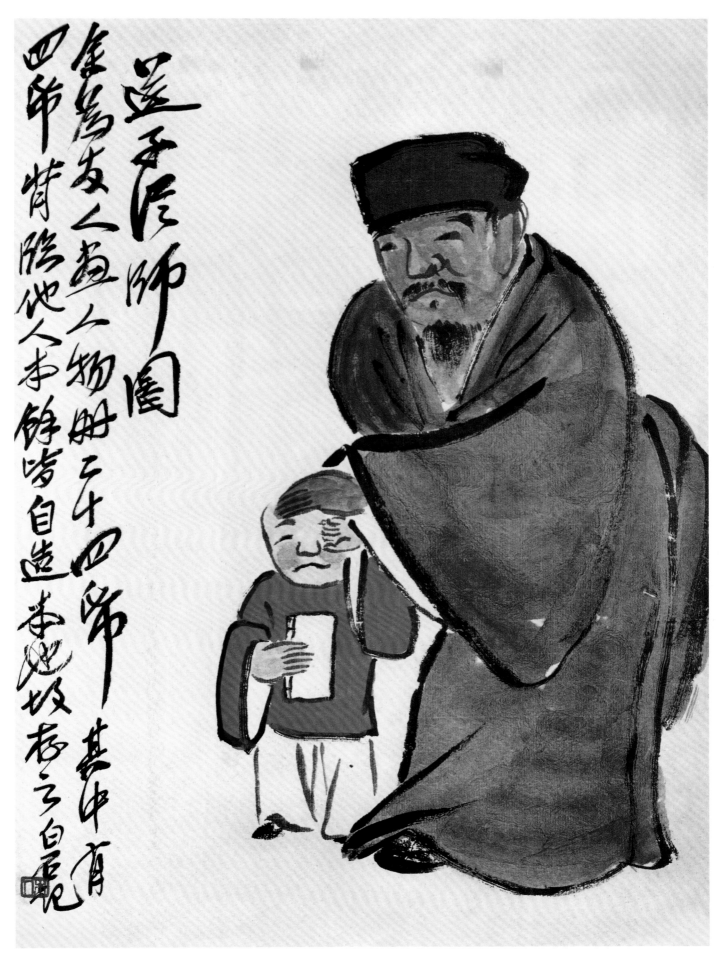

送子从师图　35.5cm×25.4cm　约1930年

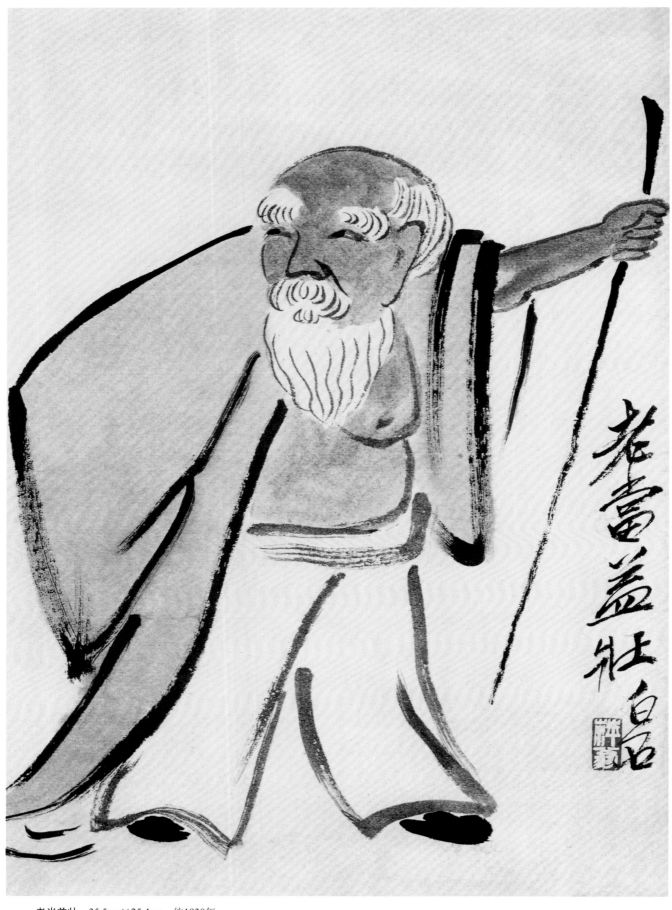

老当益壮　35.5cm×25.4cm　约1930年

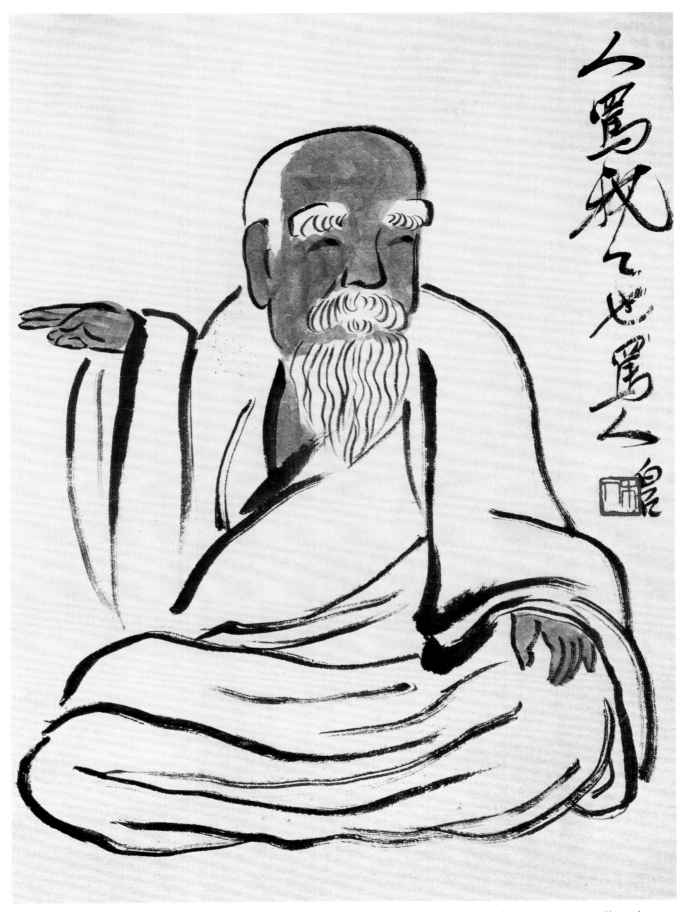

人骂我我也骂人　35.5cm×25.4cm　约1930年

　　在众多人物画中常常出现齐白石自己的影子。白石翁把自己定型为白眉白须，不图形似而求神似，以此表达自己的思想境界。这也是一种"我写我心"。

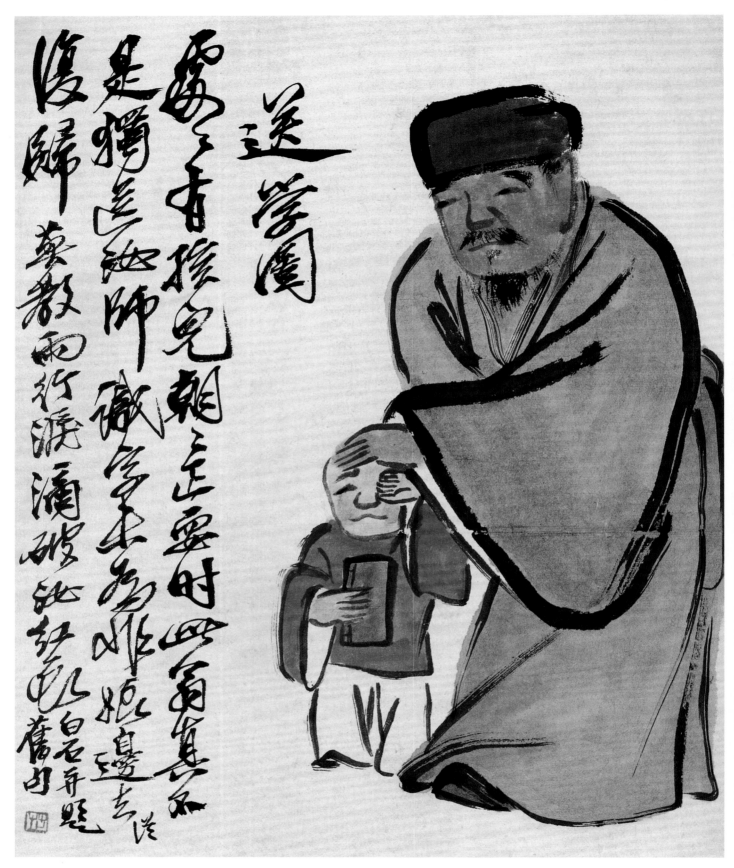

送学图（人物册页之一）　33cm×27cm　约1930年

　　白石老人的天才之处在于他善用简笔勾勒空间，从而赋予画面深层含义，激发观者的智慧与想象力。老人的画笔从不追求纪实般的精准，但求捉住事物精髓。此画描绘了一个不愿上学的小男孩，带些撒娇又委屈的模样，确是惹人疼惜怜爱。白石老人所绘的以上学路上为主题的作品有几个版本。画面大多不设背景，由一个身着蓝色长袍的老人，与一个怀揣图书的红衣小孩组成。画上题诗与画面主题相辅相成，互相印证。

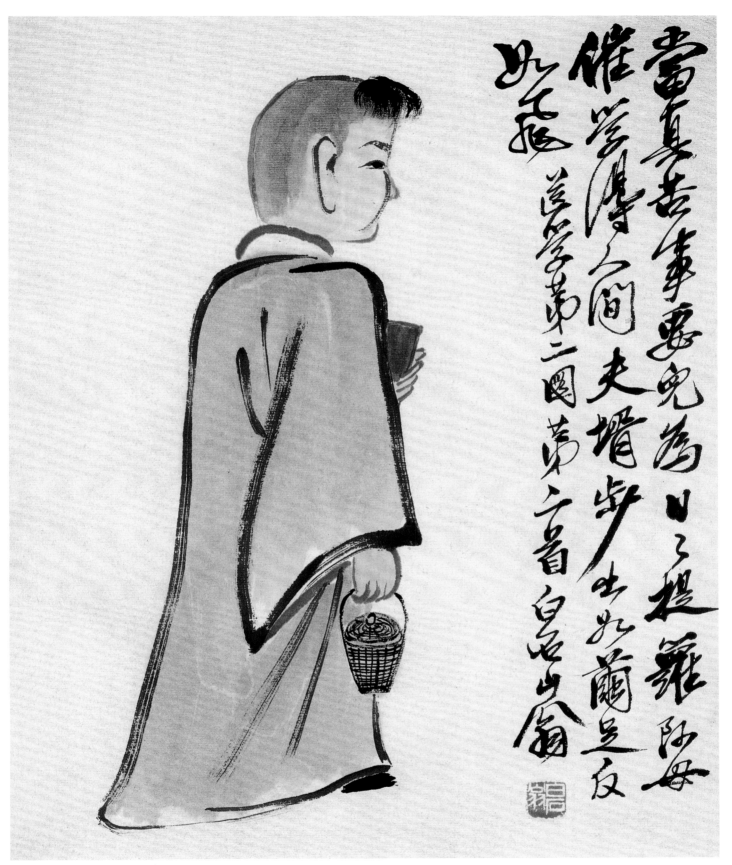

送学图（人物册页之二） 33cm×27cm 约1930年

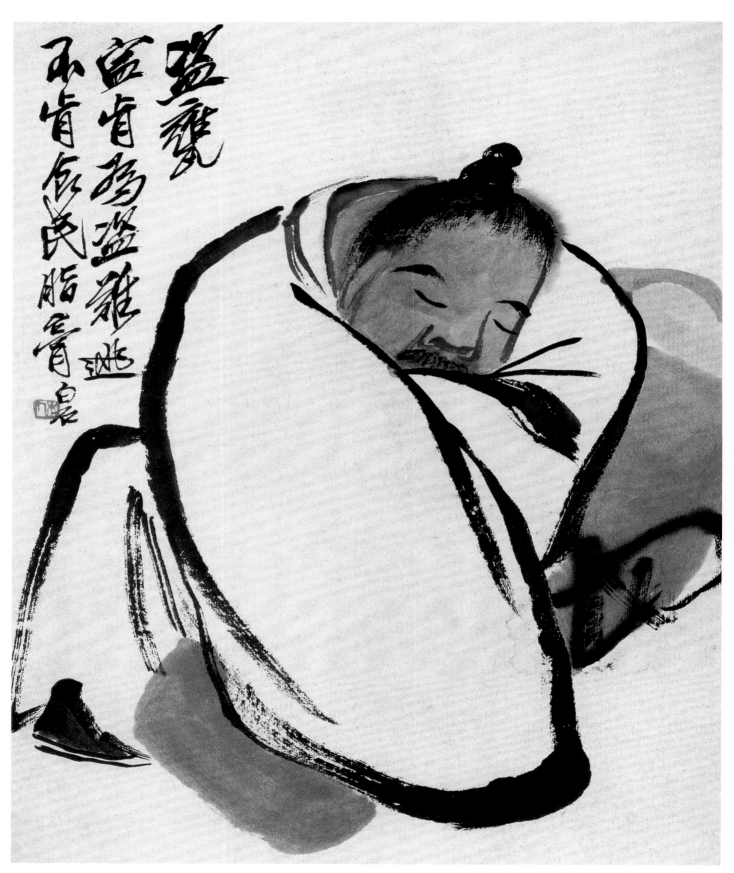

盗甕（人物册页之三） 33cm×27cm 约1930年

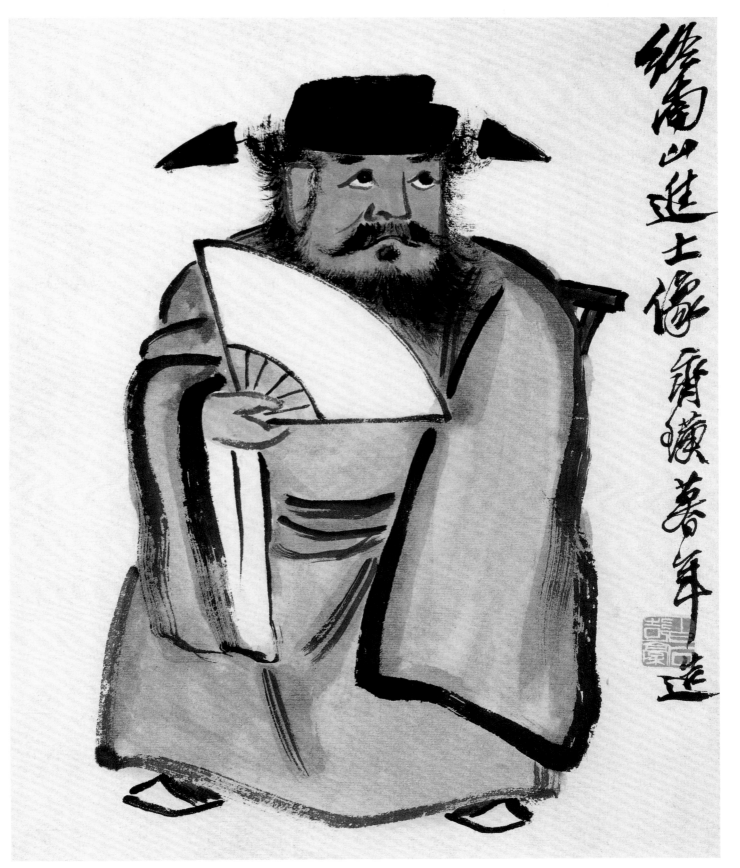

终南山进士像（人物册页之四） 33cm×27cm 约1930年

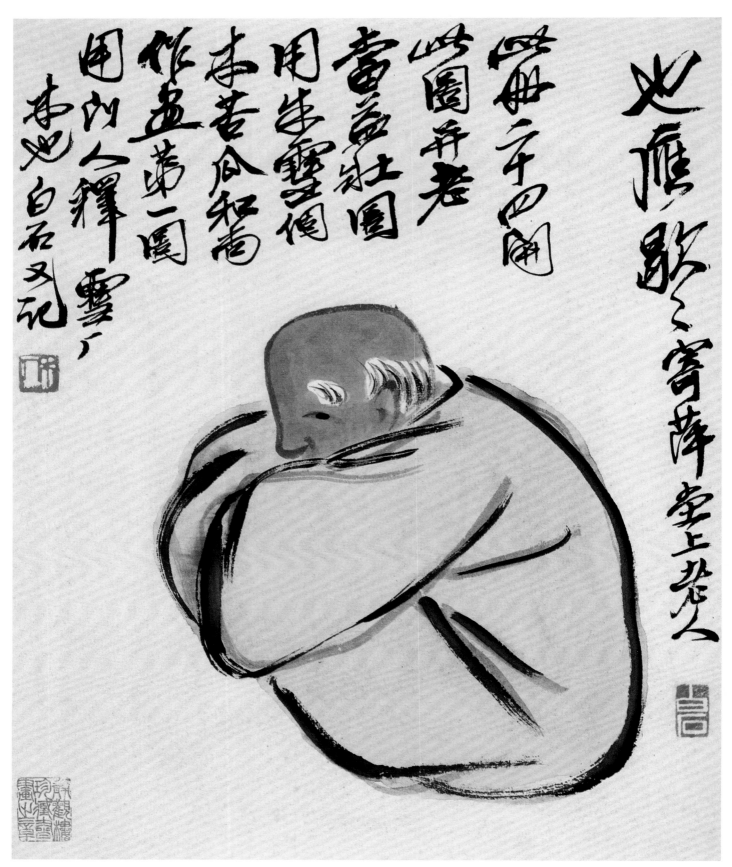

也应歇歇（人物册页之五）　33cm×27cm　约1930年

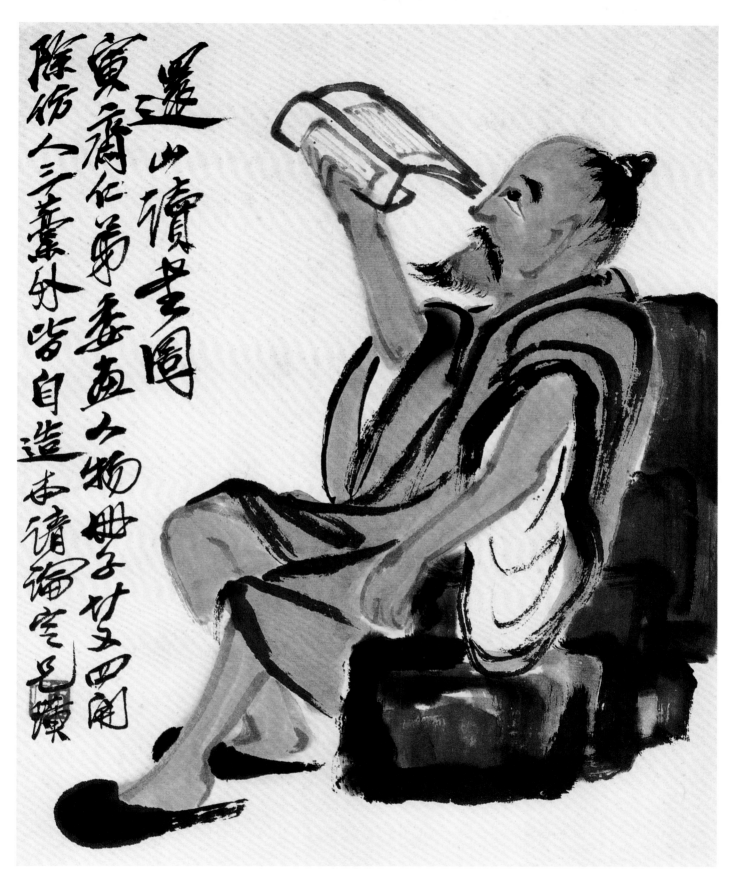

还山读书图（人物册页之六）　33cm×27cm　约1930年

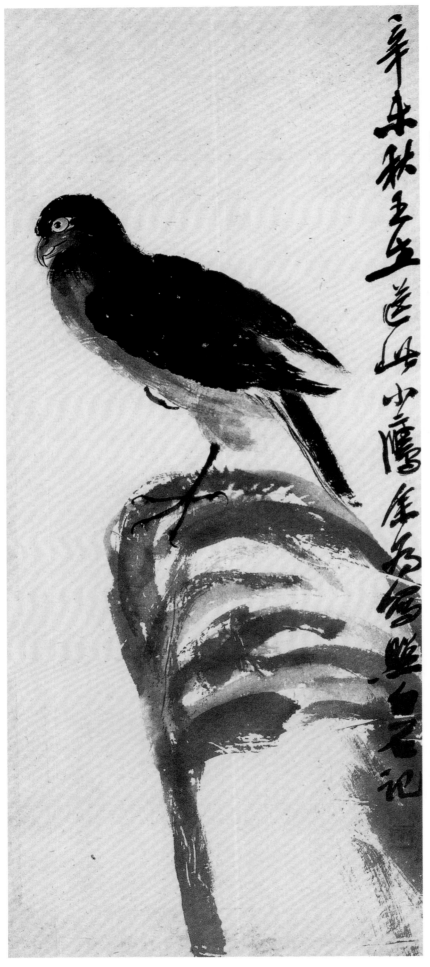

雏鹰图　67cm×28cm　1931年

菩提坐佛　72.5cm×48cm　1932年

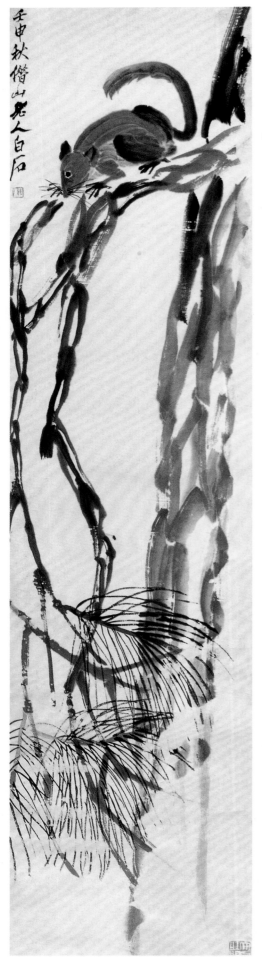

松鼠　136cm×33cm　1932年

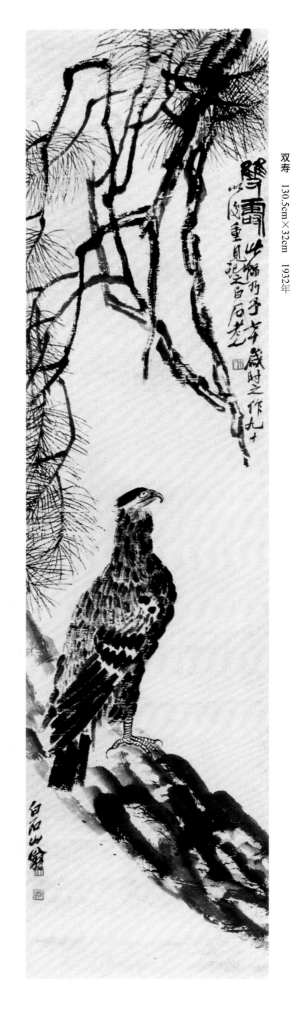

双寿　130.5cm×32cm　1932年

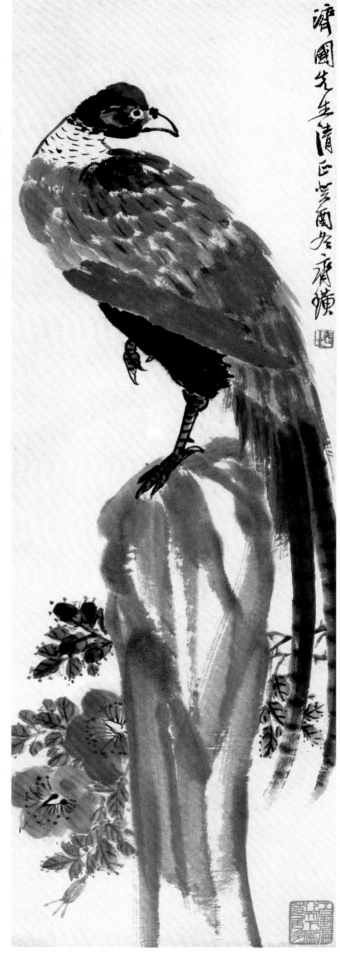

竖石山鸡　102.5cm×34cm　1933年

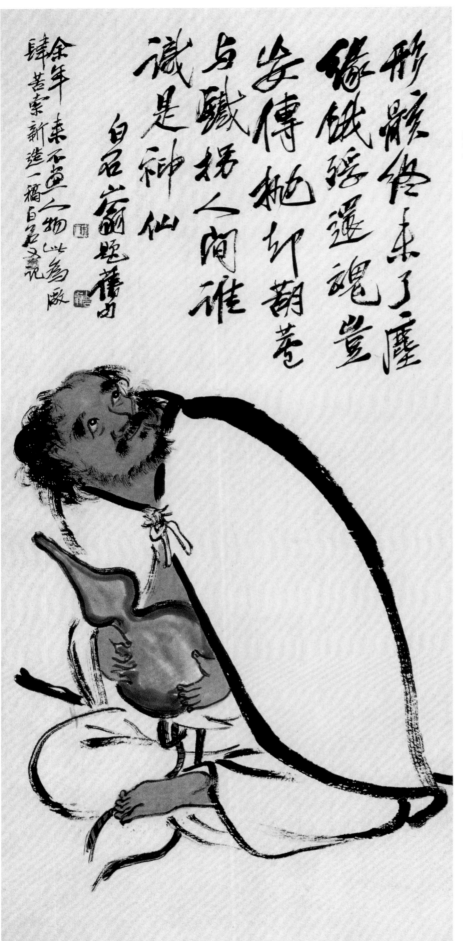

形骸终未了尘缘
饿殍遥遥魂岂安
传抛印葫芦
与职拐入间谁
识是神仙
白石翁题幷句

余年来不画人物此为歐
肆年来不画人物此为歐
索新造一稿白石又记

**李铁拐** 103cm×46.8cm 约二十世纪三十年代初期

齐白石的人物画传世虽然不多，但艺术水准却是极高的。造型精简、寓意鲜明是其人物画的主要特色。这件作品人物形象猥琐，蓬头垢面，很有些江湖乞丐的意味，却不会有谁把他当作真正的乞丐，这是一位仙人！一位道德高深，虽不衫不履，却逍遥自在、我行我素的大德仙人！看他的那双眼睛，沉稳睿智，有着一种超凡脱俗的光晕，充满了灵性，不带有丝毫的人间烟火气。几笔散锋挥扫出仙人须发，蓬松自然，自在洒脱。衣纹的运笔由《天发神谶》演化而来，于刚健中寓轻柔，潇洒飘逸，虽然只是寥寥几笔，却言简意赅，个性充盈。那个装酒的葫芦运笔如刀，大有金石气度，六朝风韵充弥毫端。

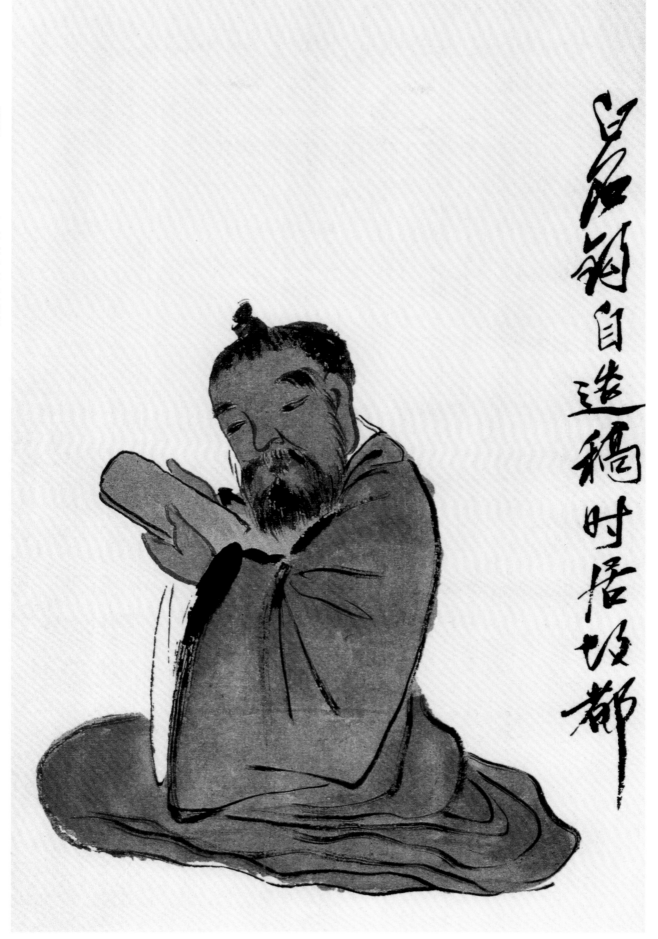

昌翁自造稿时居坡郡

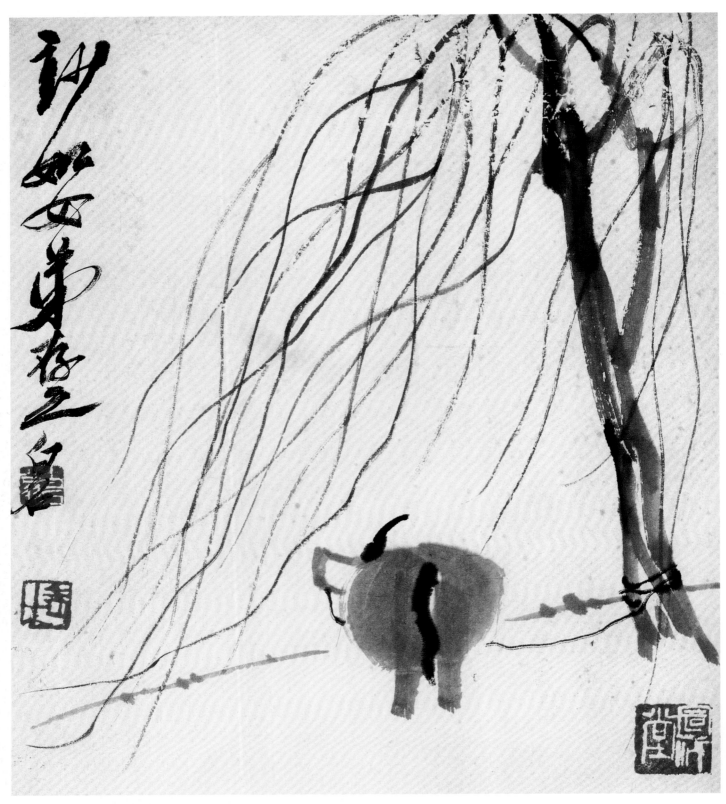

柳牛　33.7cm×29.7cm　约二十世纪三十年代初期

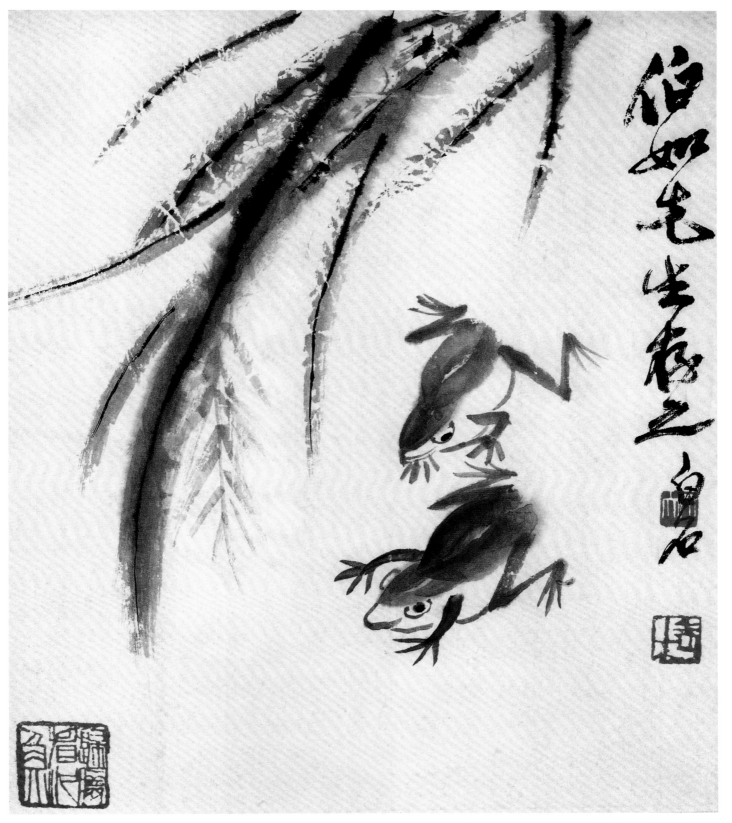

伯如先生教之 白石

青蛙　34cm×29.5cm　约二十世纪三十年代初期

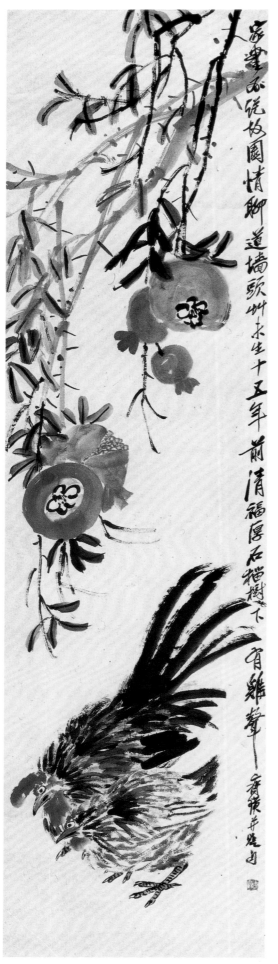

公鸡石榴　159cm×43cm　约二十世纪三十年代初期

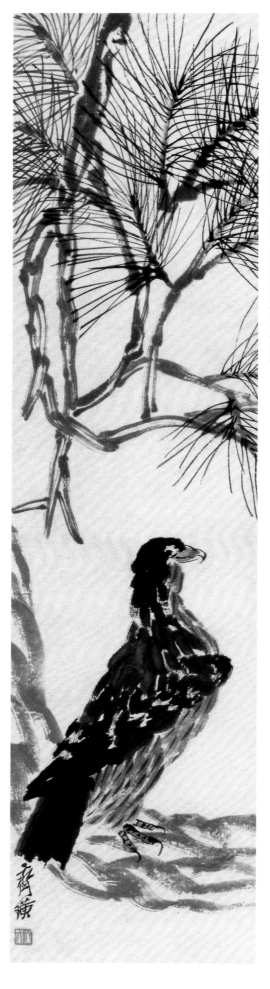

松鹰　135.7cm×34cm　约二十世纪三十年代初期

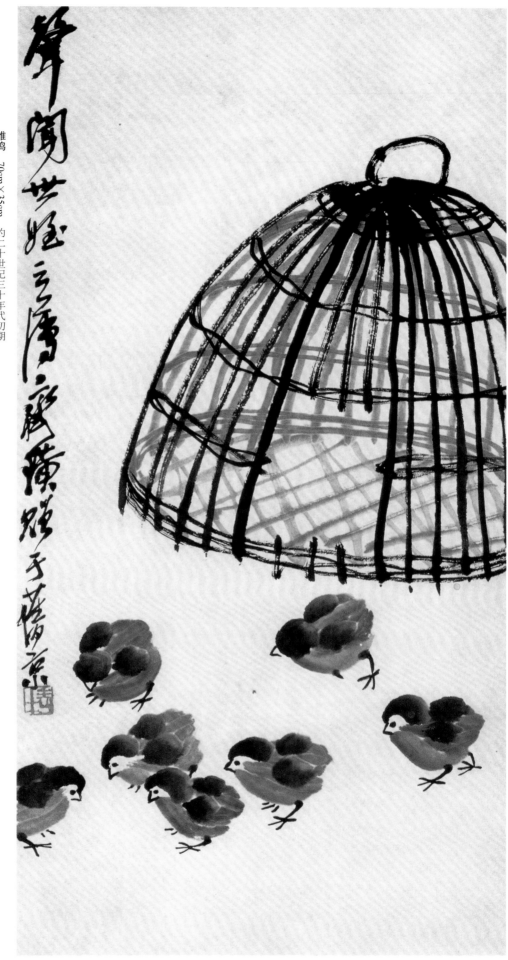

雏鸡
70cm×35cm　约二十世纪三十年代初期

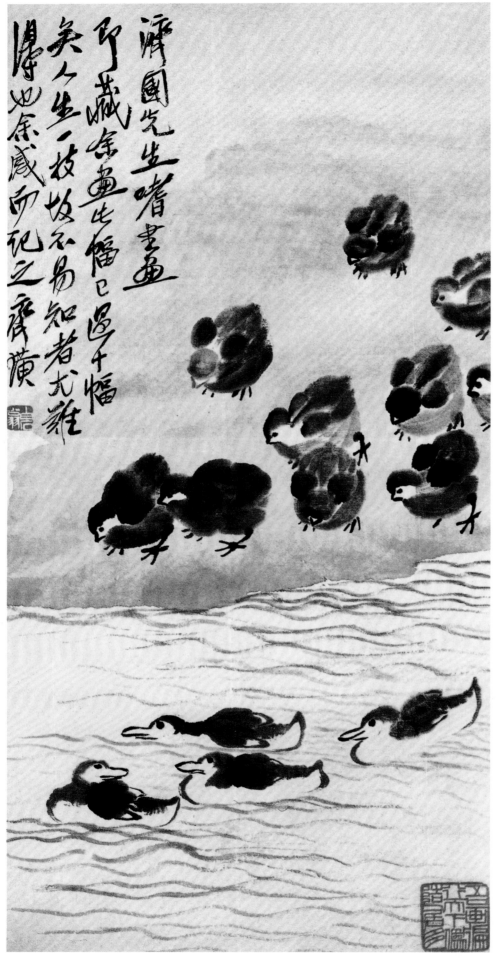

雏鸡幼鸭　67.5cm×34cm　约二十世纪三十年代初期

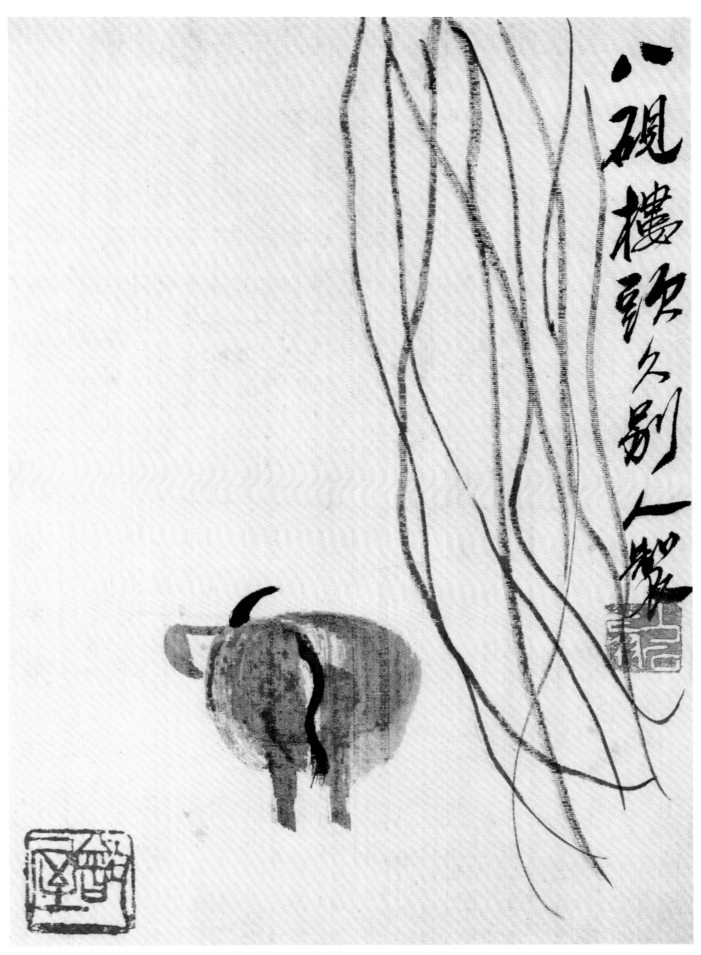

八硯樓頭久別人聚

柳牛（花鸟草虫册页之五）　23cm×17cm　约二十世纪三十年代初期

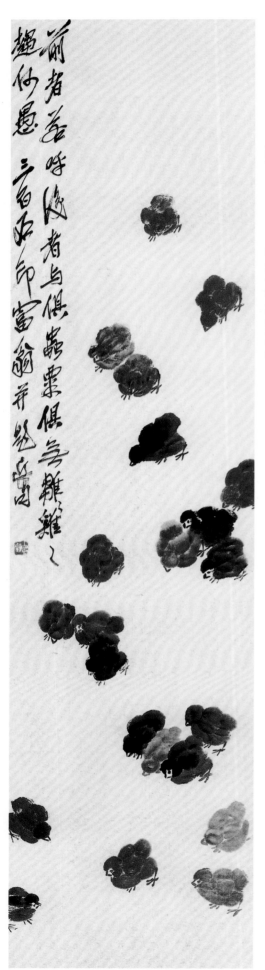

前者若呼後者与俱喓喓粟粟俱无离雛之趣何愚三百石印富翁并题此幅

雏鸡 131cm×29cm 约二十世纪三十年代初期

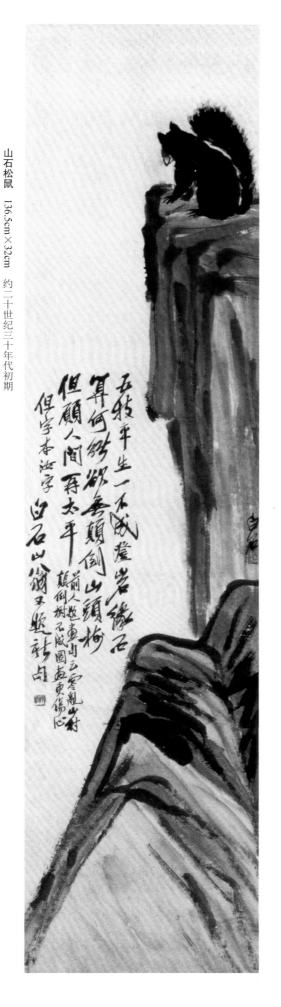

山石松鼠 136.5cm×32cm 约二十世纪三十年代初期

五技平生一不成登峰攀缘石
算何能踰越无顛倒山顛桃
但願人间再太平
但字本治字
前人题画山云雾亂山村
颠倒树石咸图画更儿心
白石山翁又题新句

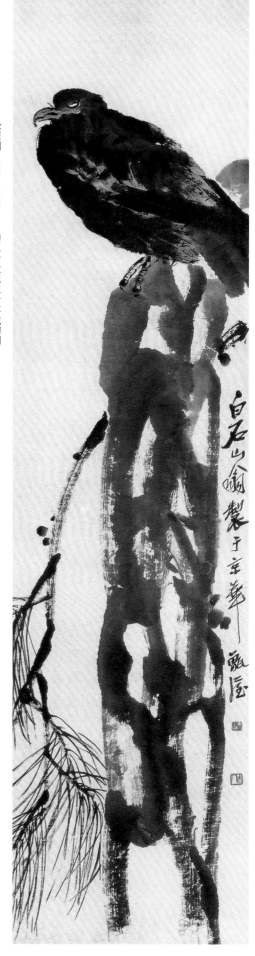

松鹰图 135cm×33cm 约二十世纪三十年代初期

白石山翁製于京華館後

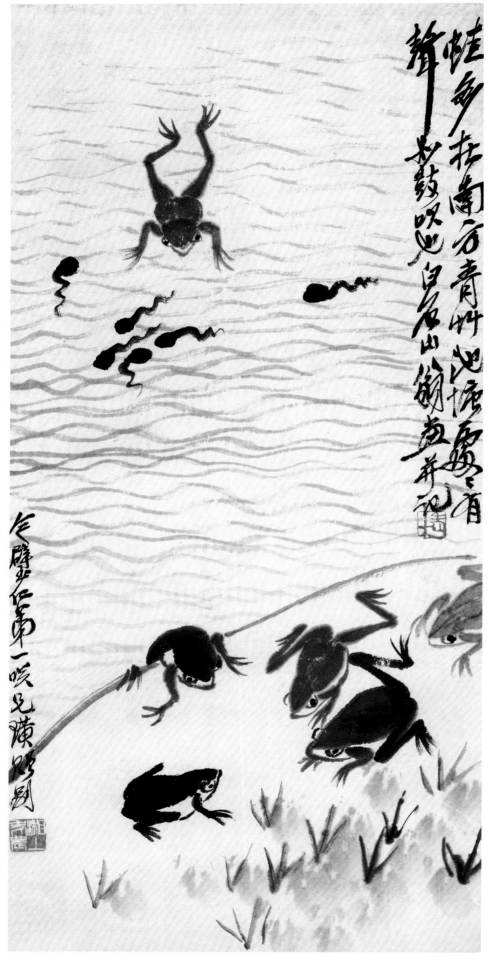

群蛙蝌蚪　68.5cm×33cm　约二十世纪三十年代初期

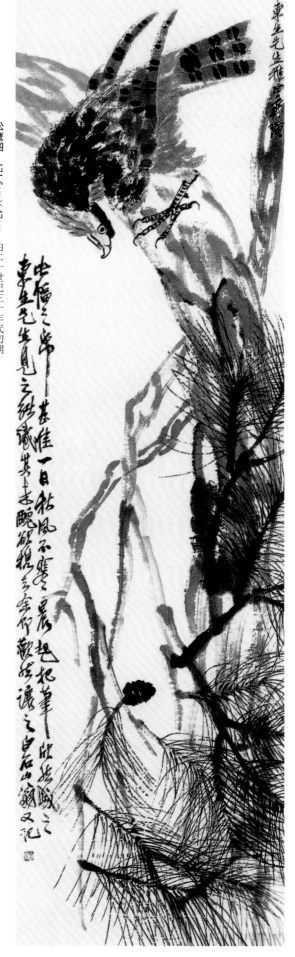

松鹰图　171.5cm×47cm　约二十世纪三十年代初期

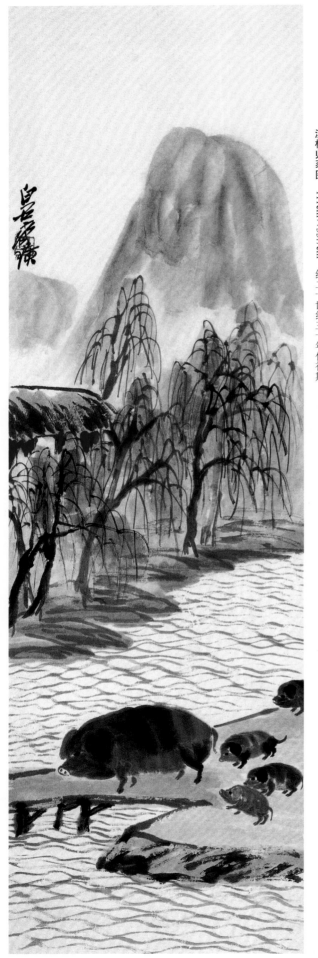

溪桥归豕图　111cm×33.7cm　约二十世纪三十年代初期

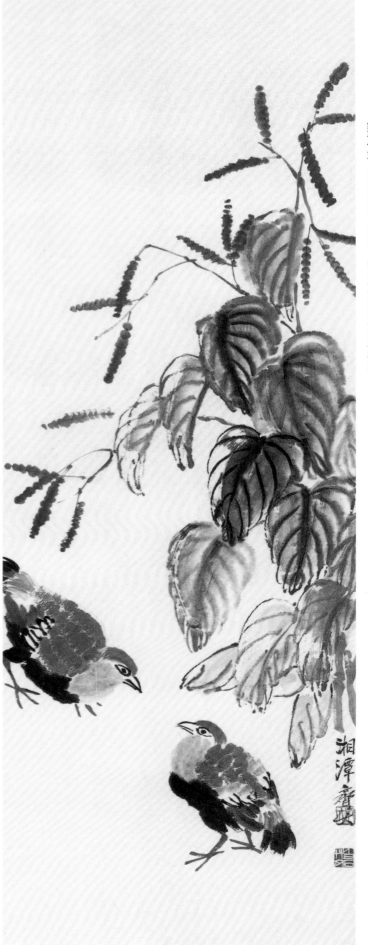

红蓼竹鸡　120.5cm×44.5cm　约二十世纪三十年代初期

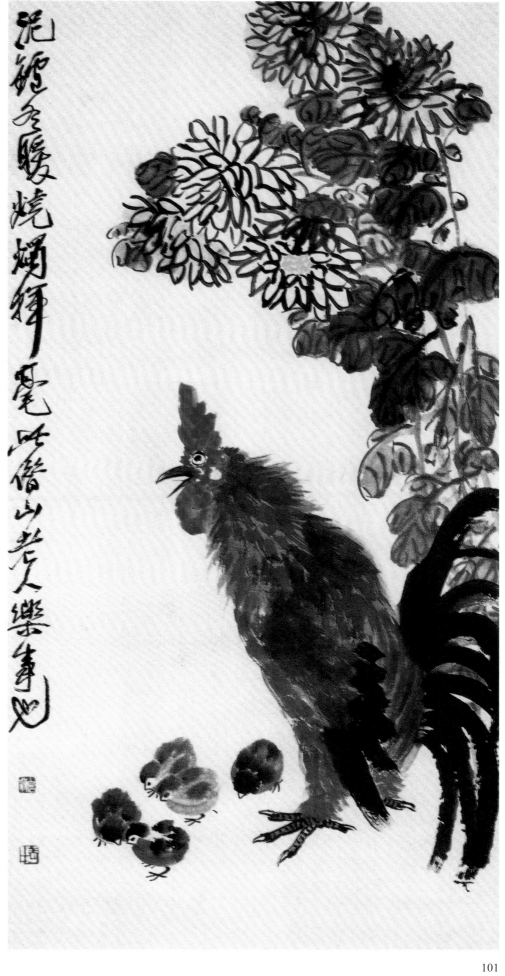

泥炉火暖烧烛辉
寄萍堂上老人乐事

育雏图　81cm×40cm　约二十世纪三十年代初期

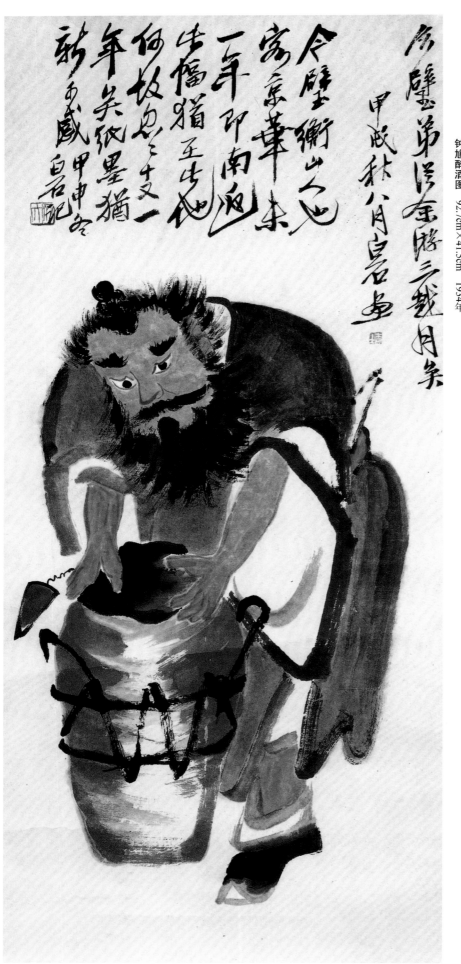

钟馗醉酒图　92.7cm×41.5cm　1934年

他一生坚持"写意"与"传心"，而非"写象"与"传物"。白石老人观察生活，体会生活，于是他的笔下也萦绕着生活。神仙并非那么超凡脱俗，高士也不是一味的洒脱冷峻，醉酒之客、偷桃之人也变得天真可爱起来了。这实在是白石老人的高妙之处！

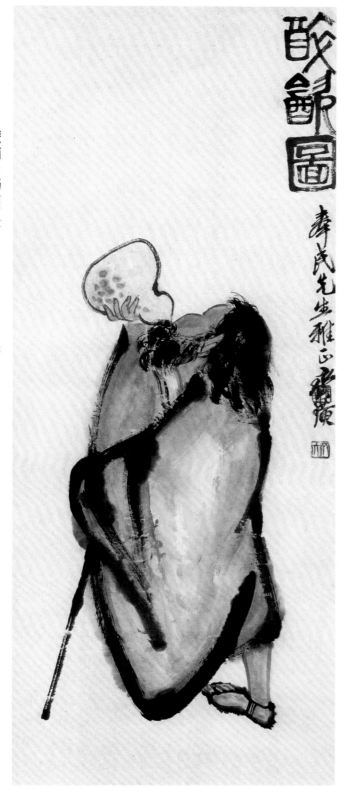

醉饮图（人物条屏之一） 109cm×43cm 1934年

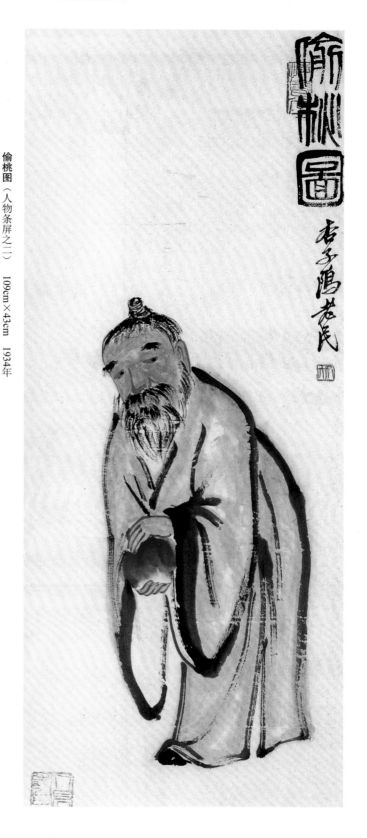

偷桃图（人物条屏之二） 109cm×43cm 1934年

铁拐李，是汉族民间传说及道教中的八仙之一，精通药理，炼得专治风湿骨痛之药膏，恩泽乡里，普救众生，深得百姓拥戴，被誉为"药王"。铁拐李也是白石老人最喜爱的人物题材之一。他依照民间传说塑造铁拐李形象：垢面蓬头，手拄铁拐，肩扛葫芦或手执葫芦，亦丐亦仙。但不同姿神配上不同题跋的铁拐李，总能表达不尽相同的寓意。

中国有祝寿的传统、祝寿的文化、祝寿的艺术。松、柏、鹤、石、桃、灵芝等多种自然物，都被视为长寿的象征。它们进入画面，成为祝寿画经久不衰的主题。齐白石爱桃，求画者也喜欢请他画桃。偷桃图正是齐老喜欢的题材之一。齐白石的《偷桃图》或表现画中主人翁从仙界偷桃后，胡须飘扬，衣裾飘曳，显出疾走的动态，或描绘其手持偷摘的蟠桃、回首环顾、面露窃喜之状，偷桃得手后的得意之情和担心被仙吏发现的微妙心理被齐老刻画得惟妙惟肖。

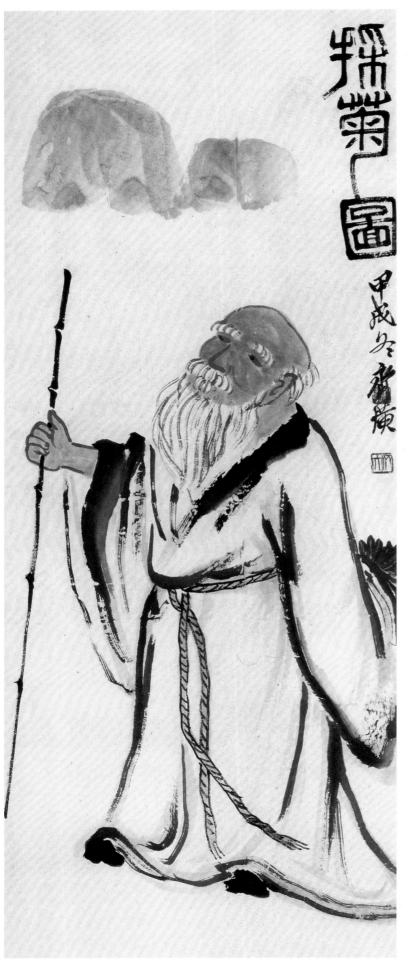

采菊图（人物条屏之四）　109cm×43cm　1934年

采菊图是中国绘画史上比较常见的题材，来自陶渊明的诗句"采菊东篱下，悠然见南山"。陶渊明的诗名甚著，其高洁的品格历来被无数文人赞颂、仰慕，齐白石也不例外。此作画一白发老翁面向左，右手拿竹杖，左手提一篮菊花。人物线条粗放有力，用色沉稳，画风古拙，用笔少而富有意趣，形象简而富有内涵。

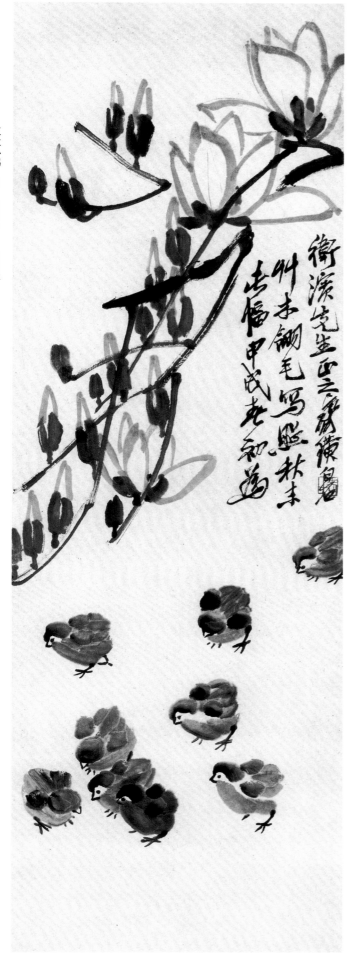

玉兰小鸡　99cm×33.5cm　1934年

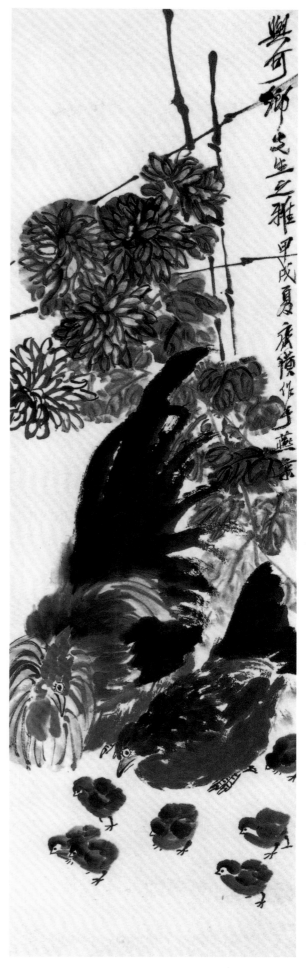

育雏图　138cm×41.5cm　1934年

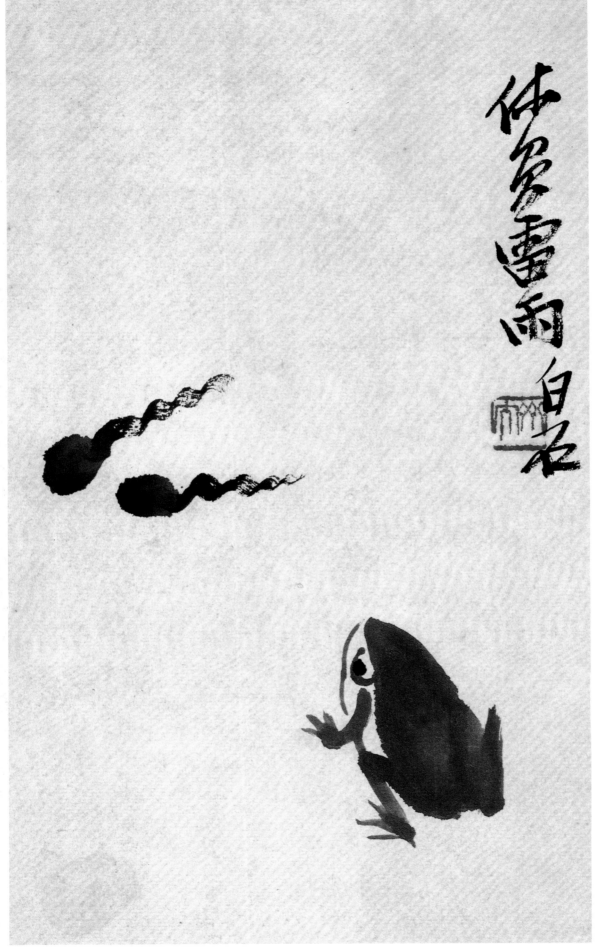

休负雷雨 （虫鱼册页之三） 27cm×16cm 1934年

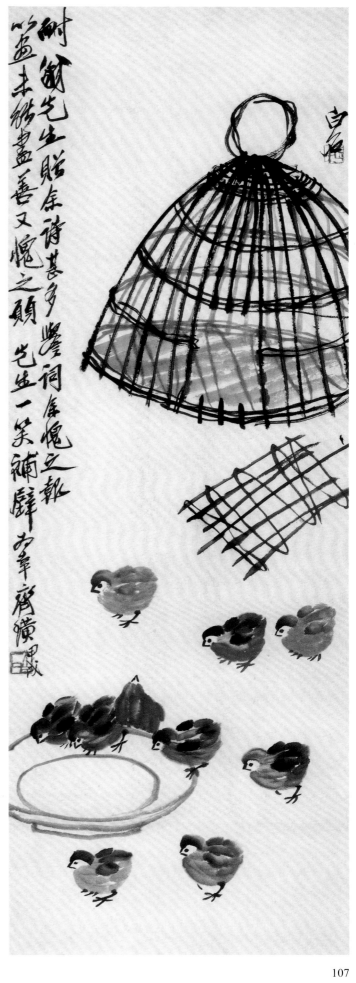

小鸡出笼　101.5cm×35cm　1934年

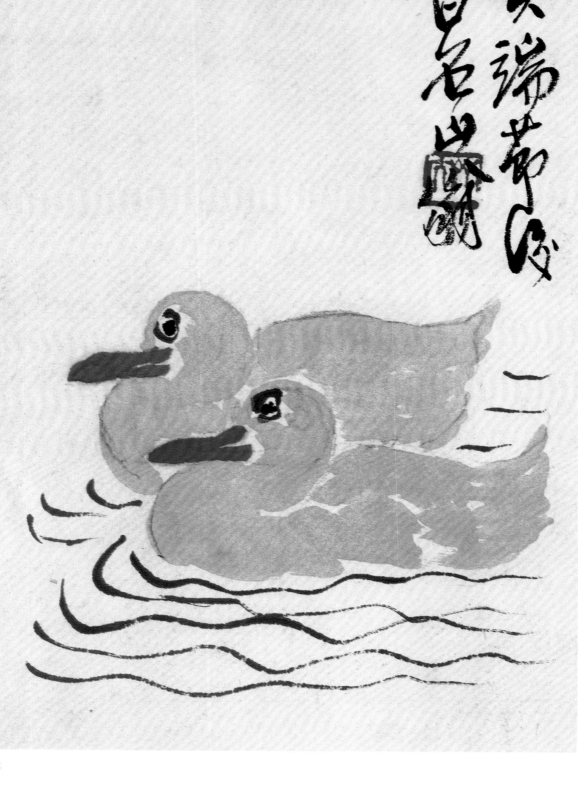

双鸭　28cm×18cm　1935年

乙亥端节后
白石山翁

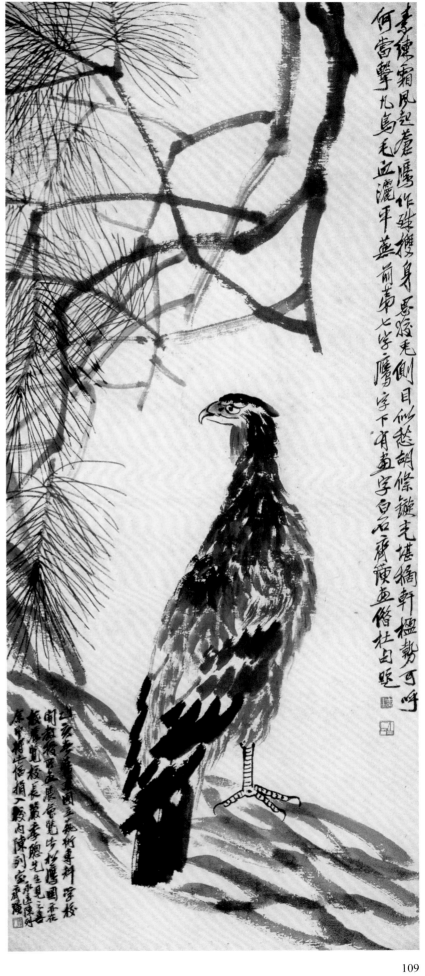

松鹰图　150cm×63cm　1935年

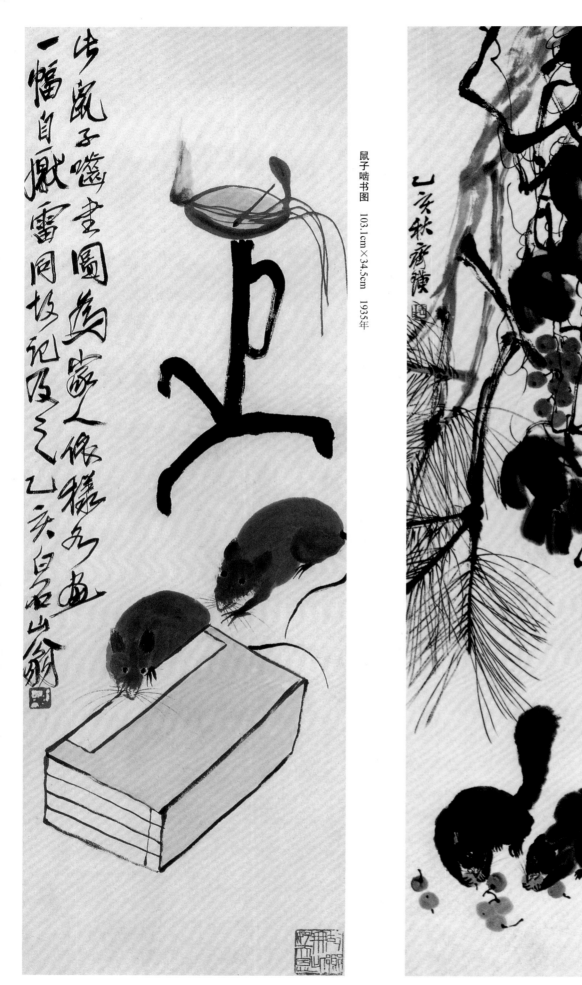

步鼠子嚙畫圖為吾家文侶樣多畫一幅自憾雷同故記及之乙亥白石山翁

鼠子啮书图　103.1cm×34.5cm　1935年

松鼠葡萄　125.3cm×30cm　1935年

乙亥秋齐璜画

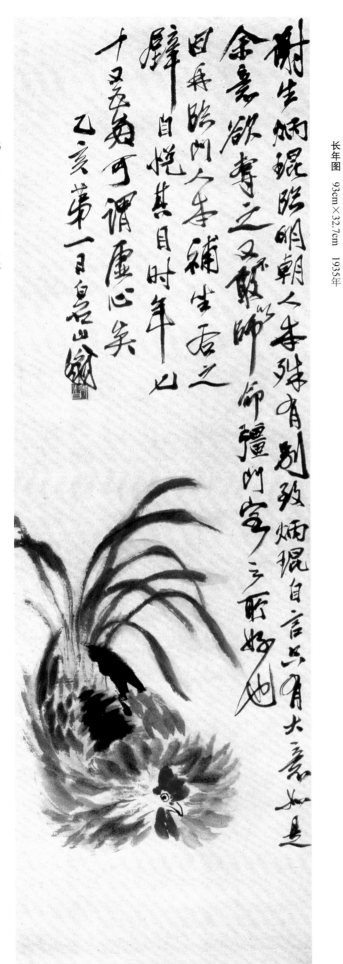

鸡　105.5cm×33cm　1935年

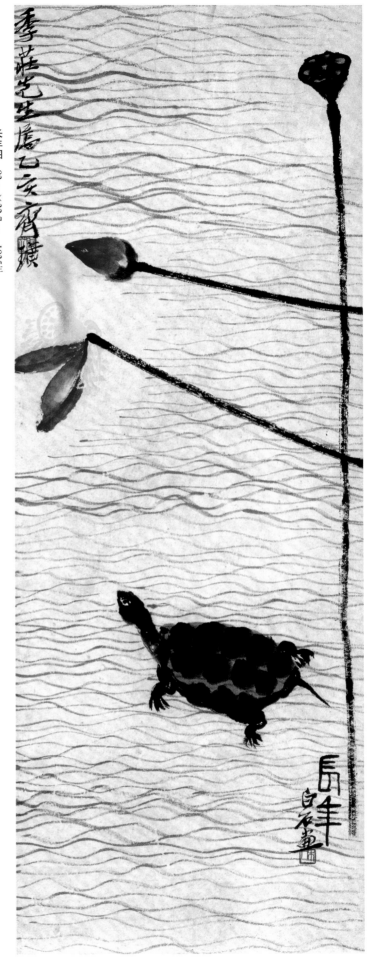

长年图　93cm×32.7cm　1935年

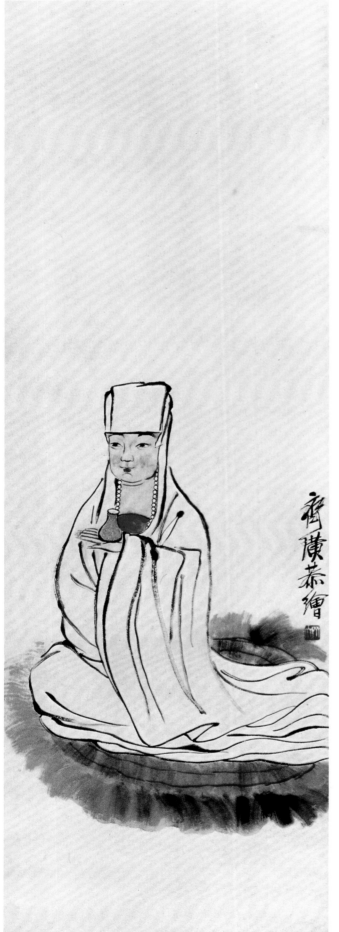

观音 101.5cm×33.5cm 约二十世纪三十年代中期

这幅《观音》以白描线条画出。画中看似随意简单的几笔衣纹实际上经历了无数次提炼，具有极强的概括力和艺术表现力。凝练流畅的线条如行云流水，颇具"吴带当风"之神韵。观音大士的玉净瓶和身体露出部分以及所坐蒲团设色质朴，反衬出观音大士白衣素袍、超然飘逸、不染红尘的仙风佛骨。

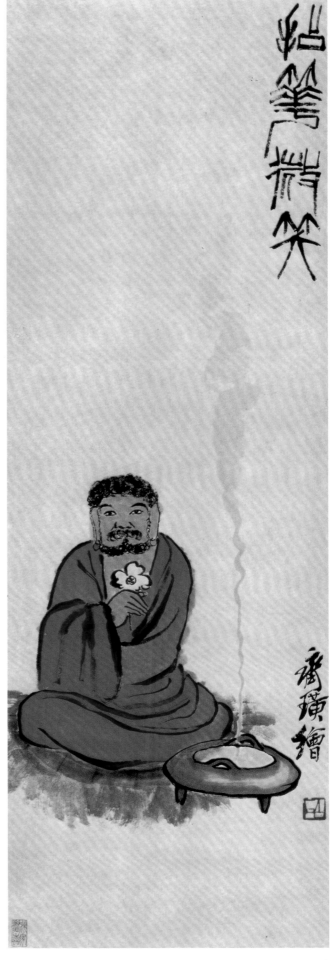

拈花微笑　103.5cm×34cm　约二十世纪三十年代中期

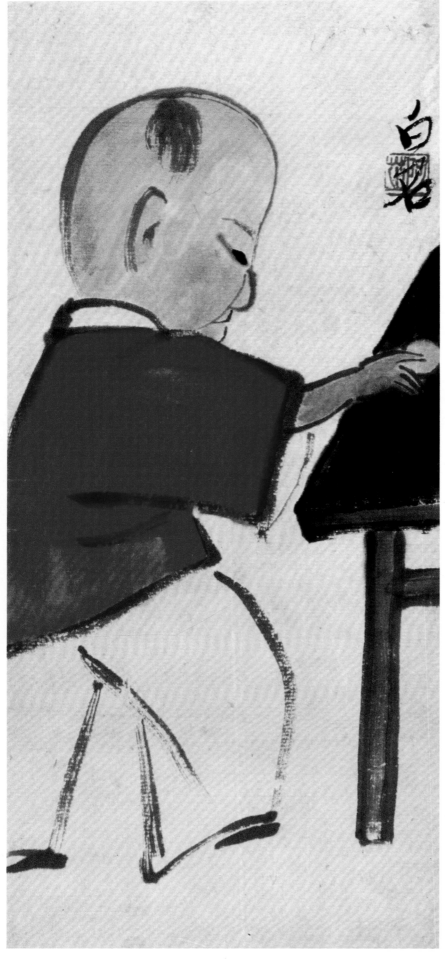

老当益壮 100cm×33.5cm 约二十世纪三十年代中期

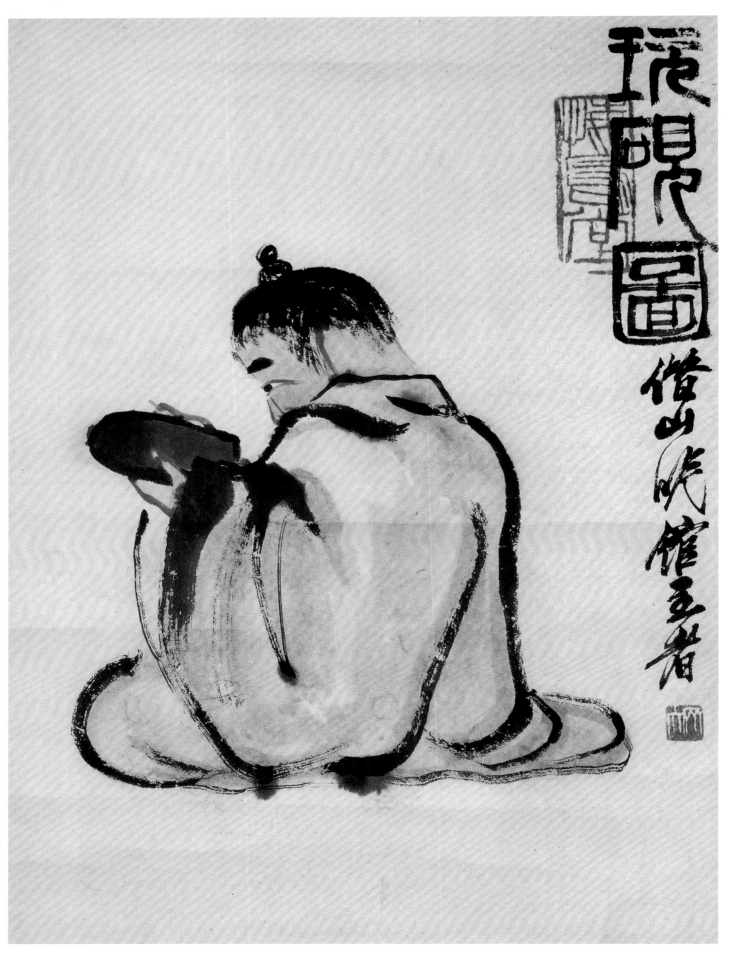

**玩砚图** 41cm×30.3cm 约二十世纪三十年代中期

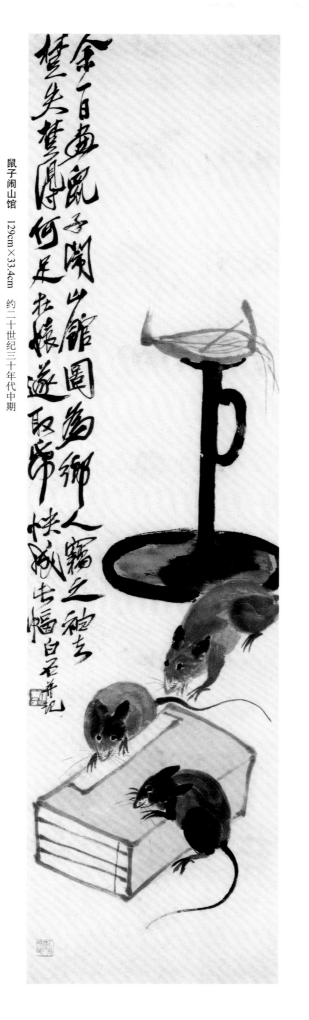

鼠子闹山馆　129cm×33.4cm　约二十世纪三十年代中期

余一日画鼠子闹山馆图为乡人窃之袍去遂取帚快成此幅白石并记

杜娘遂取帚快成此幅白石并记

失其风何足挂齿

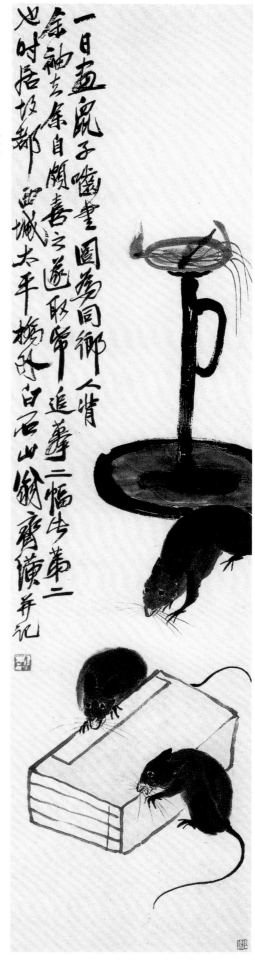

鼠子啮书图　143.7cm×35cm　约二十世纪三十年代中期

一日画鼠子啮书图梦同乡人背余袖去余自颜喜之遂取笔追摹二幅告弟二也时居故都西城太平桥外白石山翁齐璜并记

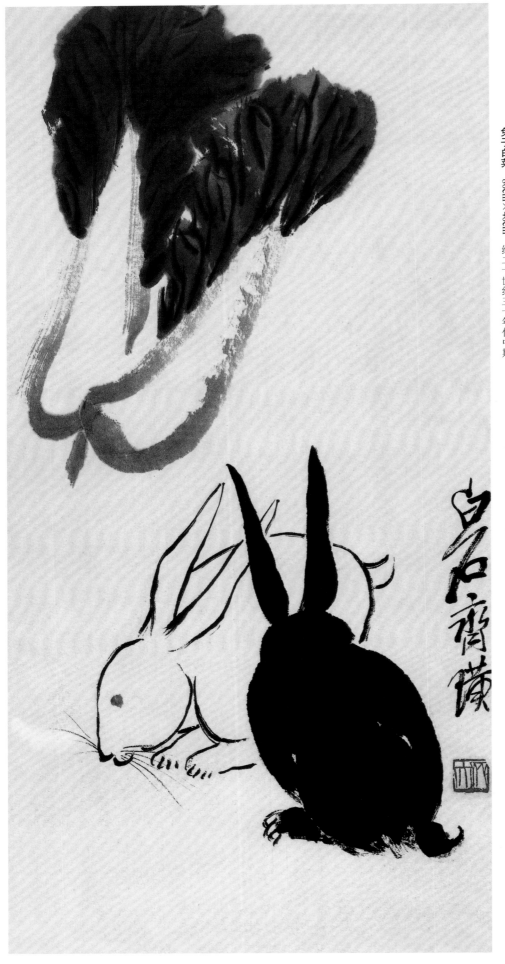

兔子白菜　80cm×40cm　约二十世纪三十年代中期

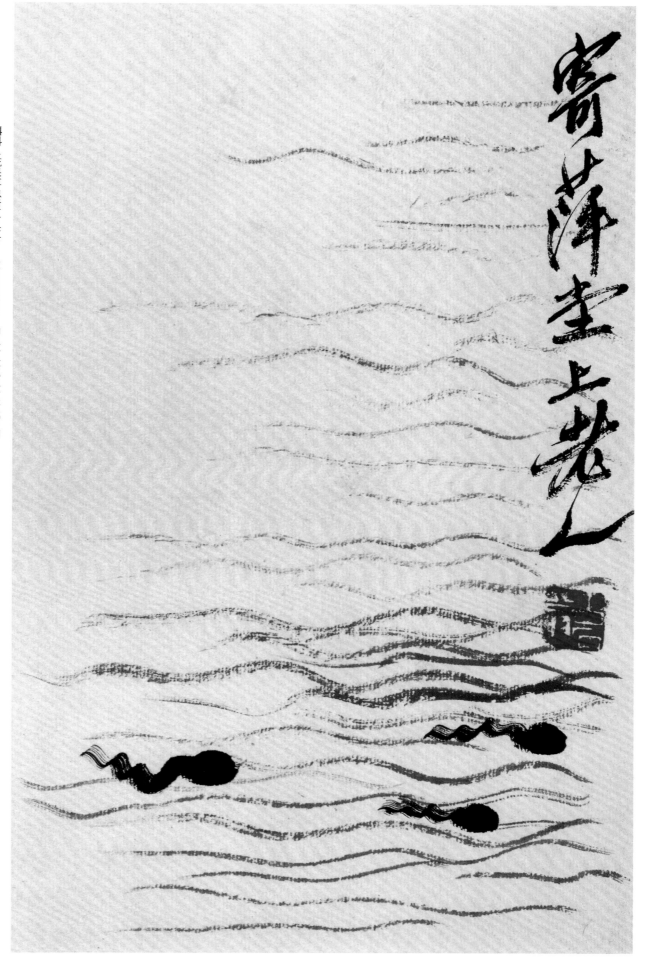

蝌蚪〔花果草虫册页之三〕　26cm×19cm　约二十世纪三十年代中期

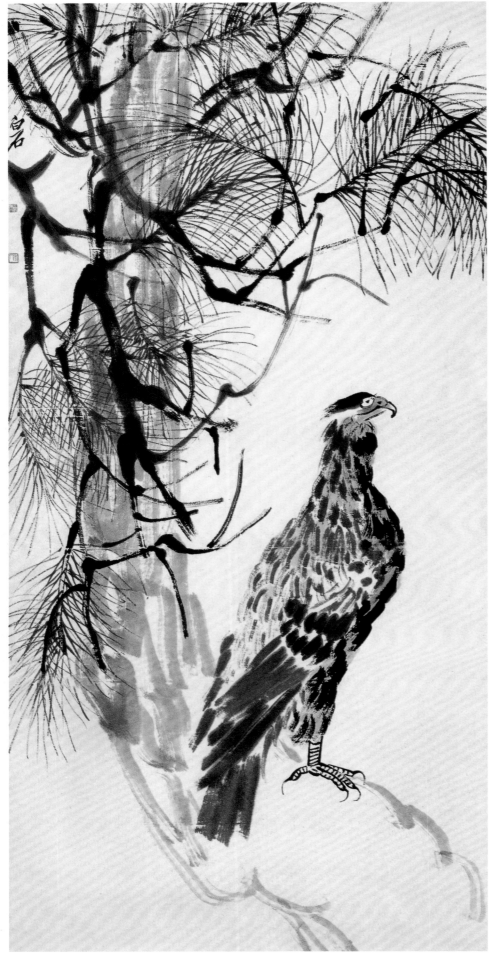

松鹰　152.7cm×74cm　约二十世纪三十年代中期

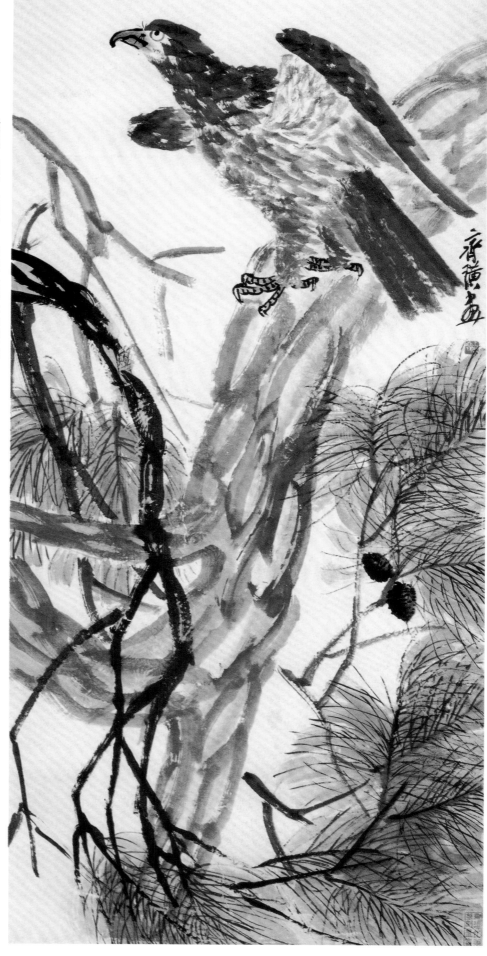

松鹰图 130.5cm×62.5cm 约二十世纪三十年代中期

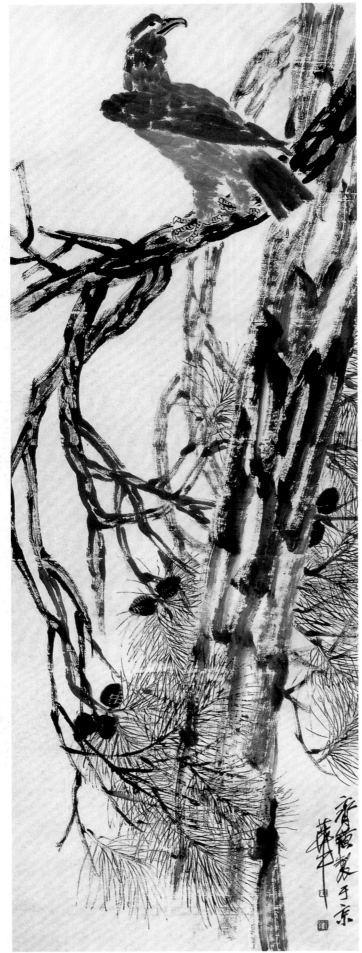

松鹰图 179.5cm×64cm 约二十世纪三十年代中期

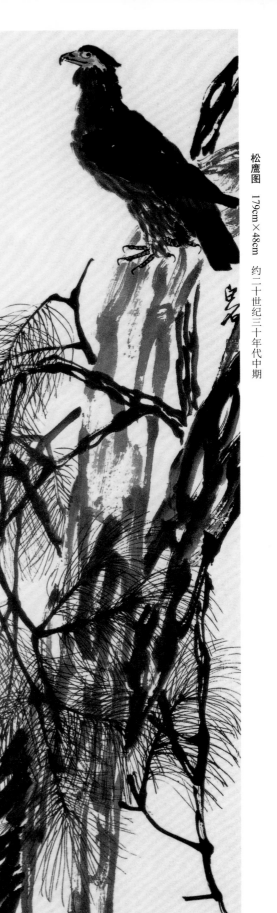

松鹰图 179cm×48cm 约二十世纪三十年代中期

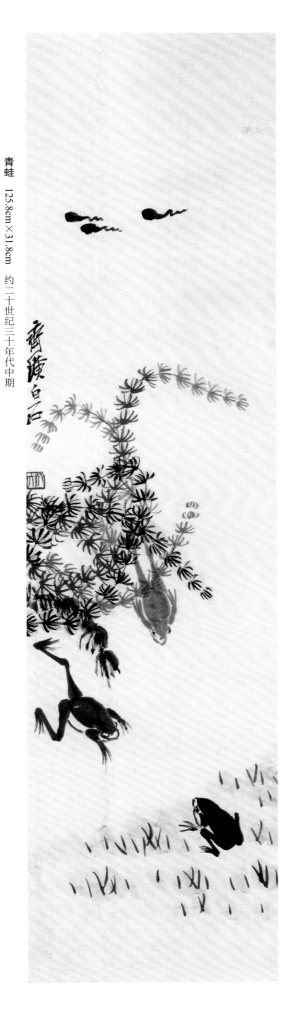

青蛙　125.8cm×31.8cm　约二十世纪三十年代中期

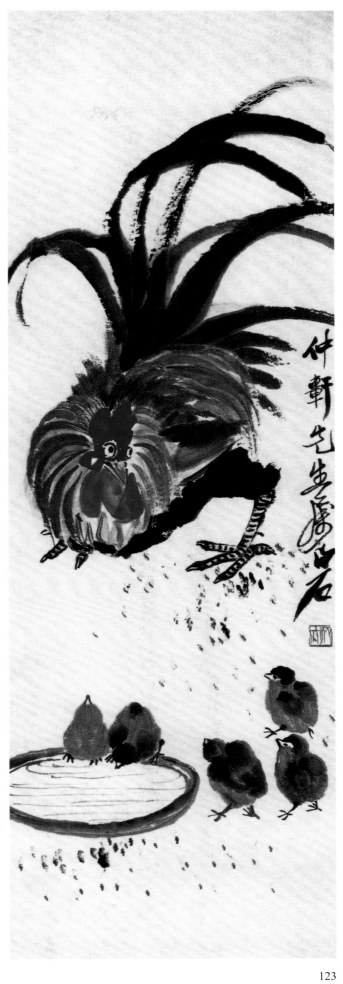

鸡　100cm×34cm　约二十世纪三十年代中期

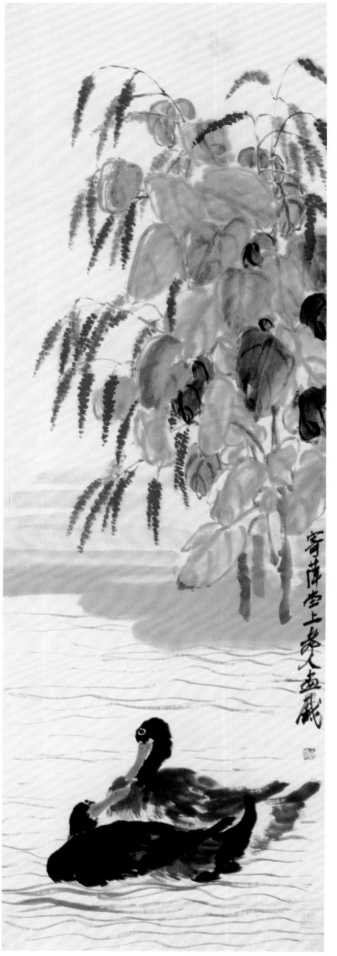

红蓼双鸭　149cm×49cm　约二十世纪三十年代中期

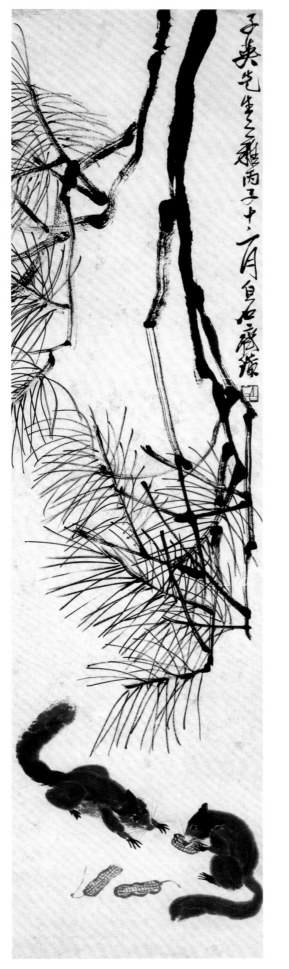

松鼠争食图　130cm×33.5cm　1936年

松鼠　135cm×34cm　1937年

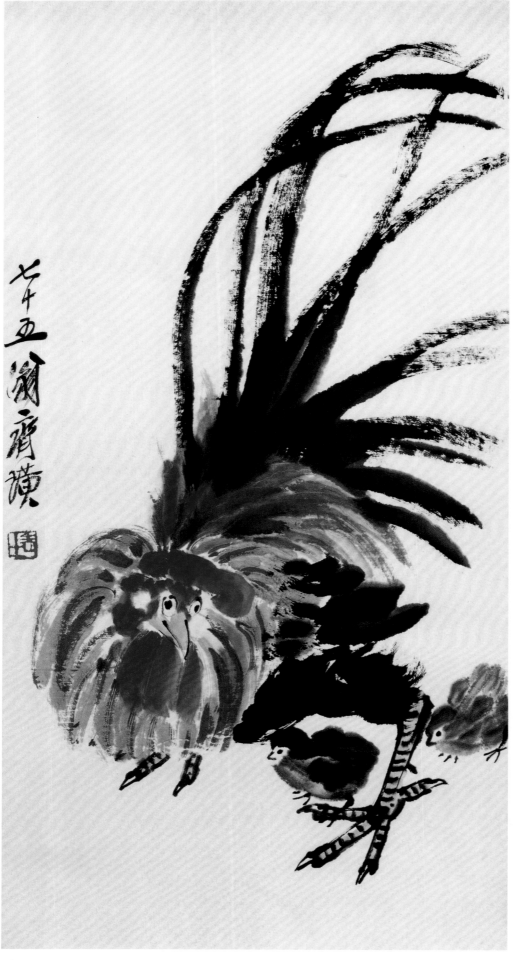

公鸡 67.4cm×34.4cm 1937年

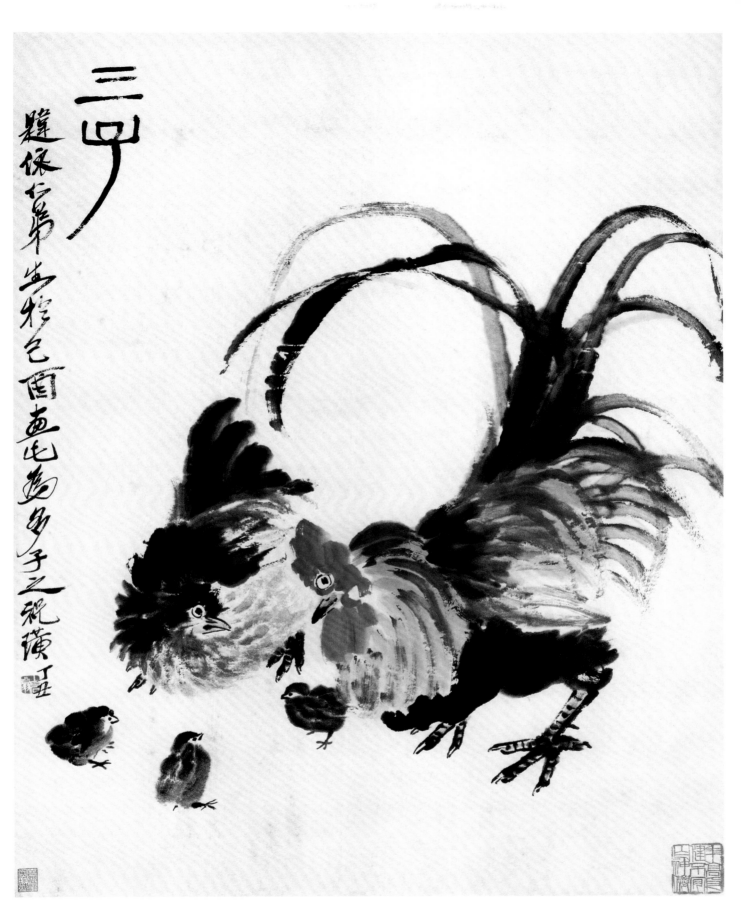

三子图　87cm×70cm　1937年

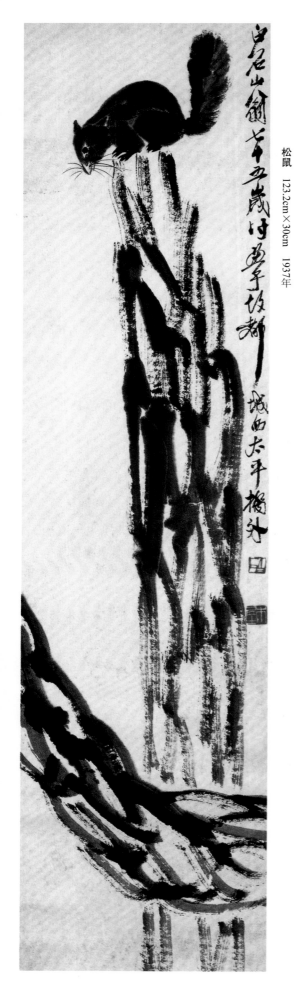

松鼠　123.2cm×30cm　1937年

耄耋图　130cm×28cm　1937年

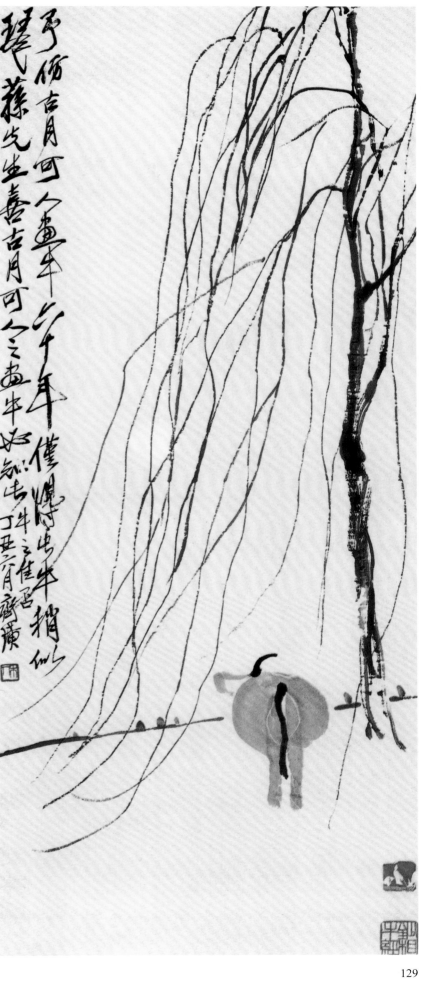

柳牛图　84.5cm×36.5cm　1937年

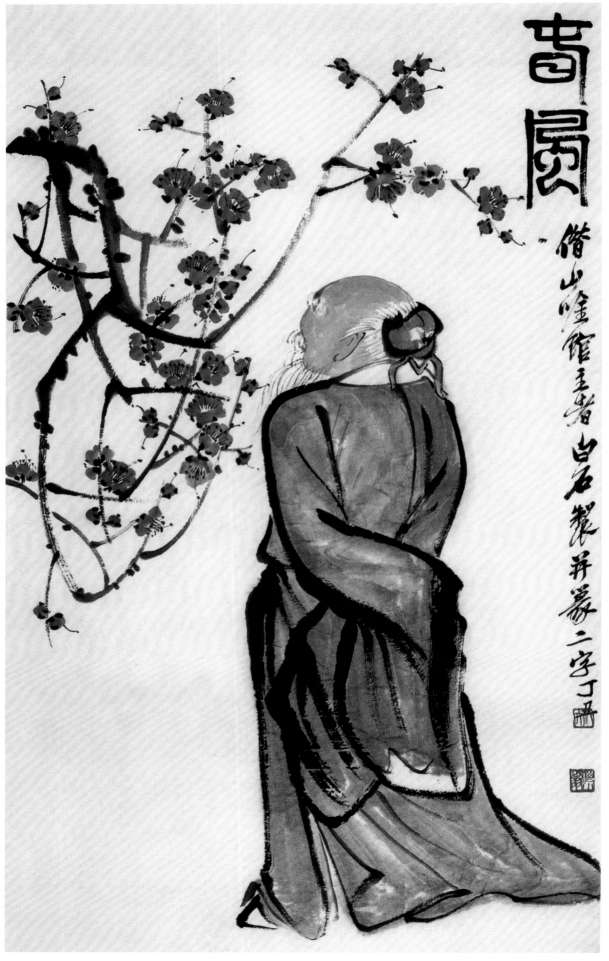

春风　126.8cm×75cm　1937年

南无西方接引阿弥陀佛　　102.5cm×47.5cm　　1937年

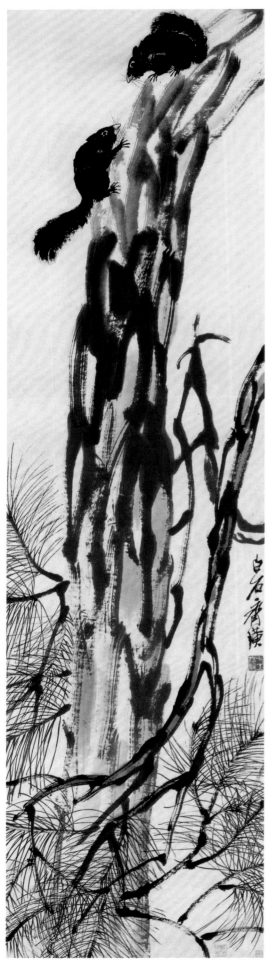

松鼠　130cm×35cm　1937年

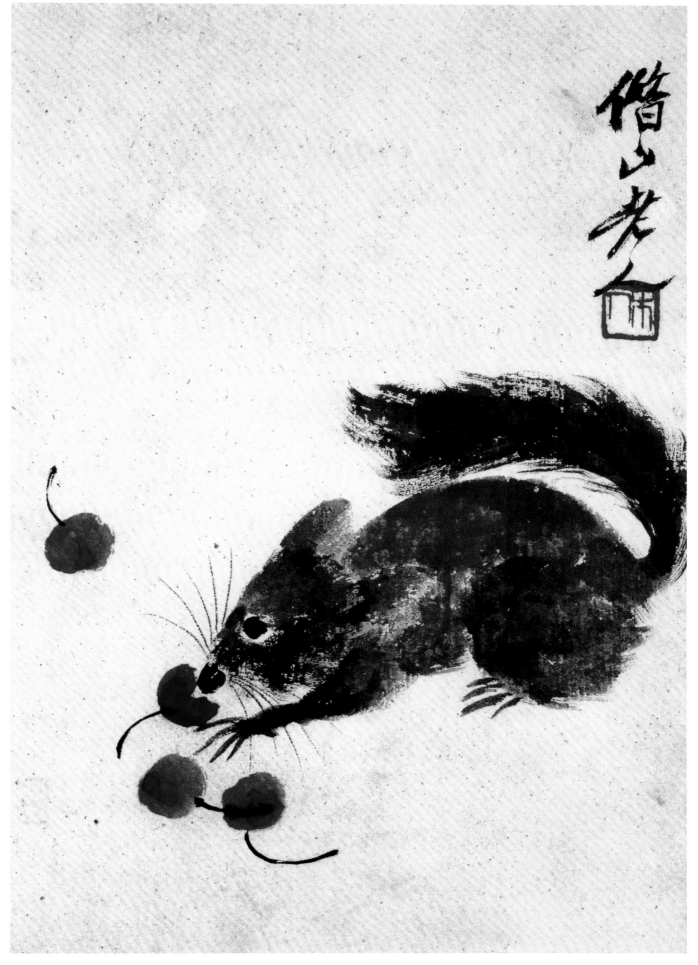

红果松鼠　42cm×30cm　1938年

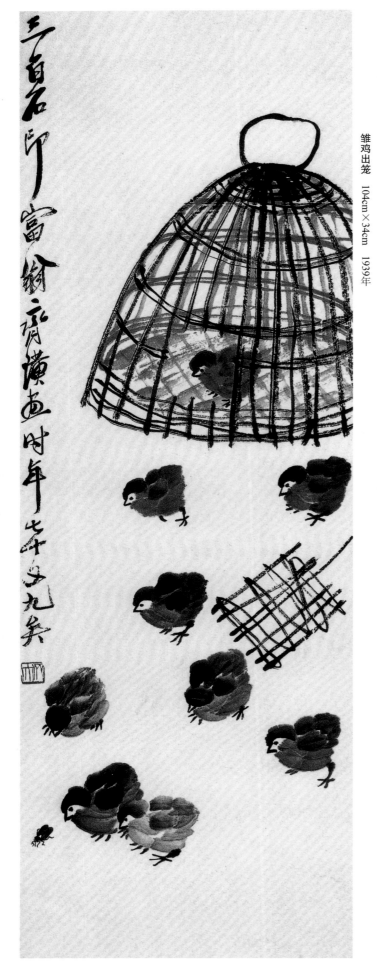

雏鸡出笼　104cm×34cm　1939年

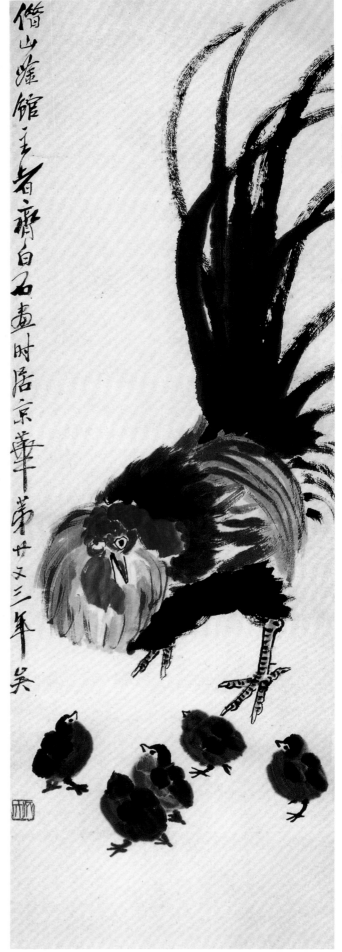

公鸡和雏鸡　104cm×34cm　1939年

134

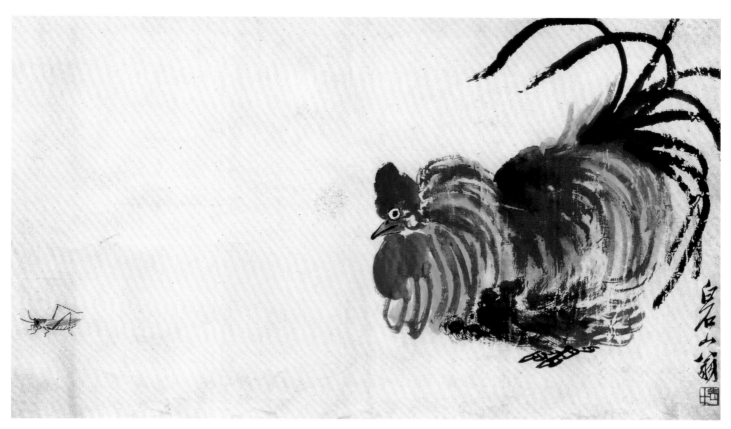

公鸡蟋蟀　40cm×70cm　约二十世纪三十年代

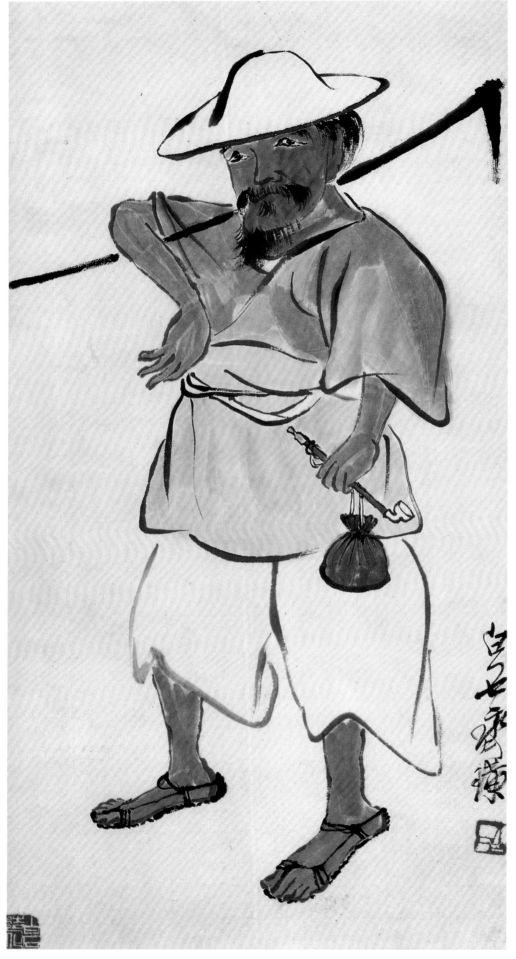

老农夫　68cm×34.6cm　约二十世纪三十年代晚期

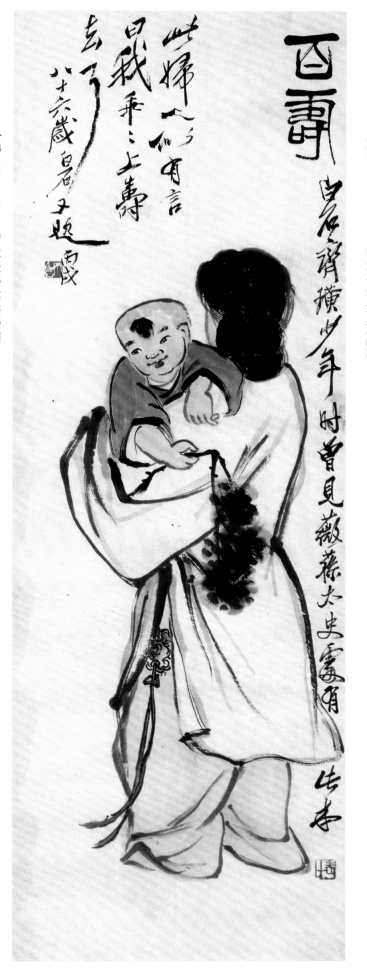

百寿　98cm×33cm　约二十世纪三十年代晚期

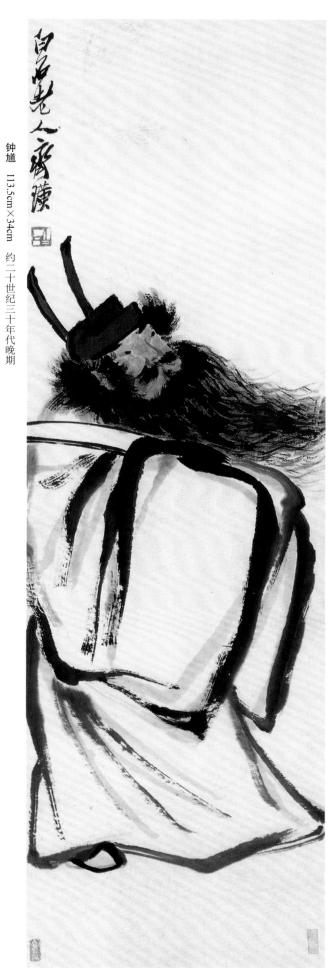

钟馗　113.5cm×34cm　约二十世纪三十年代晚期

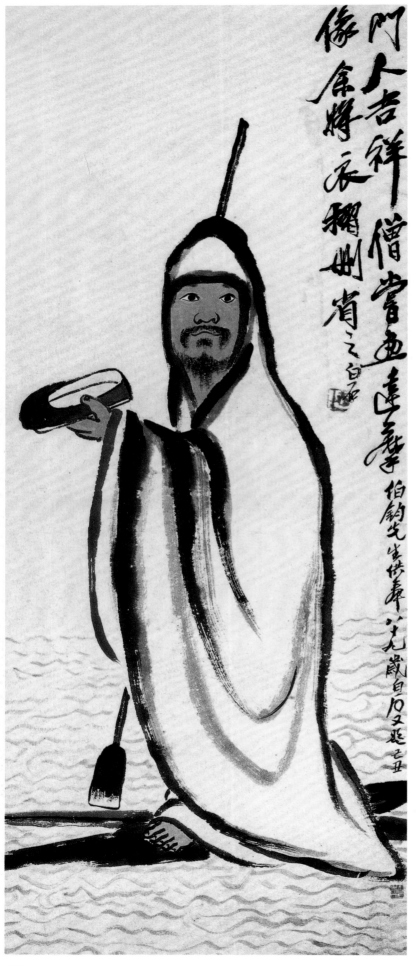

达摩渡海图　93cm×39cm　约二十世纪三十年代晚期

门人吾祥僧尝画达摩像余将辰翔州省之白石

伯钧先生供养八无岁白石又题乙丑

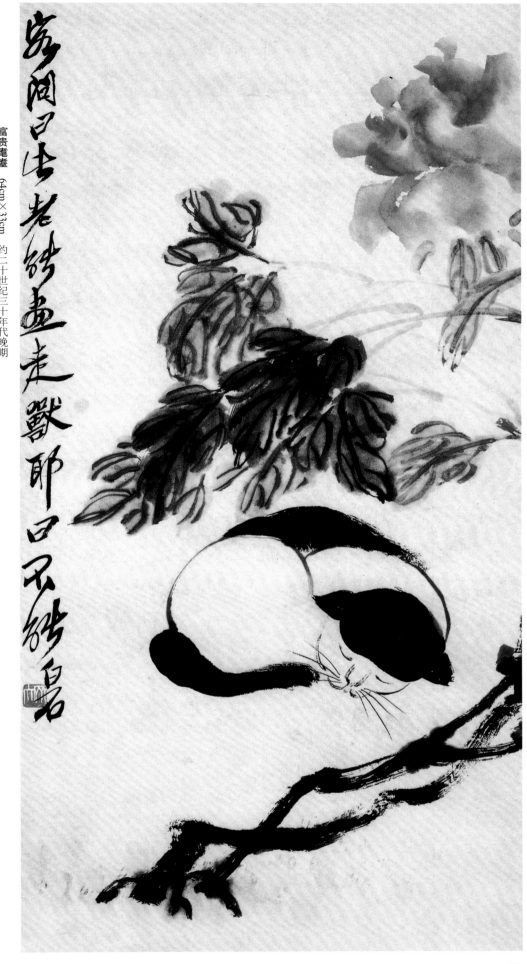

富贵耄耋　64cm×33cm　约二十世纪三十年代晚期

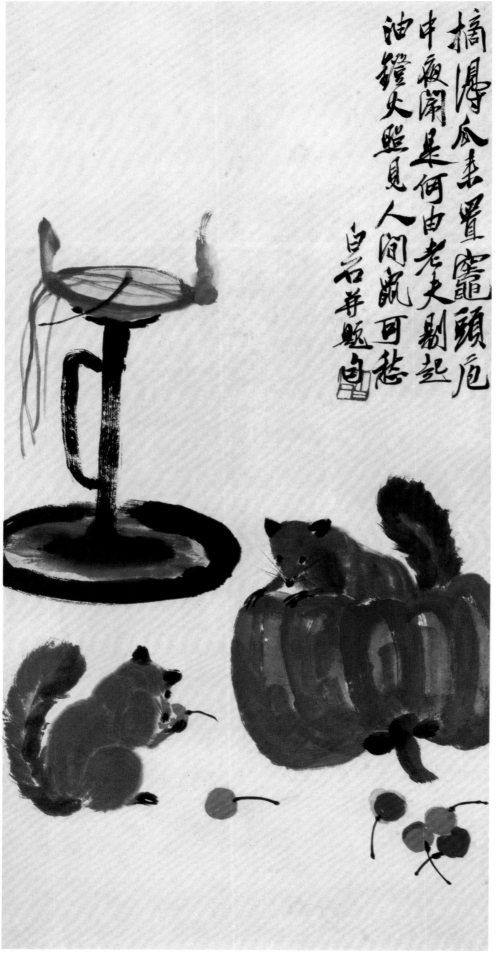

摘得瓜来置竈頭危
中夜闻是何由老夫劚起
油鐙火照見人間鼠可悲

白石并題
白石

灯鼠瓜果图 69cm×34.1cm 约二十世纪三十年代晚期

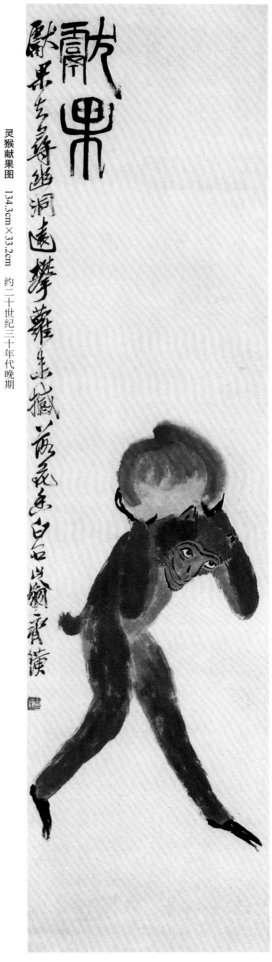

献果

献果含来舞趣洞远攀罗集藏芴花果白石山翁齐璜

灵猴献果图　134.3cm×33.2cm　约二十世纪三十年代晚期

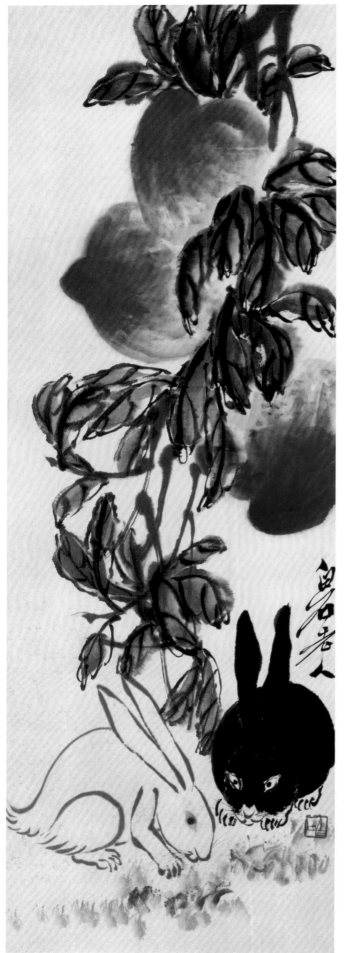

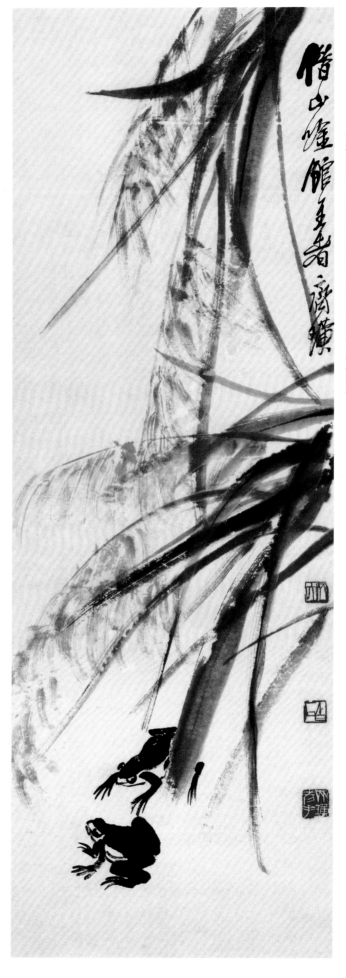

桃兔图　103.8cm×34.5cm　约二十世纪三十年代晚期

芦塘鸣蛙图　101.6cm×34.6cm　约二十世纪三十年代晚期

142

三百石印富翁

白石老人喜画开笼

雏鸡出笼　67cm×32cm　约二十世纪三十年代晚期

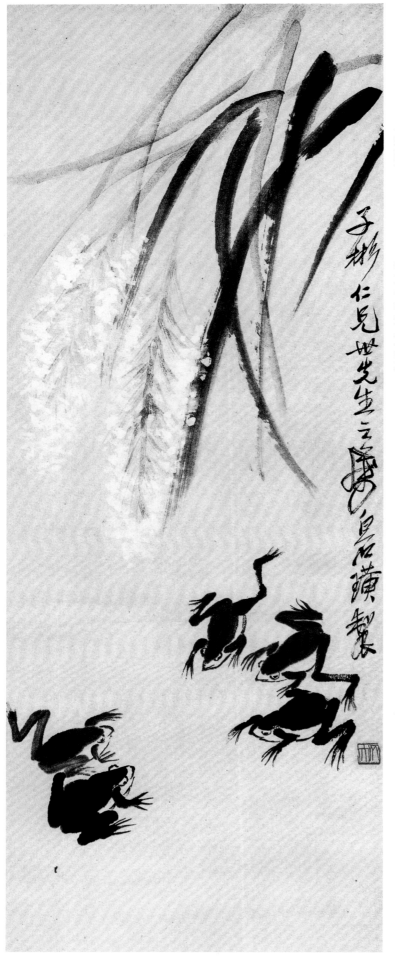

芦塘蛙戏　105.5cm×40cm　约二十世纪三十年代晚期

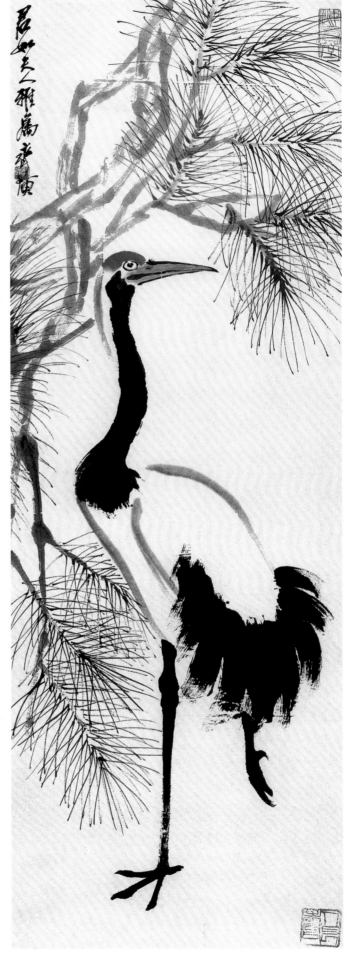

松鹤图　136cm×34cm　约二十世纪三十年代晚期

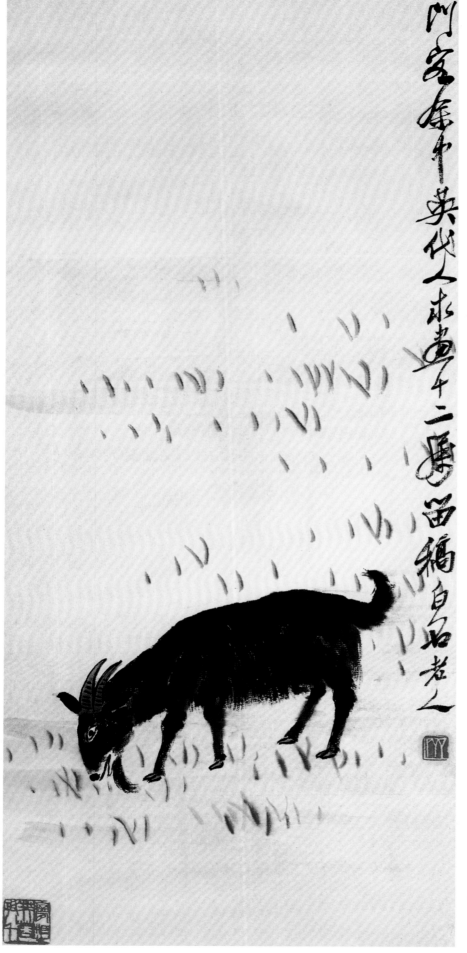

黑山羊　81.5cm×38cm　约二十世纪三十年代晚期

146

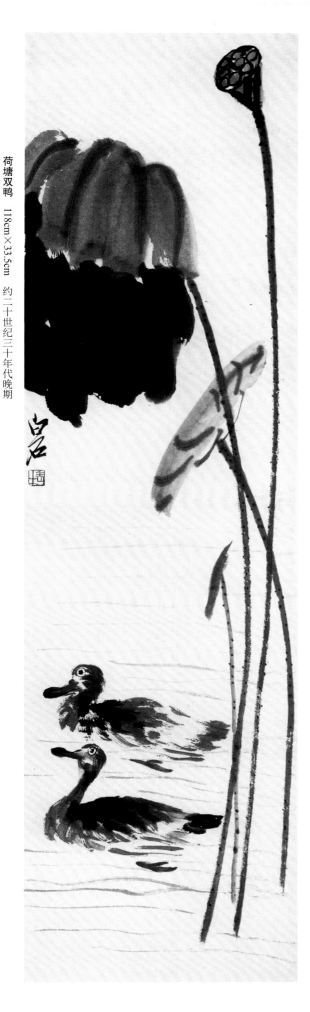

荷塘双鸭　118cm×33.5cm　约二十世纪三十年代晚期

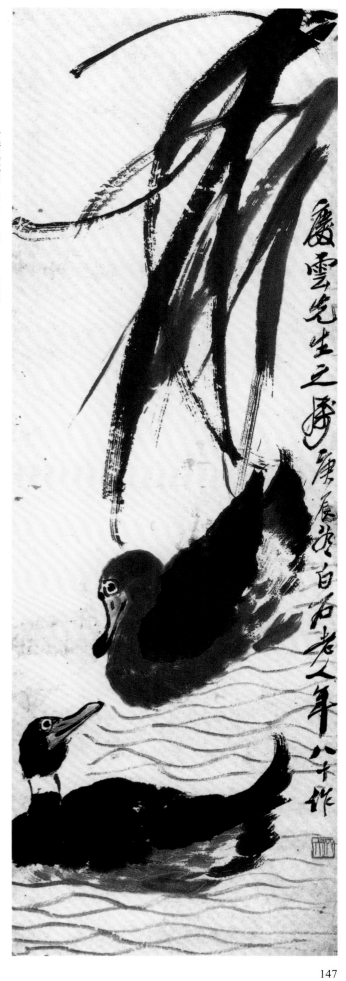

芦塘鸭戏图　99.5cm×33.5cm　1940年

庆云先生之属庚辰冬白石老人年八十作

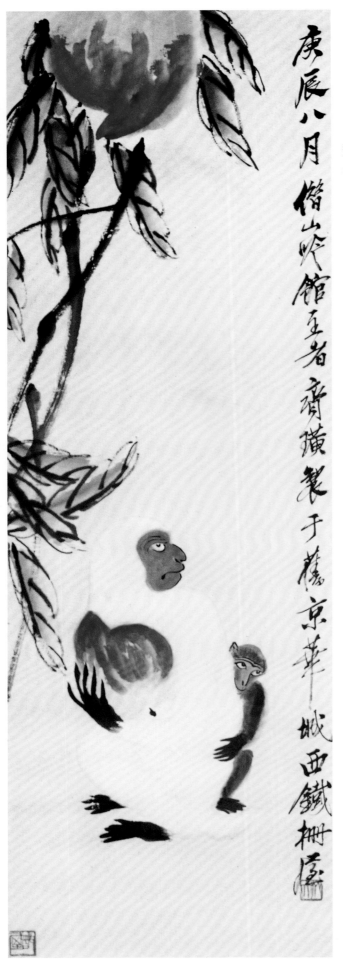

白猴献寿　104cm×35cm　1940年

庚辰八月借山吟館主者齊璜製于舊京華城西鐵柵屋

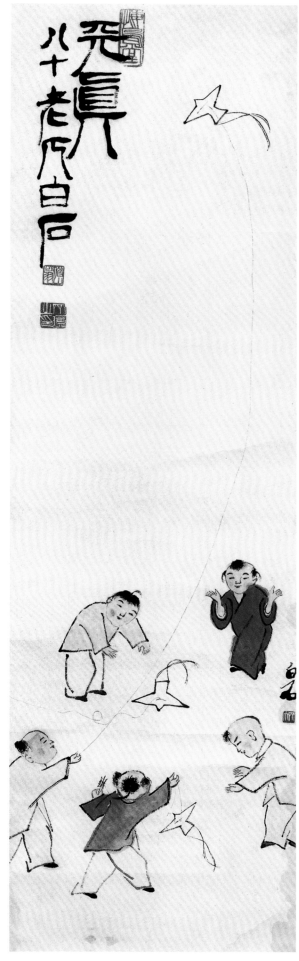

天真图　130cm×37cm　1940年

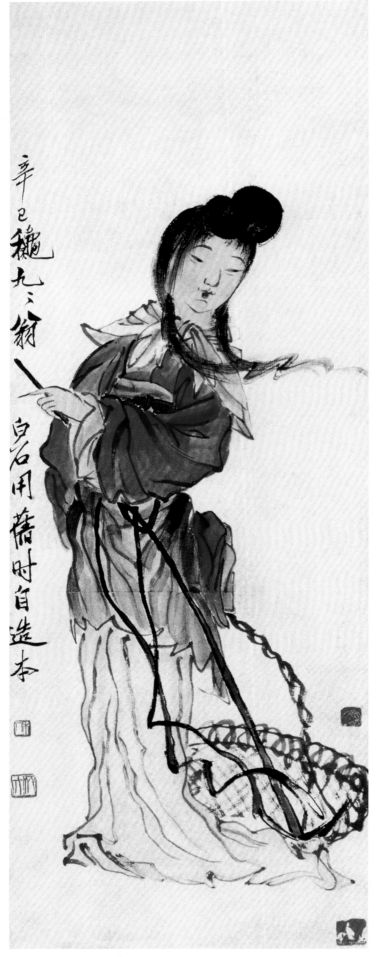

辛巳瀕九三翁

白石用藉时自選本

仕女　94cm×33cm　1941年

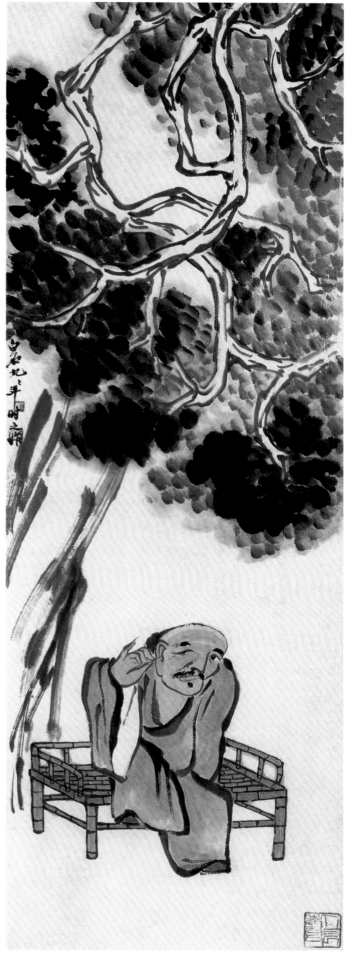

挖耳图　154cm×52cm　1941年

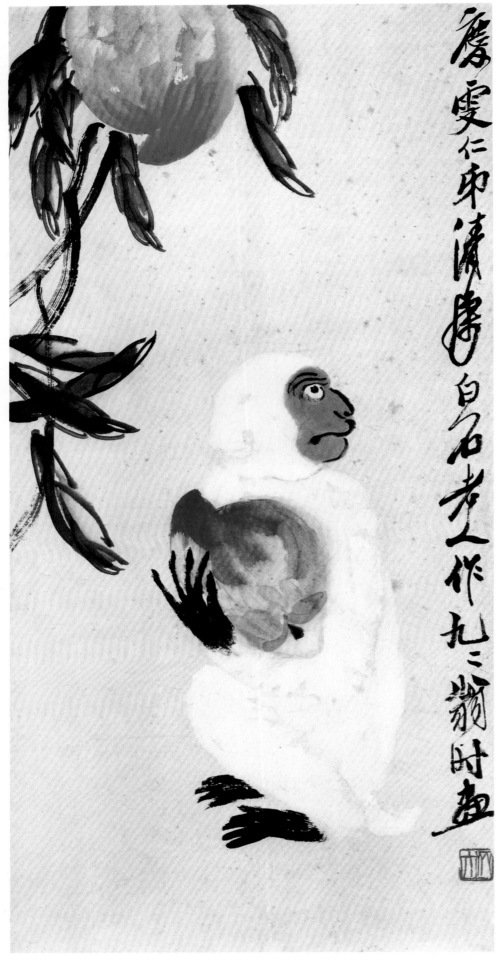

白猿献寿图　67.5cm×33.2cm　1941年

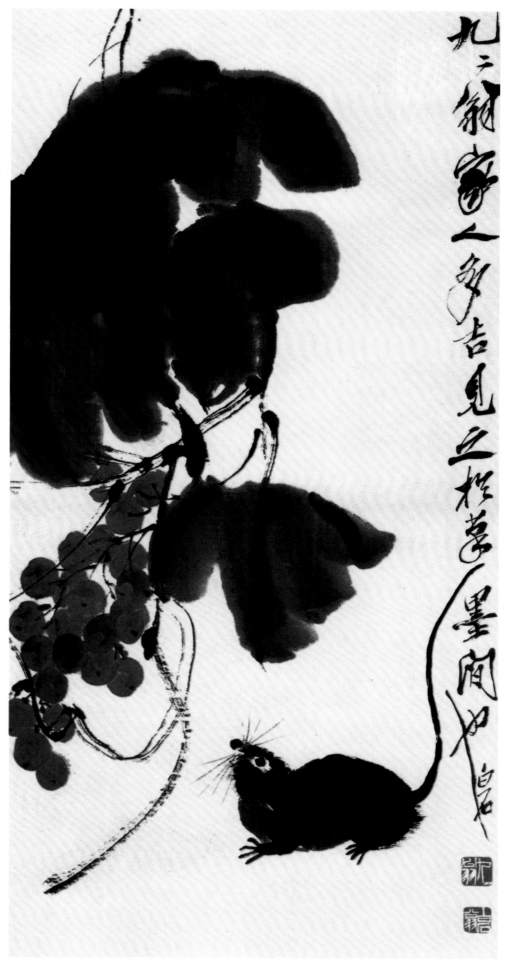

葡萄老鼠　67cm×33.5cm　1941年

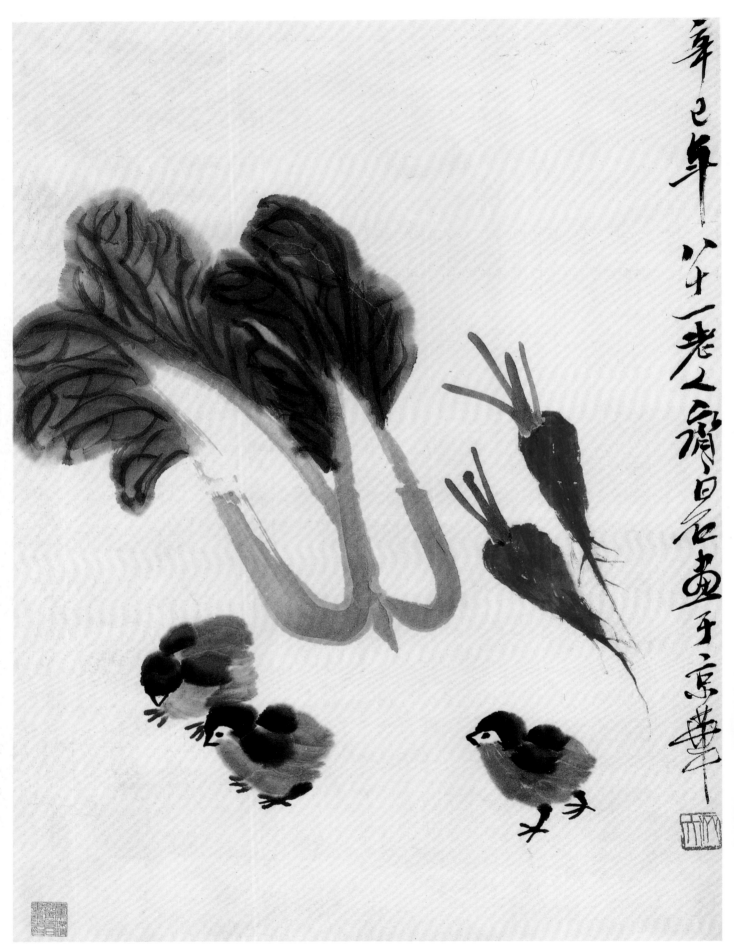

白菜胡萝卜小鸡　56cm×42cm　1941年

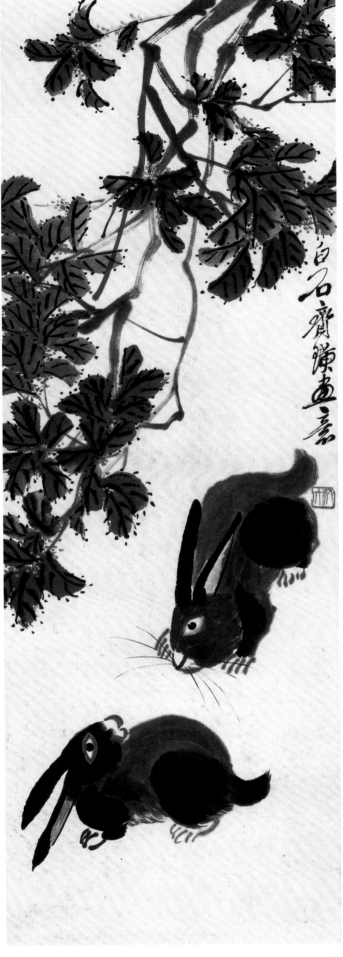

桂花双兔图　101cm×34.4cm　约二十世纪四十年代初期

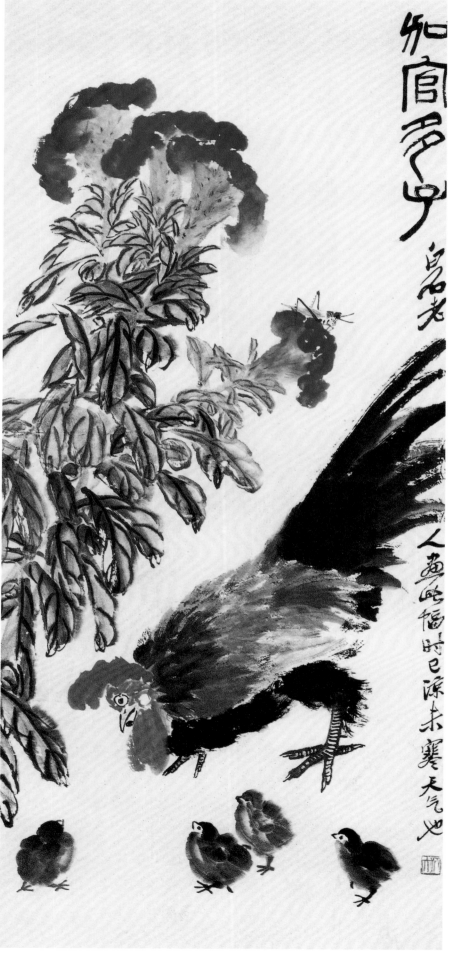

加官多子图　115cm×52cm　约二十世纪四十年代初期

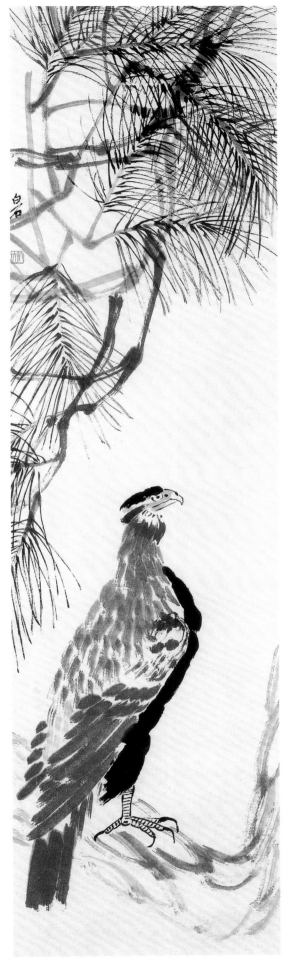

松鹰图　178cm×48cm　约二十世纪四十年代初期

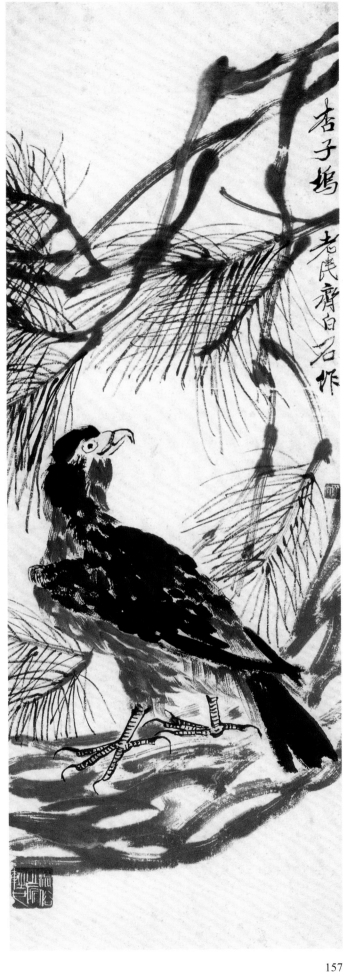

杏子坞
老民齐白石作

松鹰图　101cm×34cm　约二十世纪四十年代初期

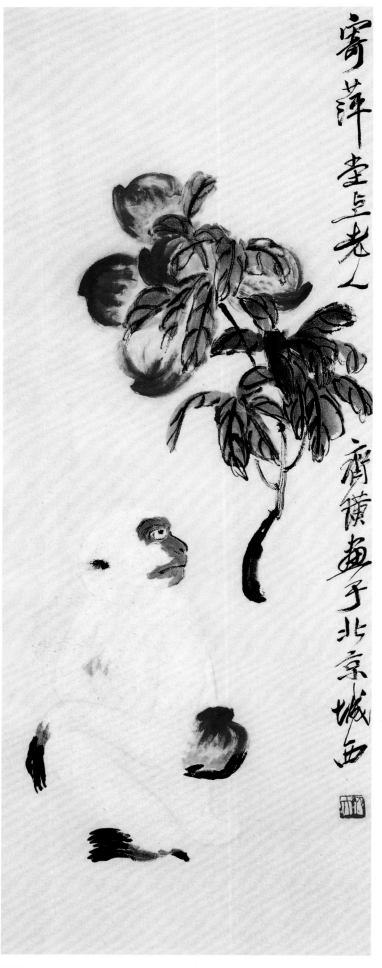

寄萍堂上老人

齐璜画于北京城西

白猴献寿　94cm×36cm　约二十世纪四十年代初期

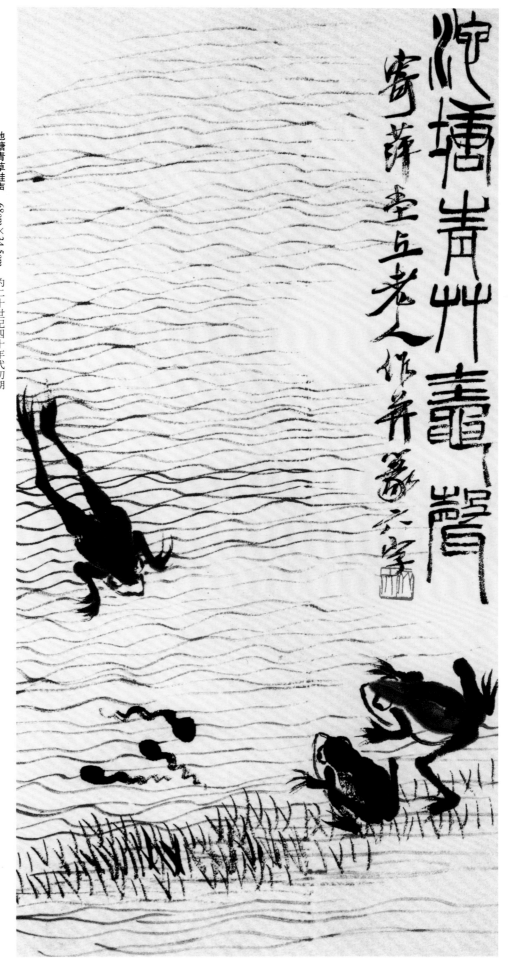

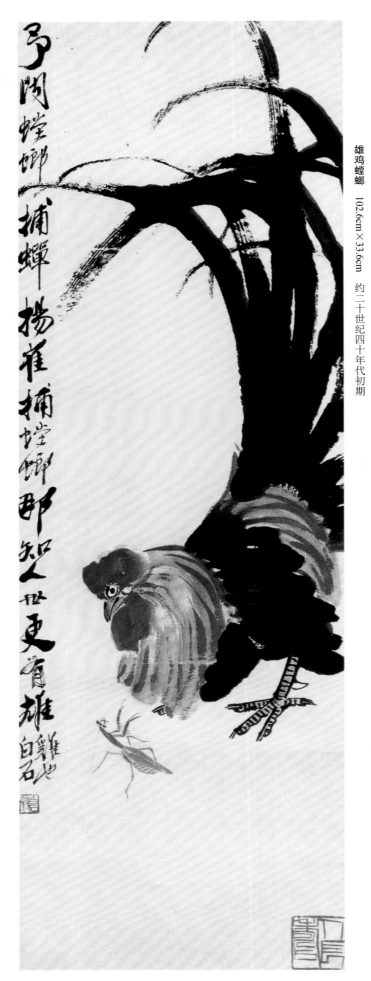

予闻螳螂捕蝉 扬雀捕螳螂 即智又世更有雄鸡也 白石

雄鸡螳螂 102.6cm×33.6cm 约二十世纪四十年代初期

寄萍老人齐白石泼墨

荷花白鹭图 100.5cm×34cm 约二十世纪四十年代初期

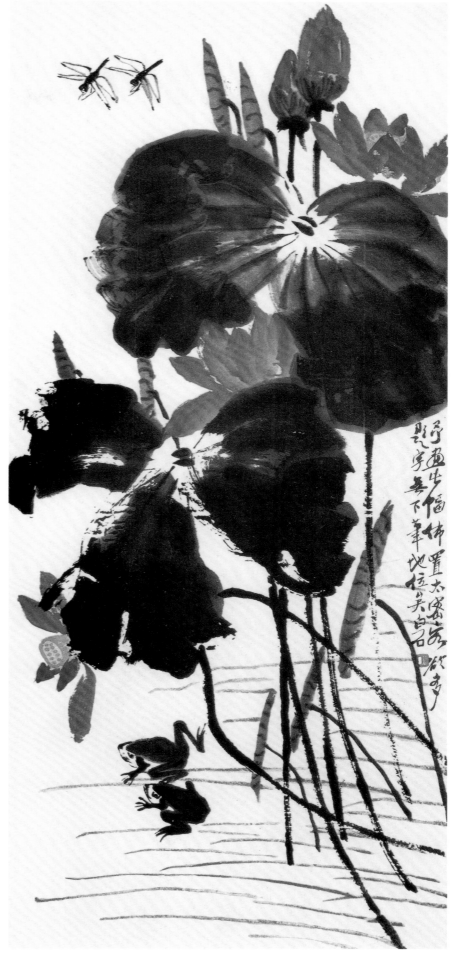

荷塘清趣　146cm×66cm　约二十世纪四十年代初期

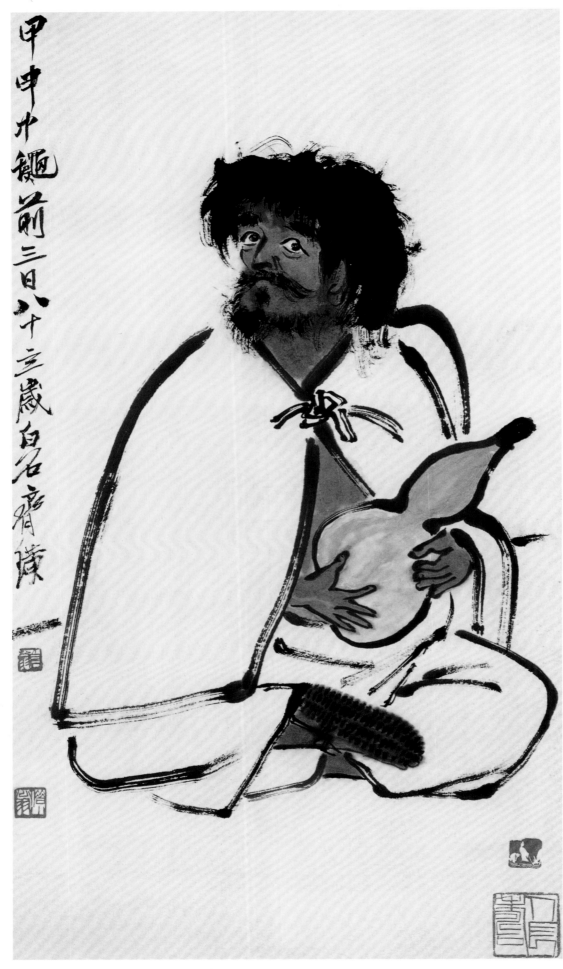

铁拐李　85.3cm×47.7cm　1944年

甲申卅鬪前三日八十三岁白石齐璜

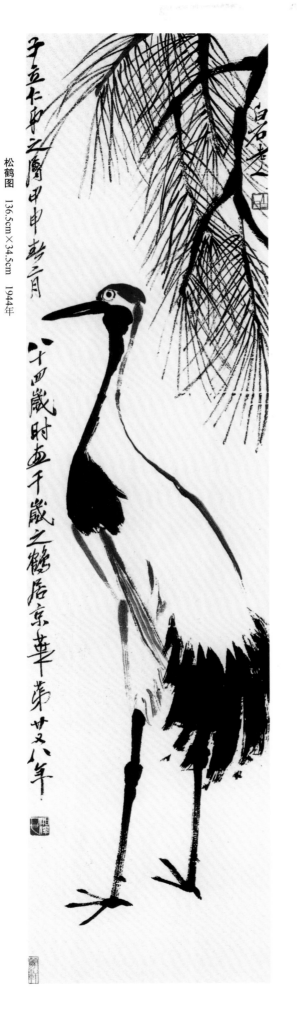

松鶴图　136.5cm×34.5cm　1944年

君寿千岁　142cm×39cm　1944年

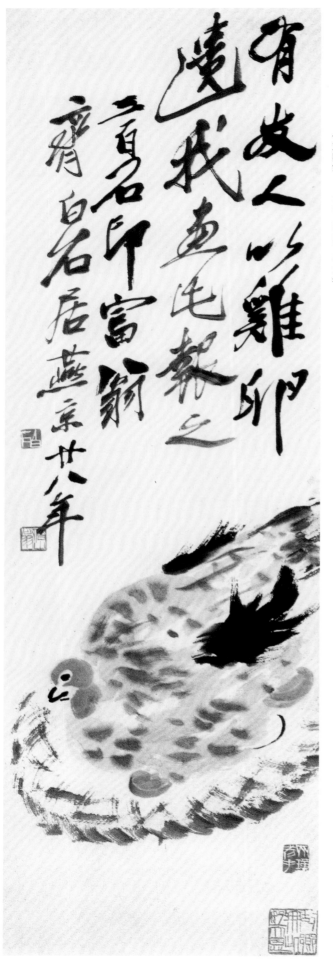

母鸡孵雏　108cm×35cm　1944年

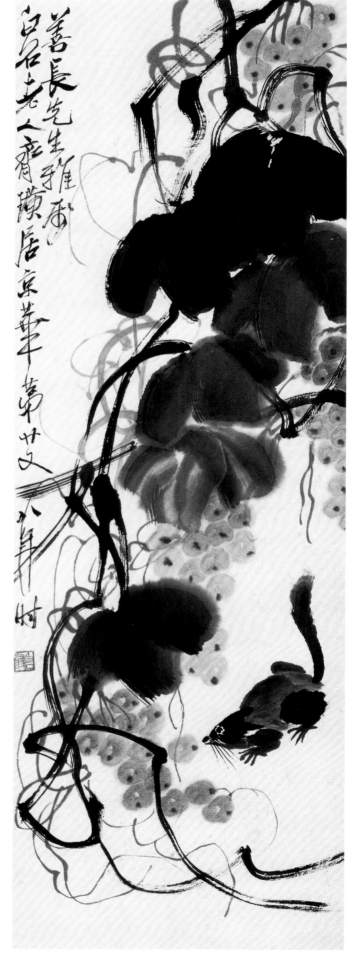

葡萄松鼠　101cm×34cm　1944年

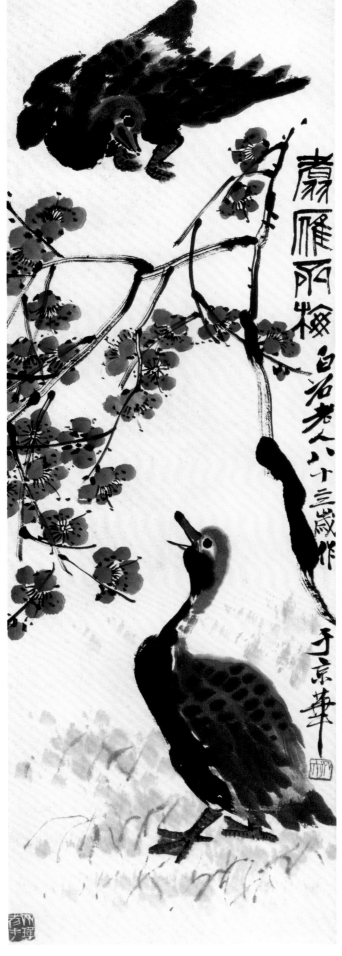

鹜雁齐梅图（条屏之一）　99.5cm×33.6cm　1944年

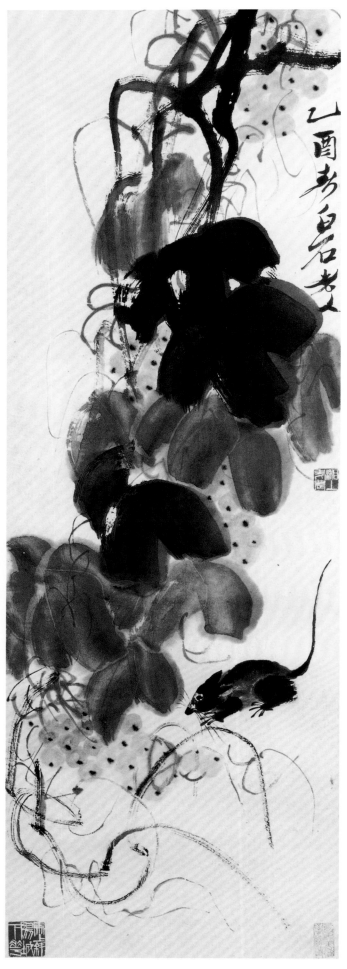

葡萄老鼠　104cm×34.5cm　1945年

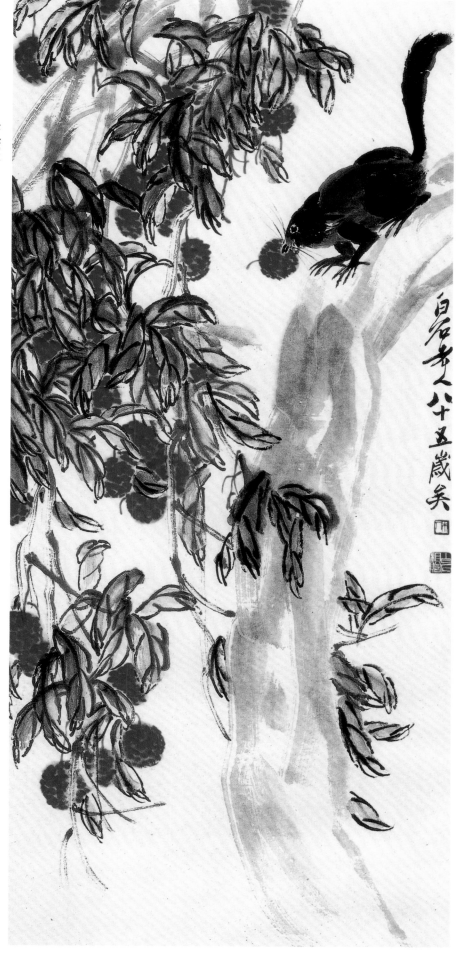

松鼠荔枝　　90cm×40cm　　1945年

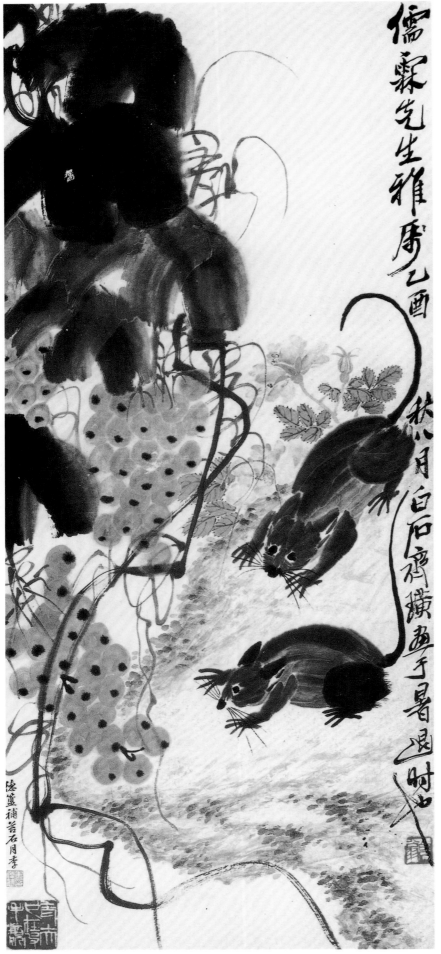

儒霖先生雅属乙酉画

秋八月白石齐璜擴画于暑园时也

老鼠葡萄　73cm×32.5cm　1945年

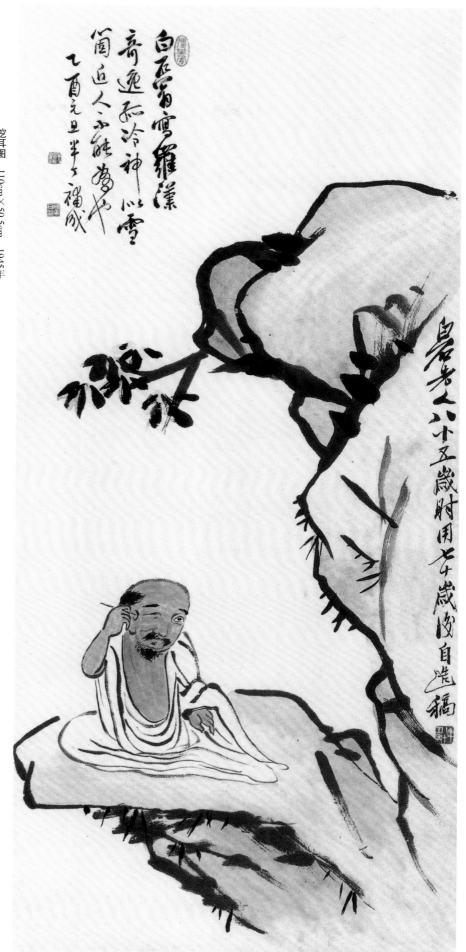

白石曾画雪罗汉
奇逸孤冷神似雪
简直人不能为也
乙酉元旦半丁褚成

白石老人八十五岁时用七十岁陈稿自造稿

挖耳图　110cm×50.5cm　1945年

169

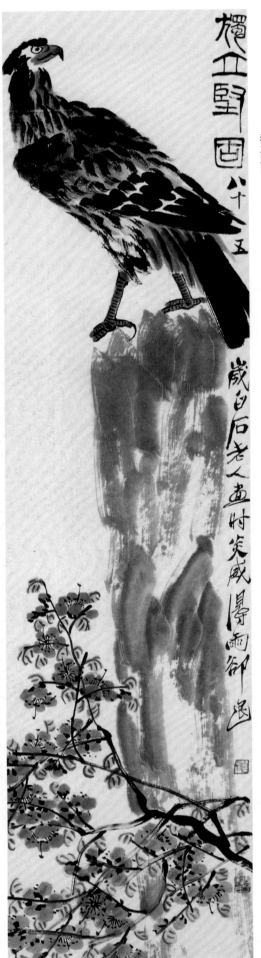

独立坚固　136.5cm×34cm　1945年

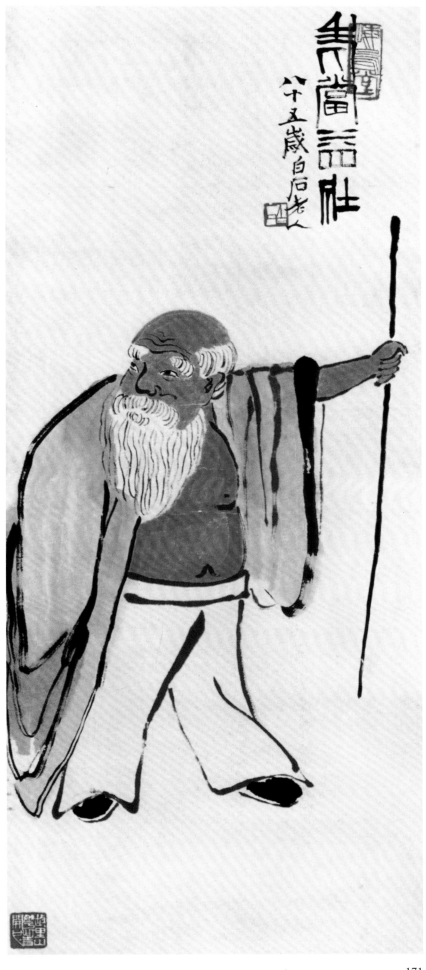

老当益壮 96.3cm×40.5cm 1945年

　　白石翁的这幅《老当益壮》表现了其生命的另一面：积极向上，不服老，不认输。画中老人挺腰举杖，一副"英雄"状。但其姿神和年龄的矛盾又让人哑然失笑。生活中的白石老人沉默寡言，画中的自我充满活力和情趣。人是丰富的，白石老人也是丰富的。

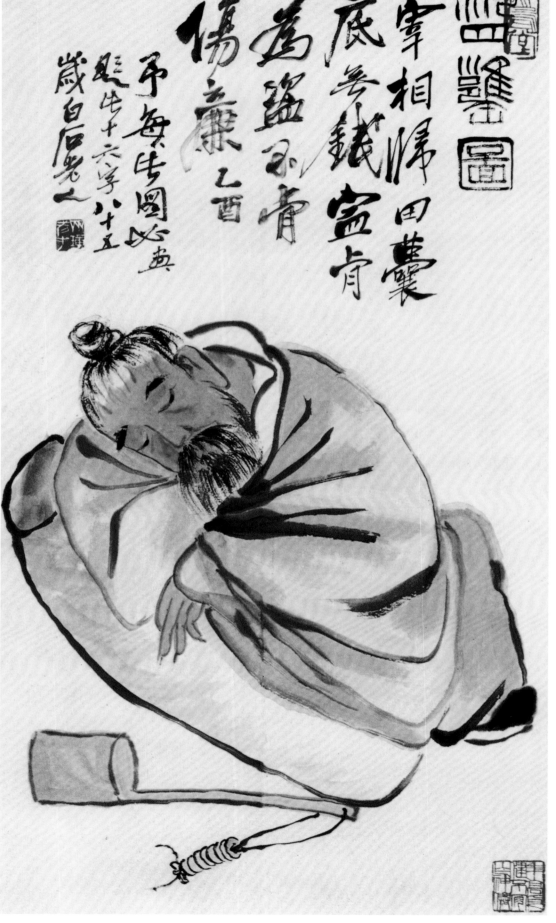

盗瓮图　95cm×53cm　1945年

宰相归田，囊底无钱；宁肯为盗，不肯伤廉。乙酉

予每作此图必题此十六字八十五

岁白石老人题之

这幅《盗瓮图》上题款："宰相归田，囊底无钱；宁肯为盗，不肯伤廉。予每画此图必题此十六字，八十五岁白石老人。"据白石友人胡佩衡、白石弟子胡橐记载，此图画的是东晋毕卓的故事。

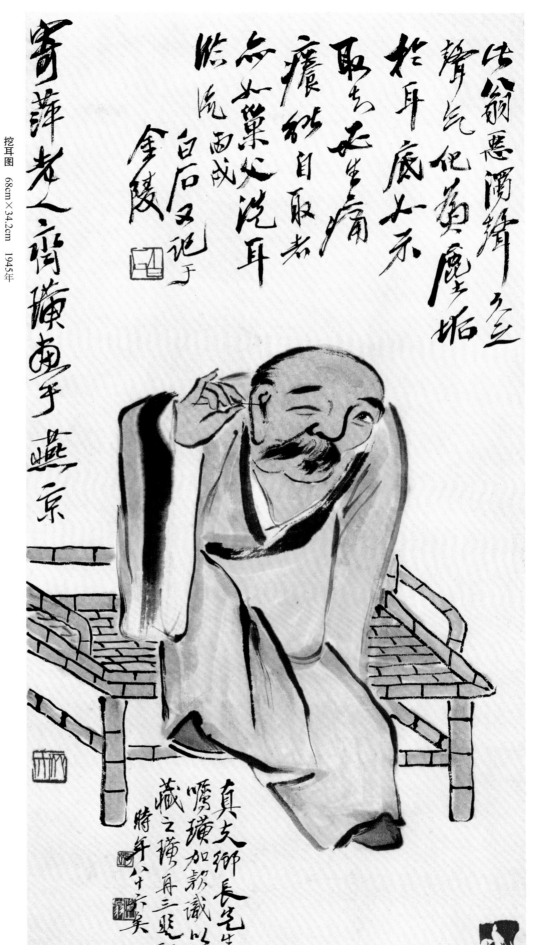

挖耳图　68cm×34.2cm　1945年

寄萍老人齐璜画于燕京

比公恶浊鬓之
鬓气化为尘垢
于耳底出不
取去衣生痛
痒如自取者
以长葉之洗耳
临流洗成
白石又记于
金陵

真夫乡长先生
嘱璜加款识以
藏之璜再三叹记
将年八十六矣

　　挖耳朵、抠鼻子、挠痒
痒……白石老人笔下的人物从
表情神态到动作举止皆诙谐幽
默、稚拙纯朴、意趣横生，可
以说都是"民间味"意涵的具
体呈现。原本这些是传统文人
画视为小道的冷门，却让齐白
石放到了文人雅趣的台面上。

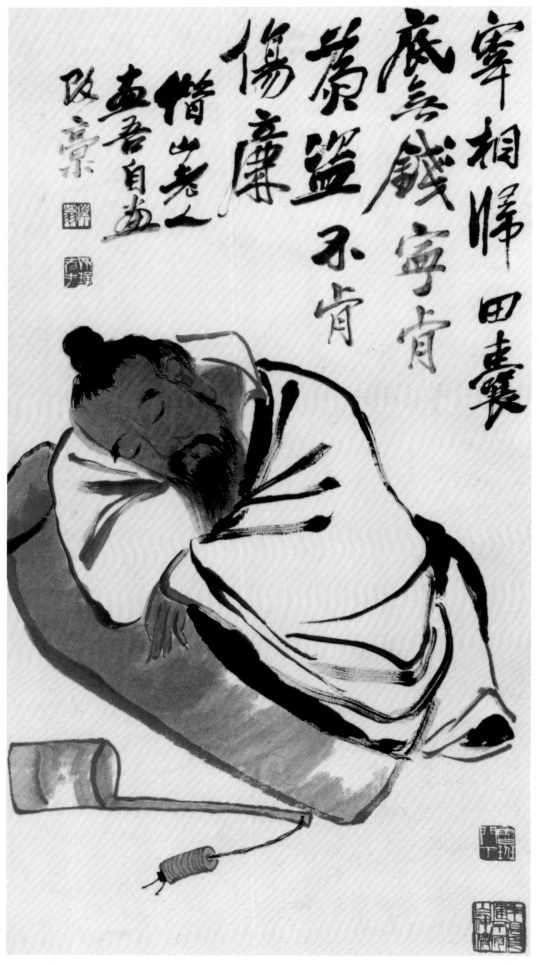

毕卓盗酒　95cm×50.2cm　约二十世纪四十年代中期

宁相归田卖
底无钱宁肯
卖盗不肯
伤廉
惜此老人
画吾自有
政章

齐白石的这幅《毕卓盗酒》大约作于八十五岁，画中老者倚瓮而眠，留发髻，面色发红，蓄长须，颇有官者遗风，空酒提横倒在地上，看来他因醉酒而昏睡。

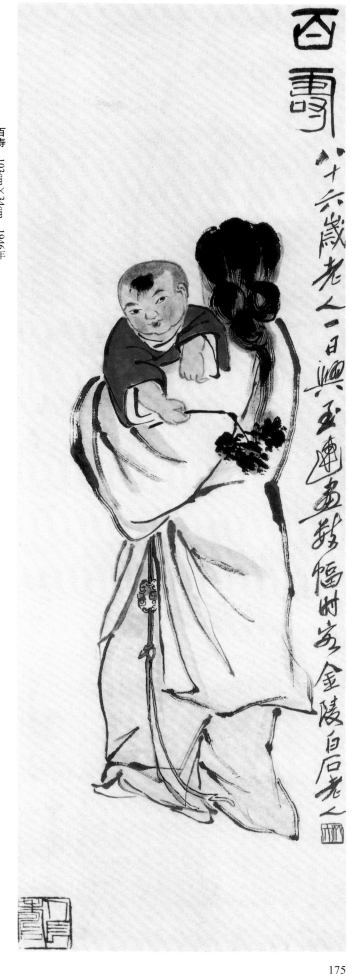

百寿　103cm×34cm　1946年

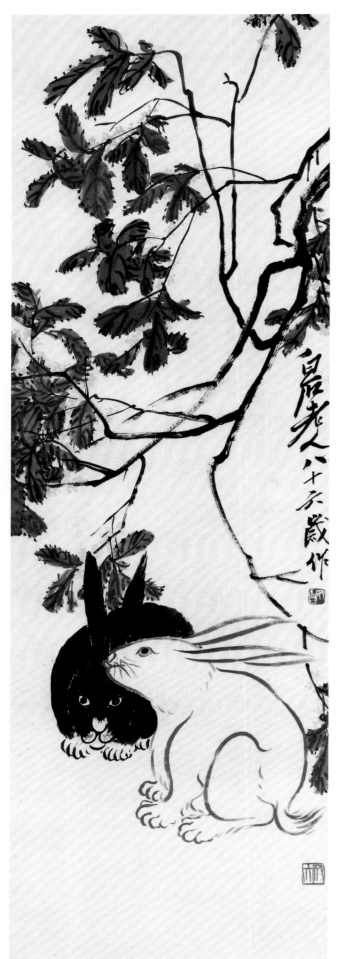

桂花双兔　104cm×33cm　1946年

176

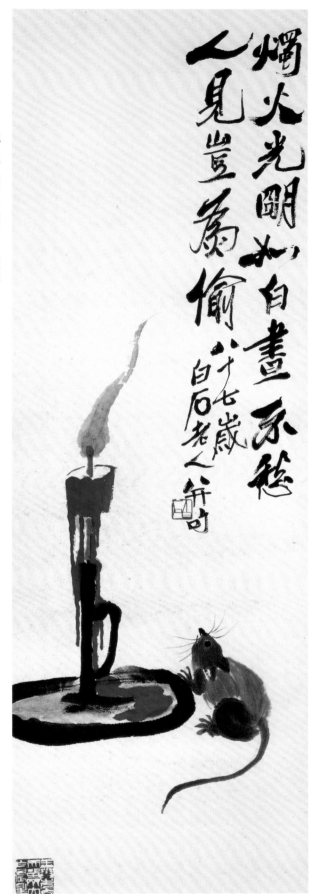

鼠·烛
103cm×33.5cm 1947年

燭火光朙如白晝不愁
人見豈爲偷

八十七歲
白石老人并句

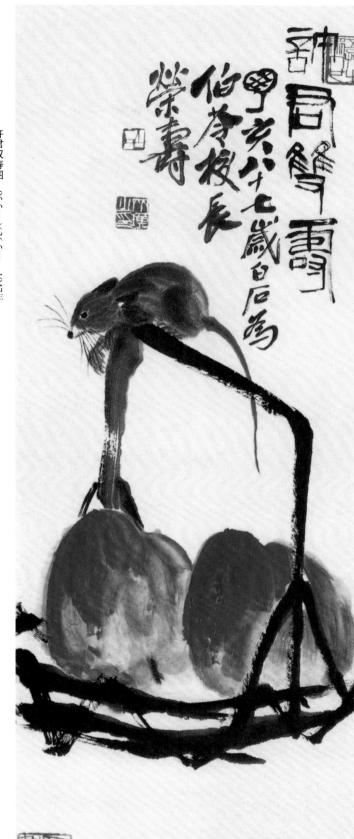

许君双寿图 95.5cm×36.5cm 1947年

許君雙壽
甲戌八十七歲白石為
伯奇夜長
榮壽

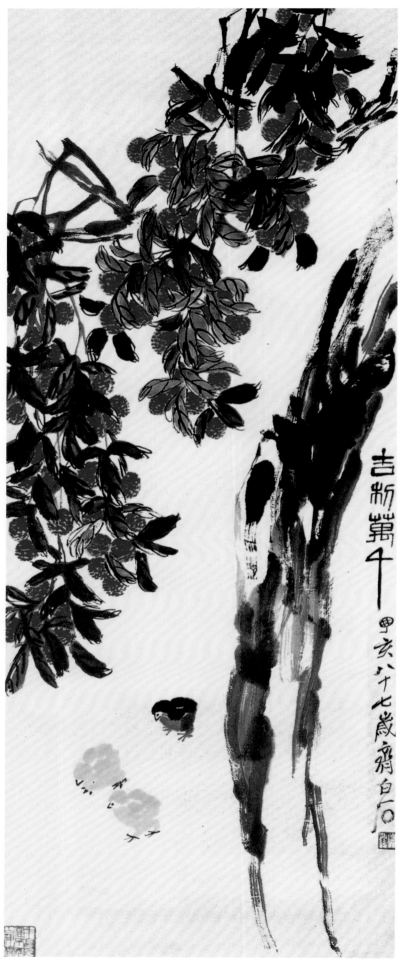

吉利万千　151.5cm×60cm　1947年

吉利萬千
丁亥八十七歲齊白石

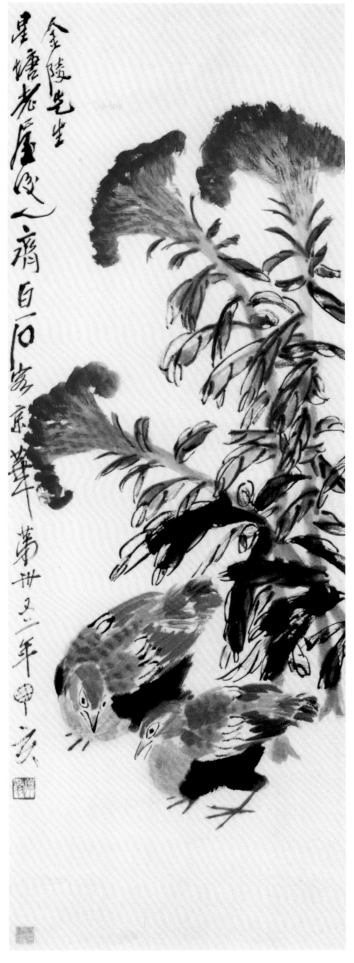

竹鸡·鸡冠花　116cm×41cm　1947年

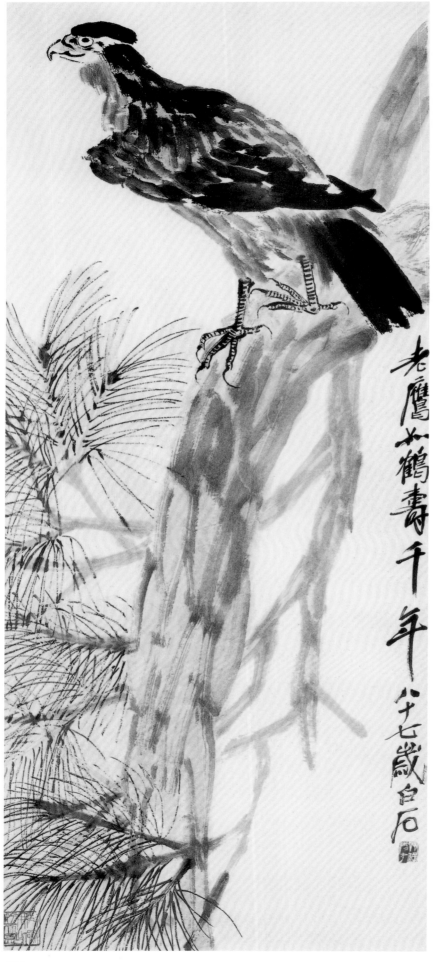

老鷹如鶴寿千年　122cm×52cm　1947年

老鷹如鶴壽千年 八十七歲白石

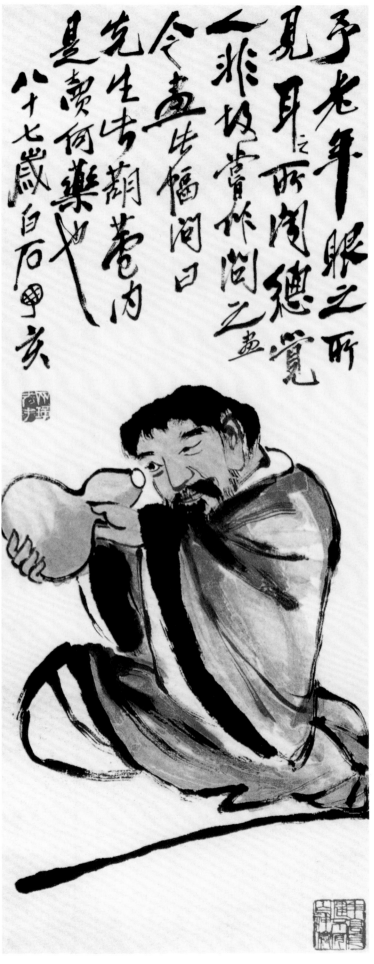

予老年眼之所
見耳之所聞總覺
一非坡賞作圖之畫
今畫此幅問曰
先生尚賣葫蘆否
是賣何藥也
八十七歲白石甲亥

葫芦何药　88cm×33cm　1947年

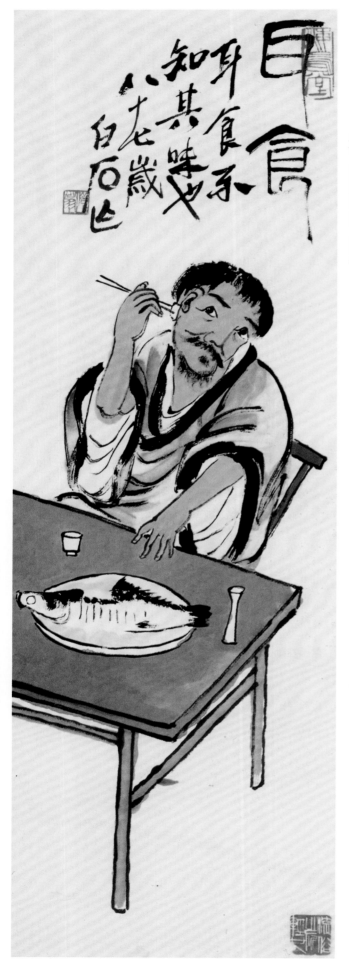

目食

耳食不知其味

八十七歲

白石

耳食　102cm×34cm　1947年

182

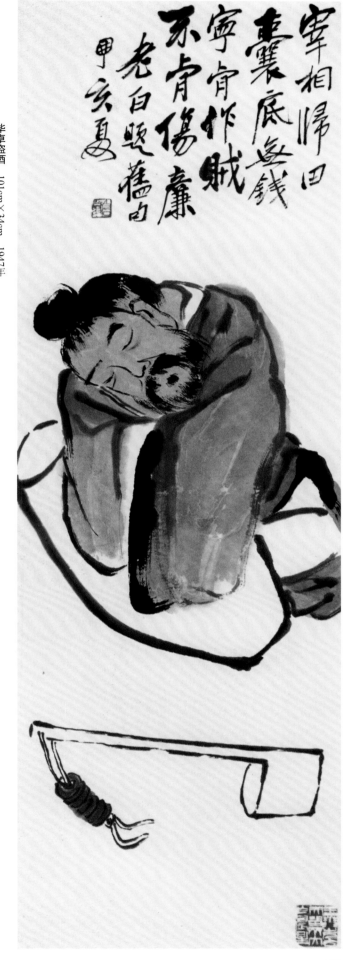

宰相歸田
橐底無錢
寧肯作賊
不肯傷廉
老白題舊句
甲戌夏

毕卓盗酒　101cm×34cm　1947年

齐白石画人物可谓亮点频频！乍看其貌不扬，细看笔墨精湛、生动传神、功力深厚、意趣盎然。他曾为画人不像而急得满头大汗，也曾为能画出纱衣里透出的袍上花纹而得意。注情于笔墨之中，故画出来的形形色色的人物，无一不反映着自己的生活感受，虽用笔简省，却不乏善良、朴素、睿智、幽默；虽怪是怪，可和白石老人一样个个活得真实、活得风流！

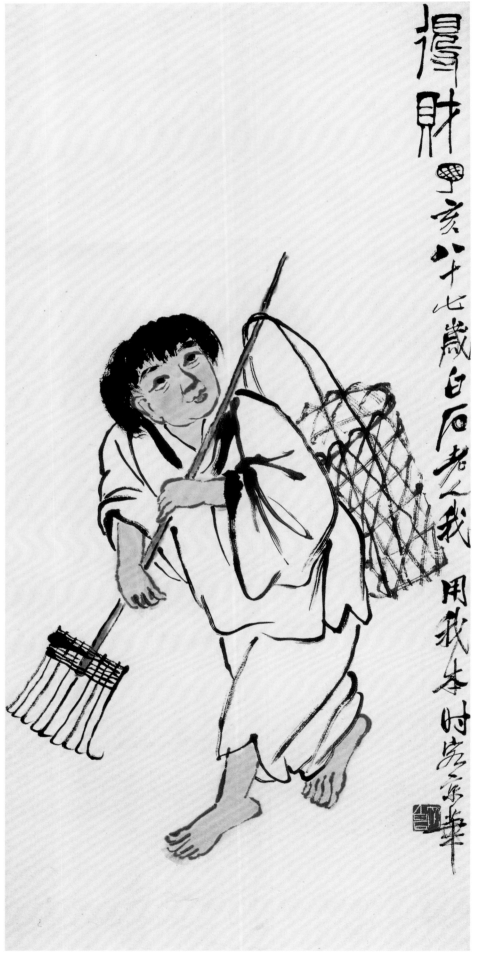

得財圖　92cm×43cm　1947年

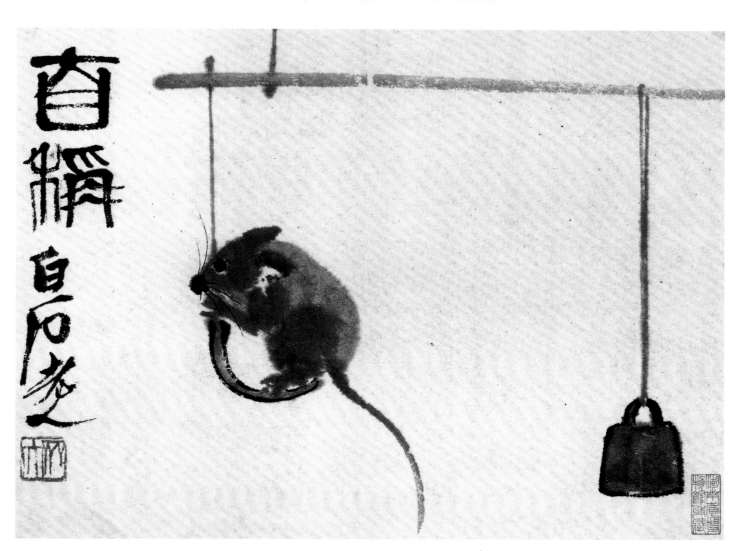

自称（鼠子册页之一）　27cm×36cm　1948年

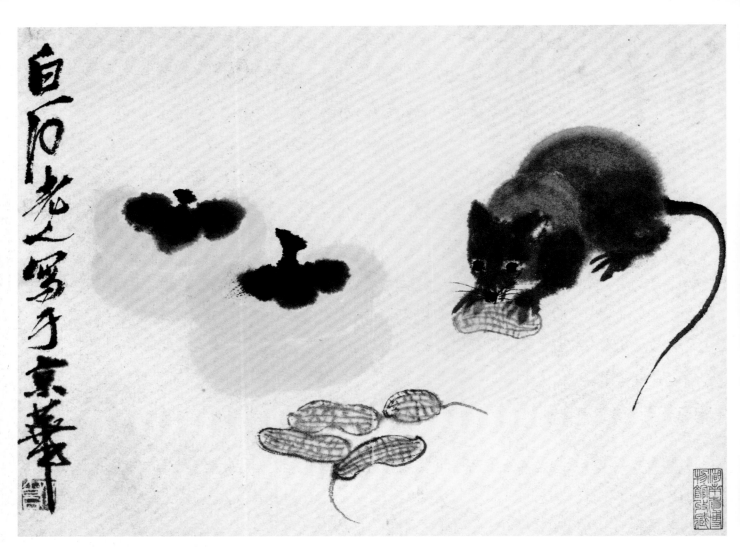

鼠·柿子花生（鼠子册页之二）　　27cm×36cm　　1948年

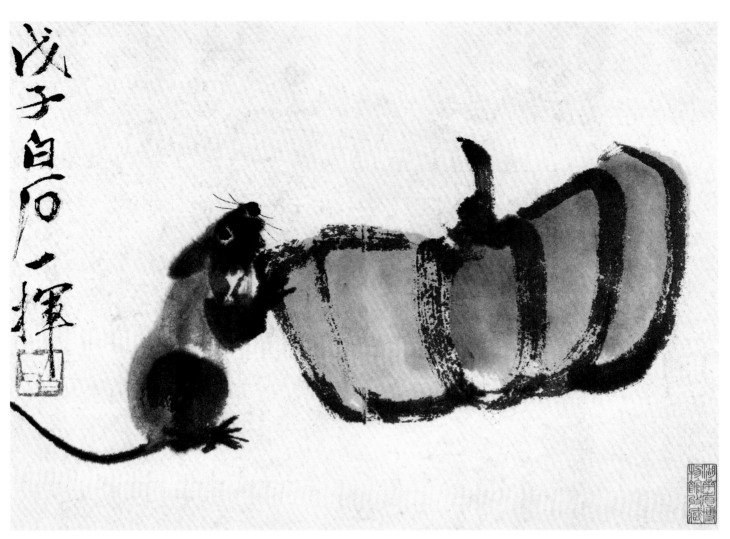

鼠·南瓜（鼠子册页之三）　27cm×36cm　1948年

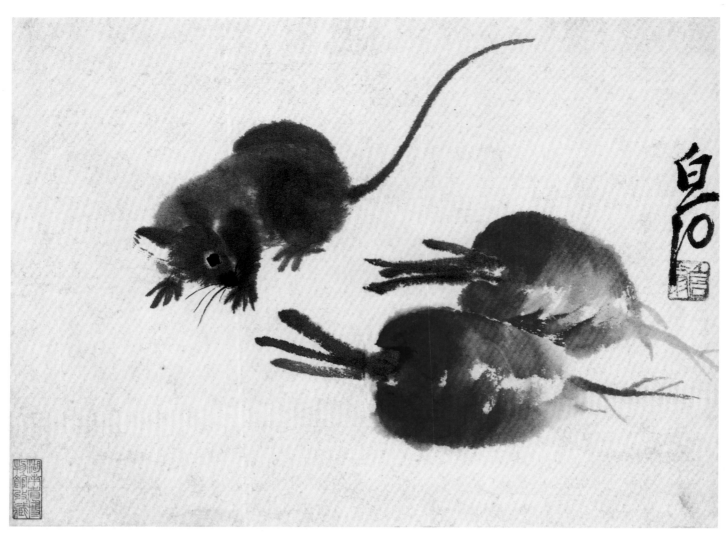

鼠・萝卜（鼠子册页之四）　27cm×36cm　1948年

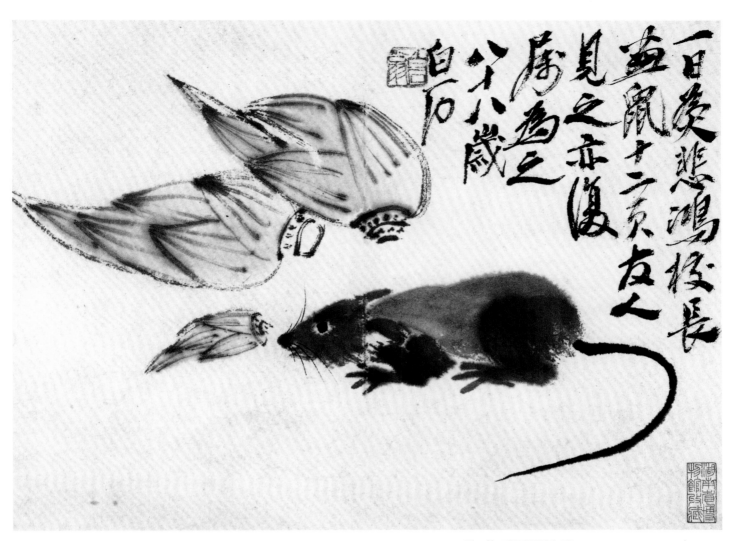

一日為悲鴻校長畫鼠十二頁友人見之亦須屬為之尒八歲白石

鼠·笋（鼠子册页之五）　27cm×36cm　1948年

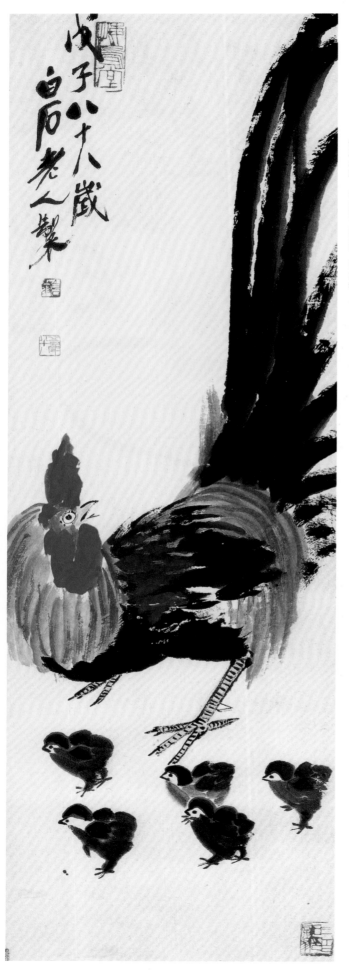

公鸡小鸡　104cm×35cm　1948年

思源先生正之 戊子年八十八 白石

雄鸡　100cm×52.5cm　1948年

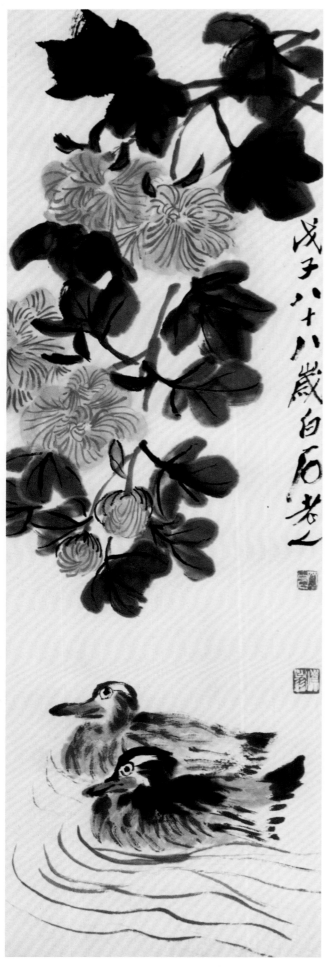

芙蓉双鸭　100cm×33.5cm　1948年

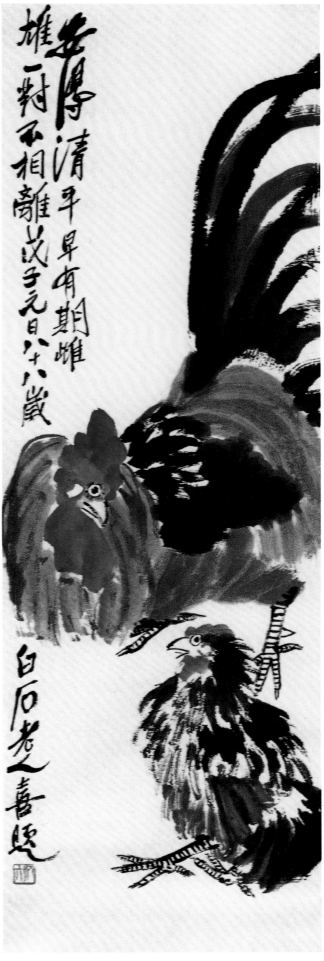

清平有期　110cm×35cm　1948年

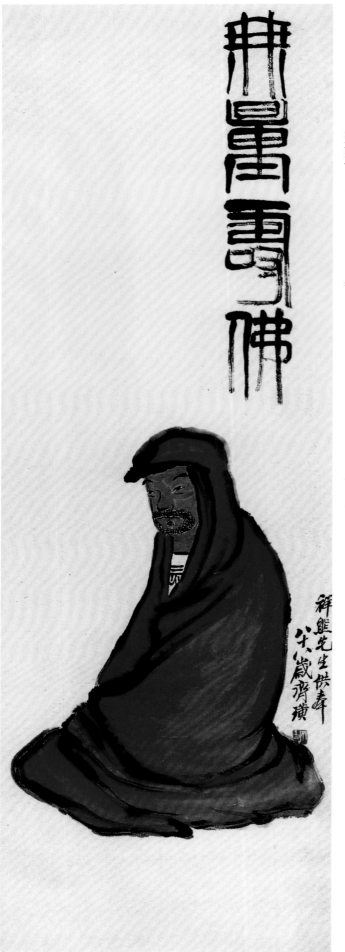

無量壽佛　115cm×39.5cm　1948年

祥熊先生供養
八十八歲齊璜

194

羽毛自知美

縱人呼作雞

白石老者

竹鸡　28.5cm×17cm　约1948年

195

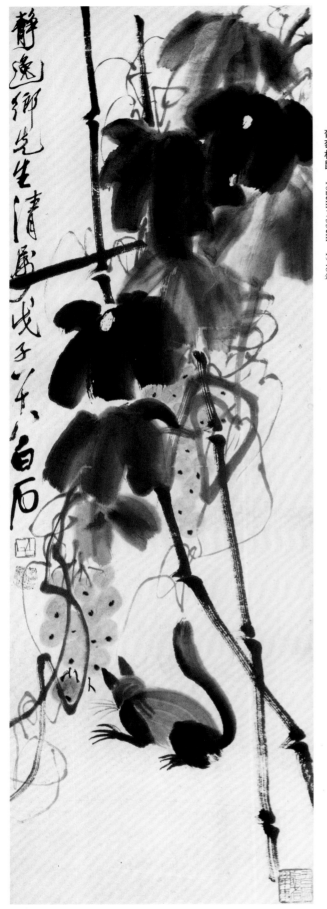

牵牛鸡雏　107cm×40cm　1948年

葡萄松鼠　102cm×33cm　1948年

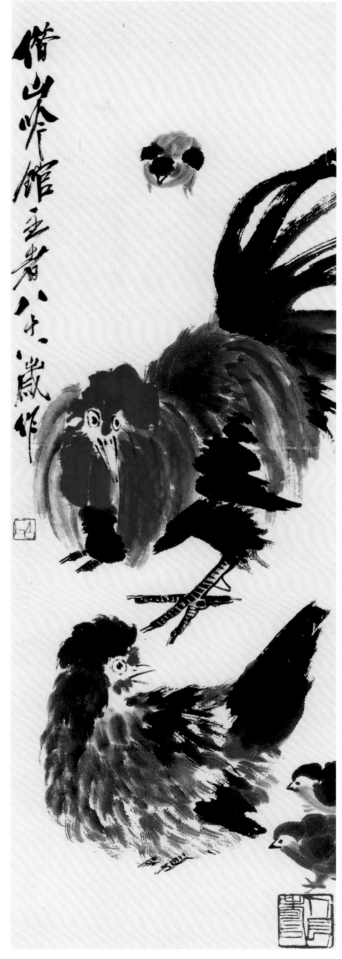

欢天喜地　103cm×33cm　1948年

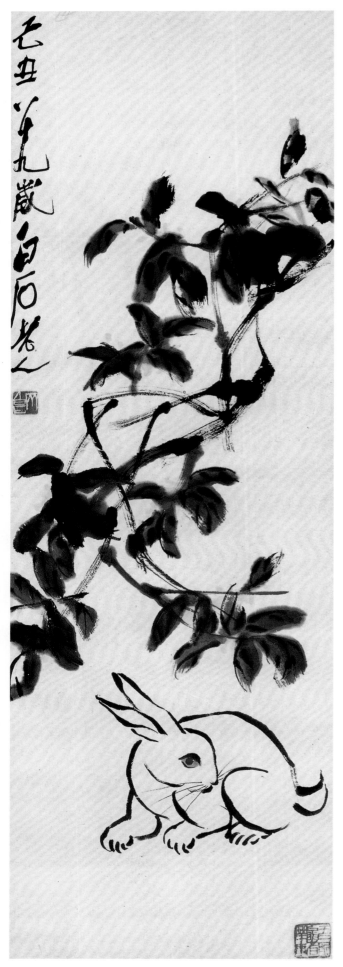

桂花玉兔　113cm×34cm　1949年

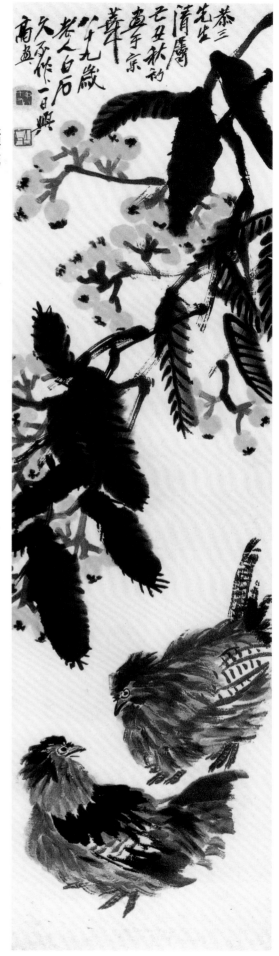

枇杷双鸡　133cm×35.5cm　1949年

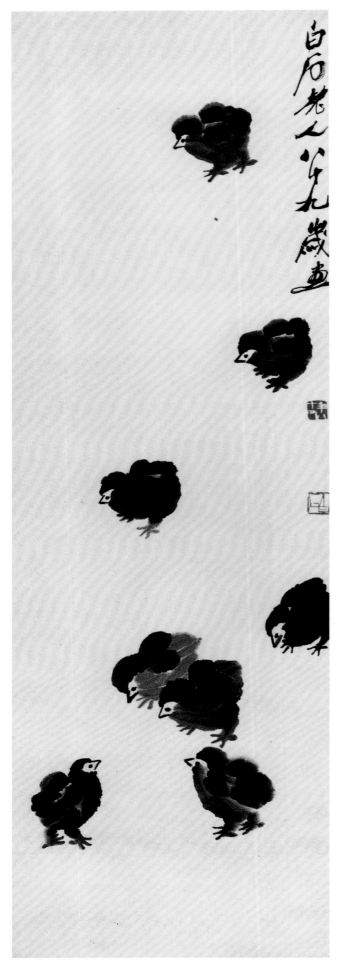

雏鸡　111cm×34.8cm　1949年

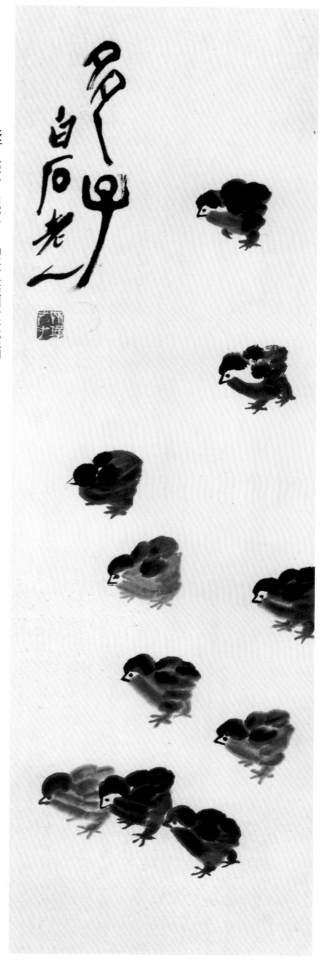

多子　101.1cm×33.4cm　约二十世纪四十年代晚期

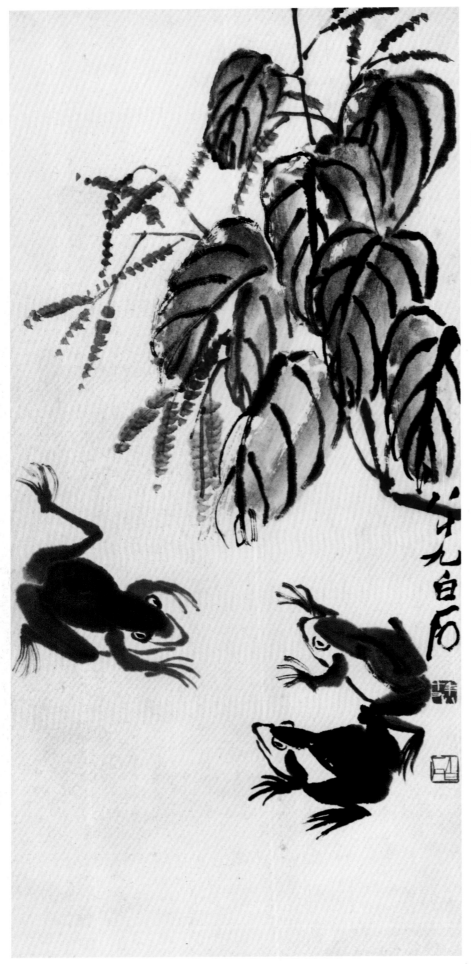

红蓼青蛙　82cm×37.5cm　1949年

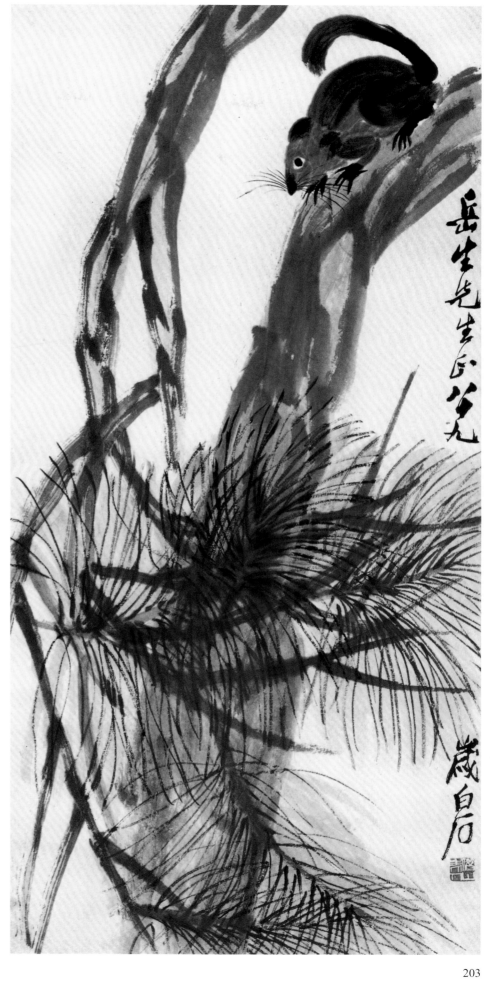

松鼠　90cm×44cm　1949年

岳生先生正之
齊白石

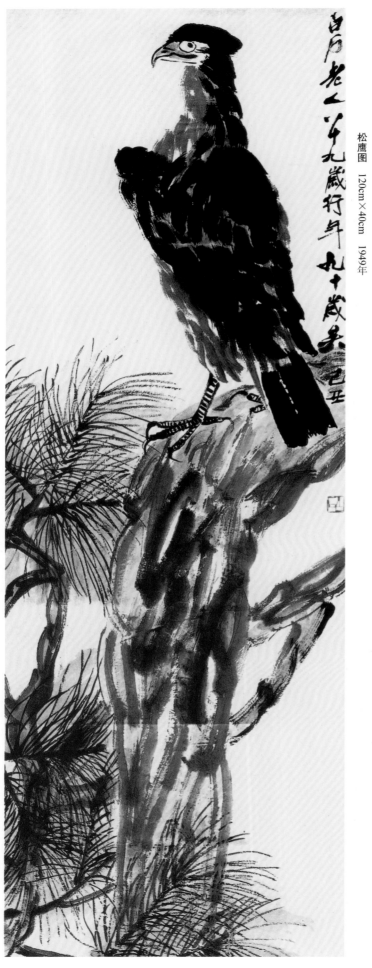

松鹰图　120cm×40cm　1949年

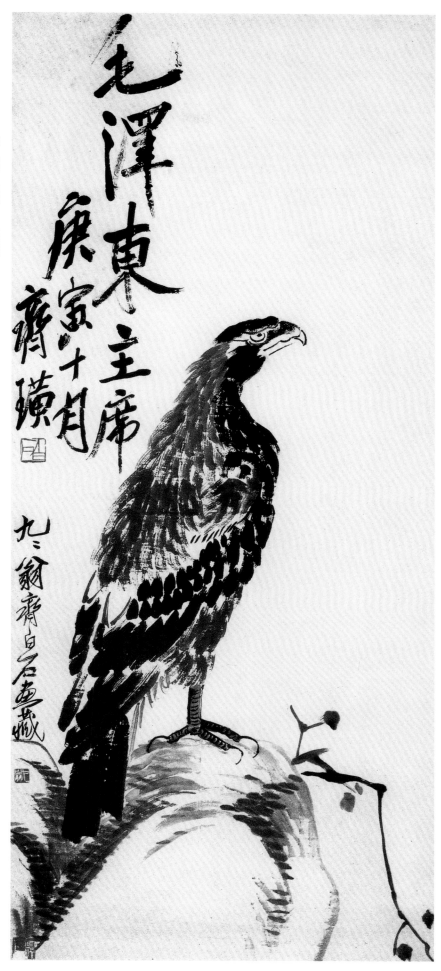

毛泽东主席

庚寅十月

齐璜

九十翁齐白石画藏

鹰　139cm×59cm　1950年

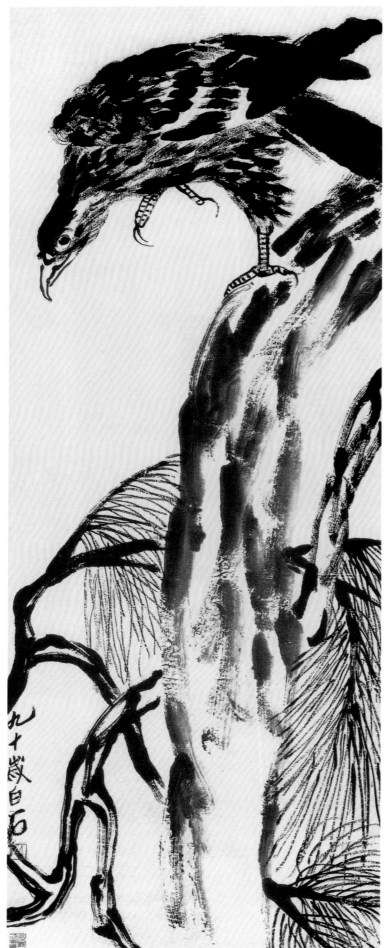

松鷹图　135cm×52.5cm　1950年

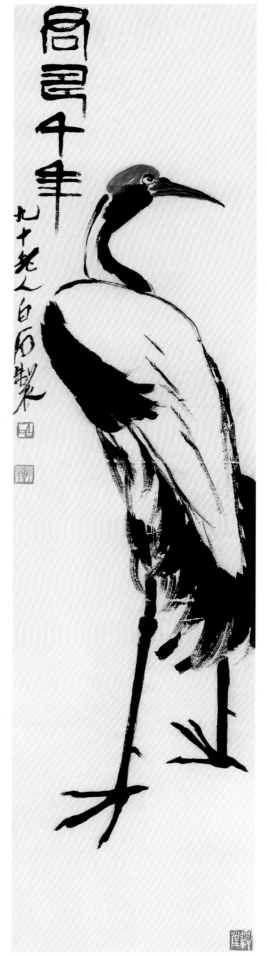

君寿千年　137.1cm×34cm　1950年

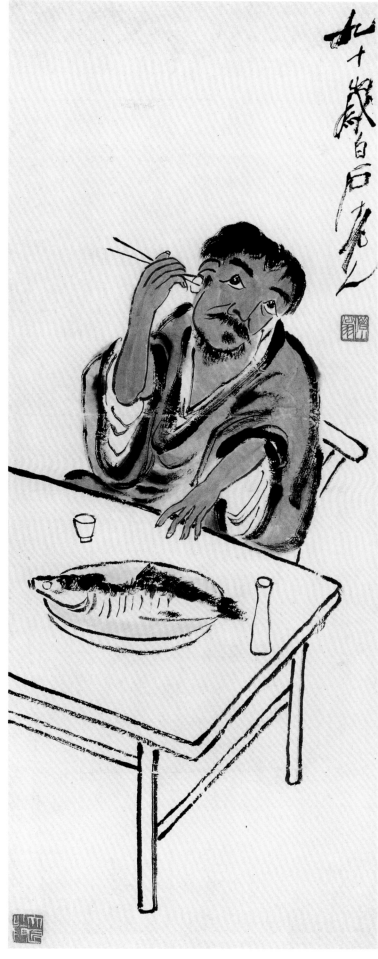

耳食图　97cm×36.5cm　1950年

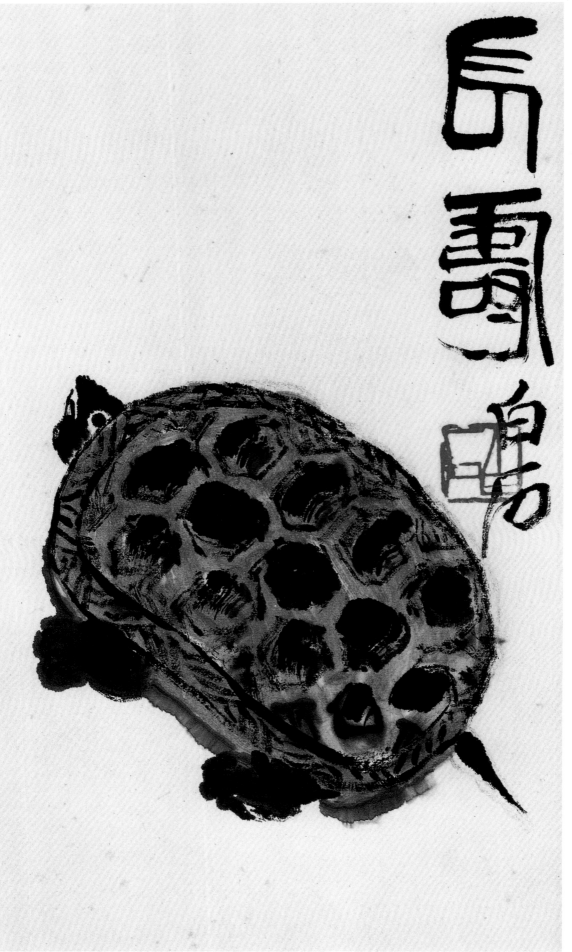

长寿（册页） 28cm×17.5cm 约1950年

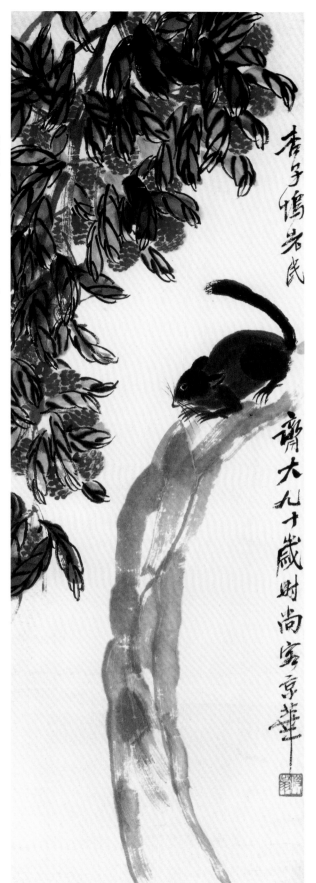

荔枝松鼠　105cm×34.5cm　1950年

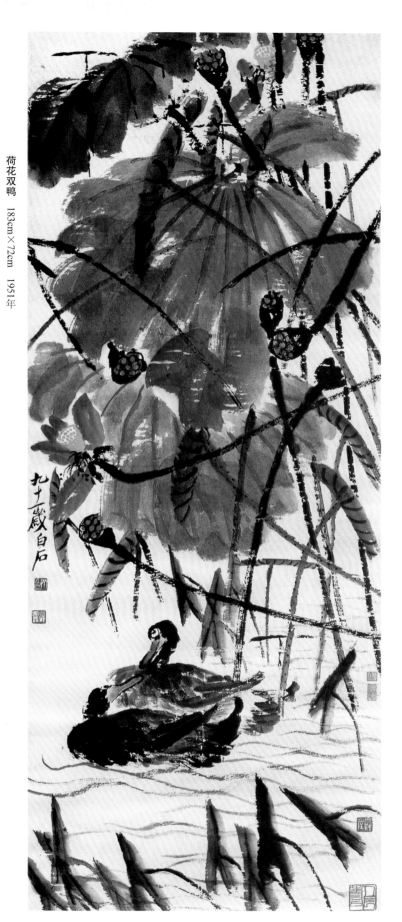

荷花双鸭　183cm×72cm　1951年

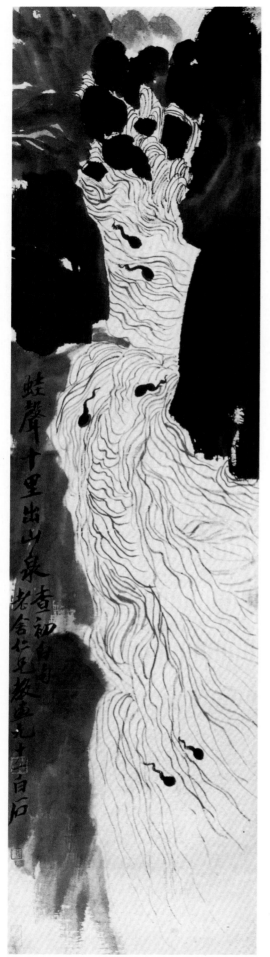

蛙声十里出山泉　134cm×34cm　1951年

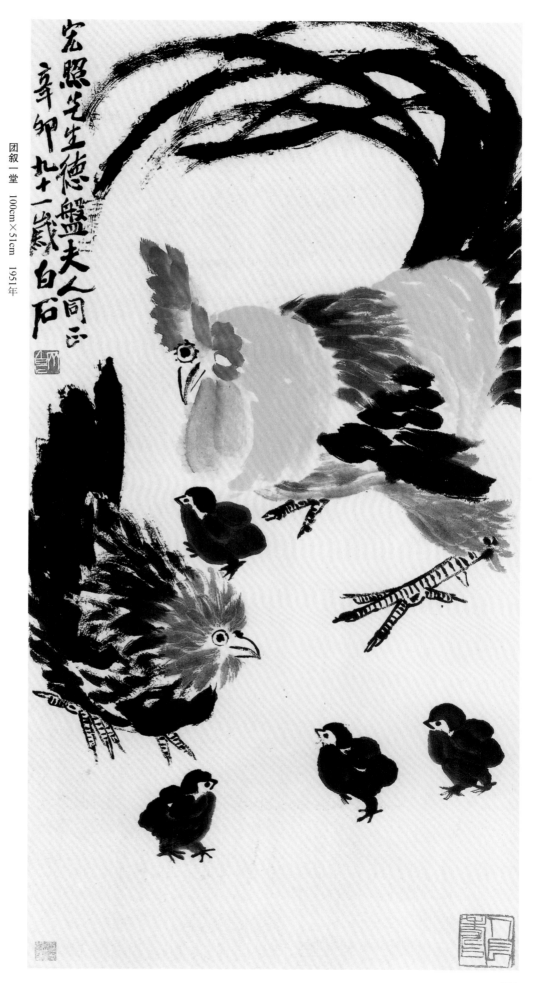

宏照先生德盤夫人同正
辛卯九十一歲白石

団叙一堂　100cm×51cm　1951年

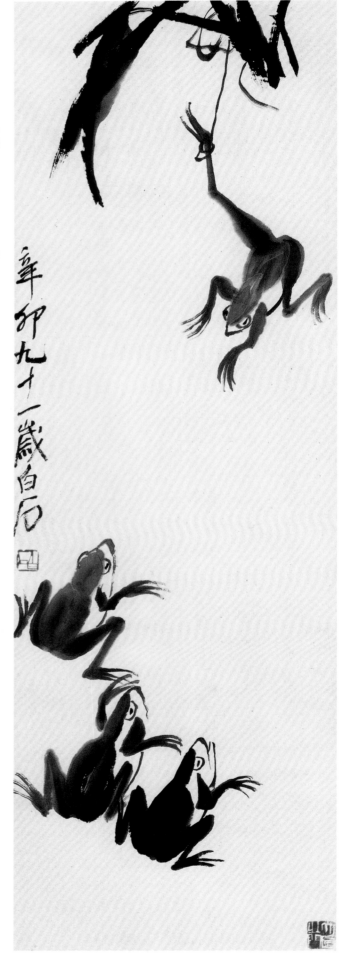

青蛙　103.3cm×34.3cm　1951年

辛卯九十一歳白石

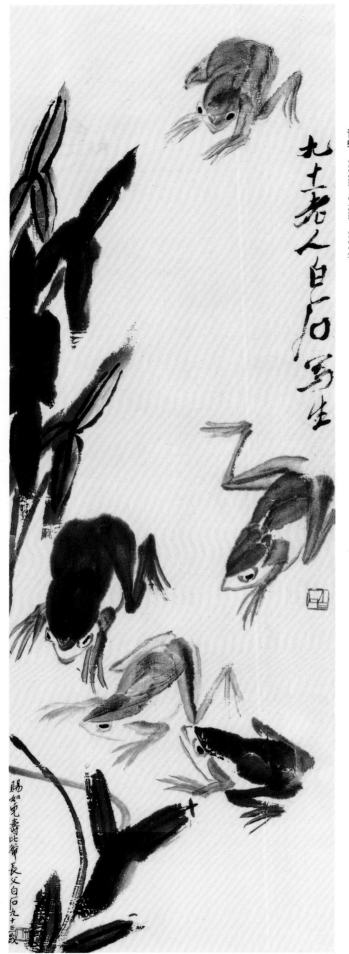

青蛙　105cm×34cm　1951年

九十老人白石寫生

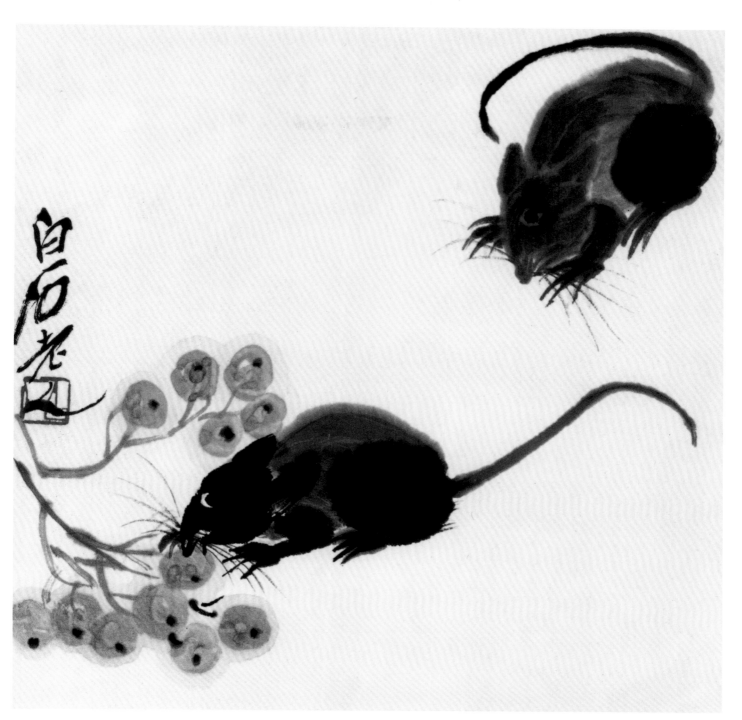

葡萄老鼠（册页之十） 28.4cm×28.4cm 1951年

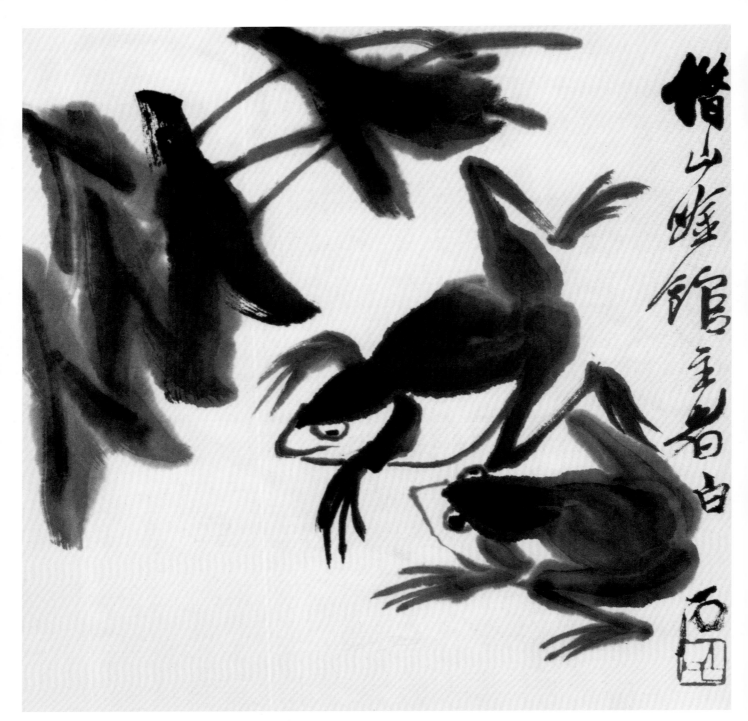

水草青蛙（册页之十一） 28.4cm×28.4cm 1951年

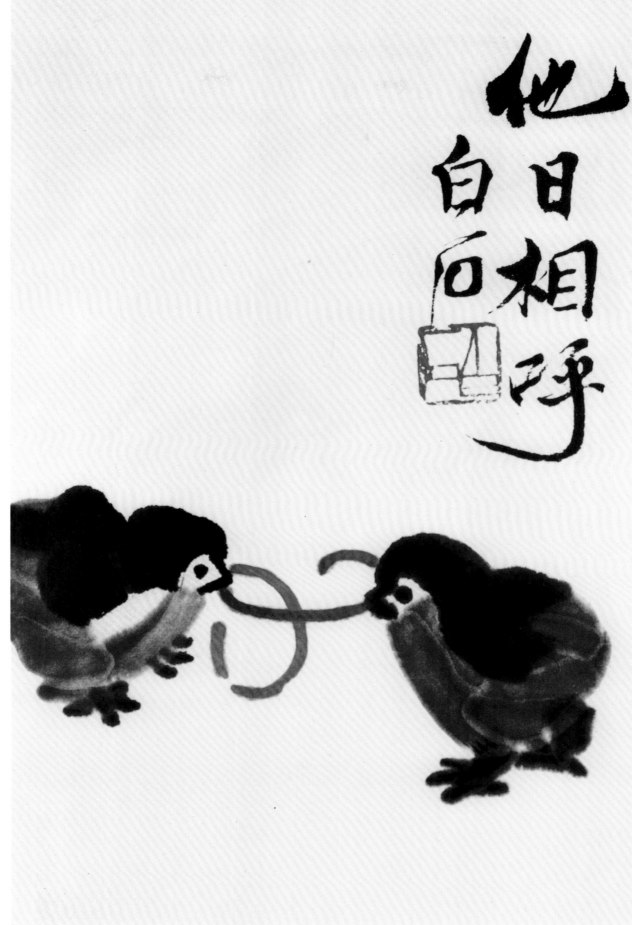

他日相呼（册页） 28cm×17.5cm 约二十世纪五十年代初期

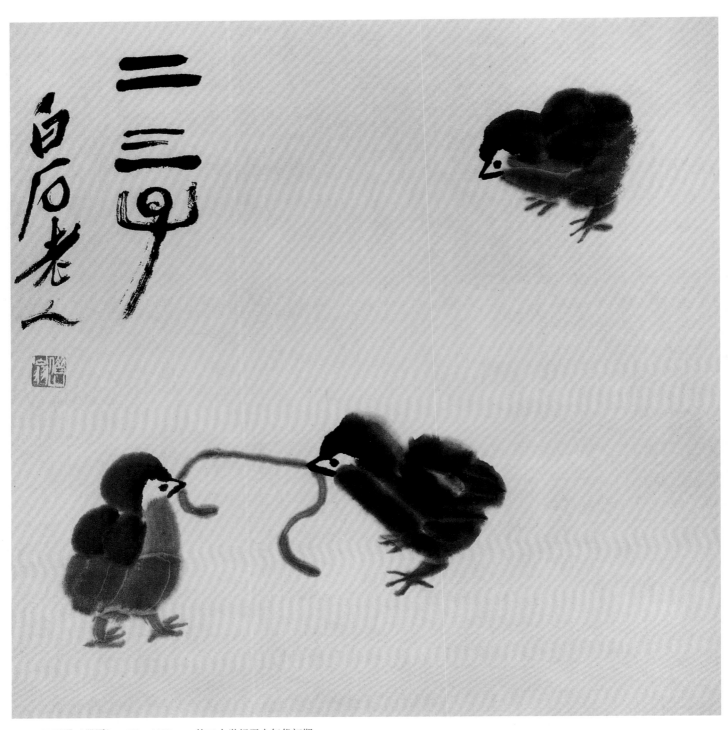

二三子（册页）　37cm×33cm　约二十世纪五十年代初期

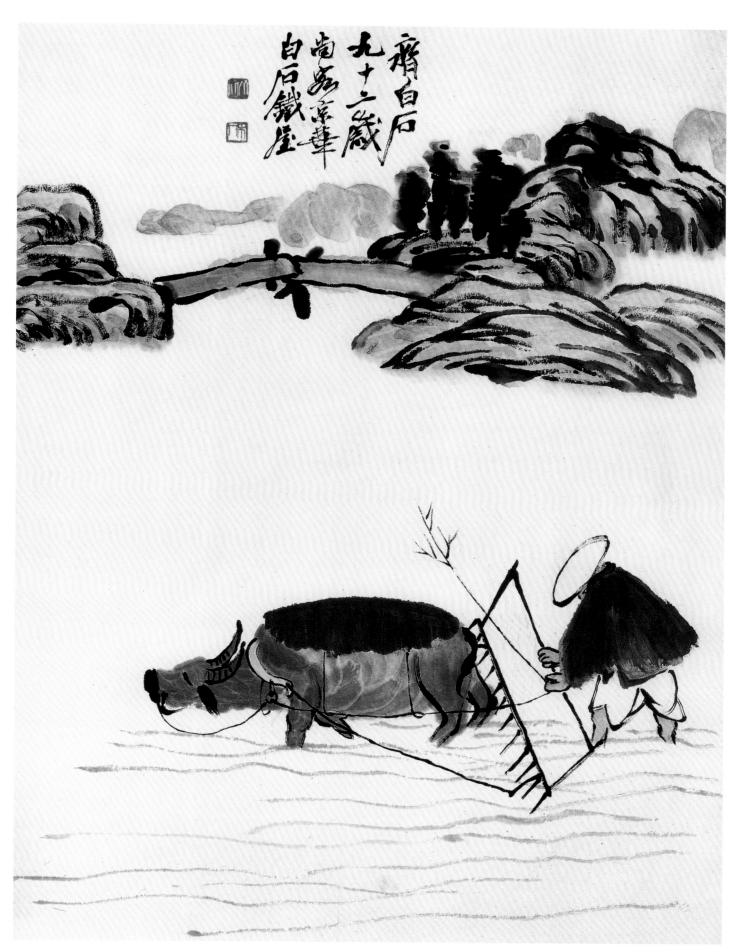

齐白石
九十二歲
尚客京華
白石鐵屋

雨耕图　69cm×52.7cm　1952年

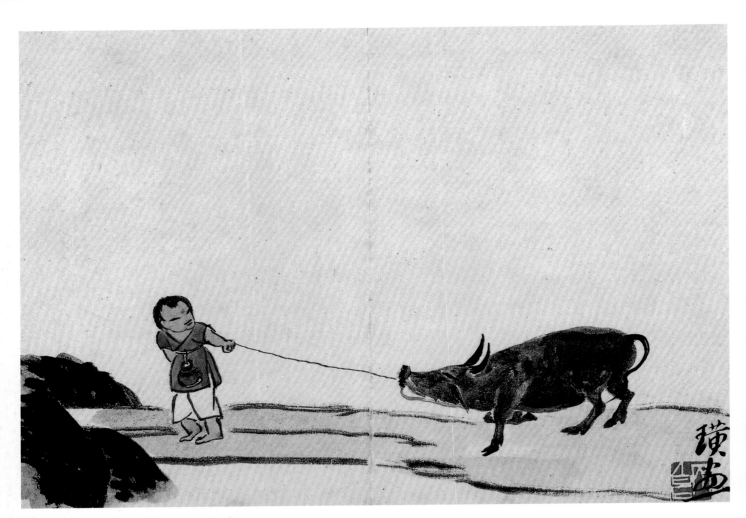

牧牛图（册页）　36cm×52cm　1952年

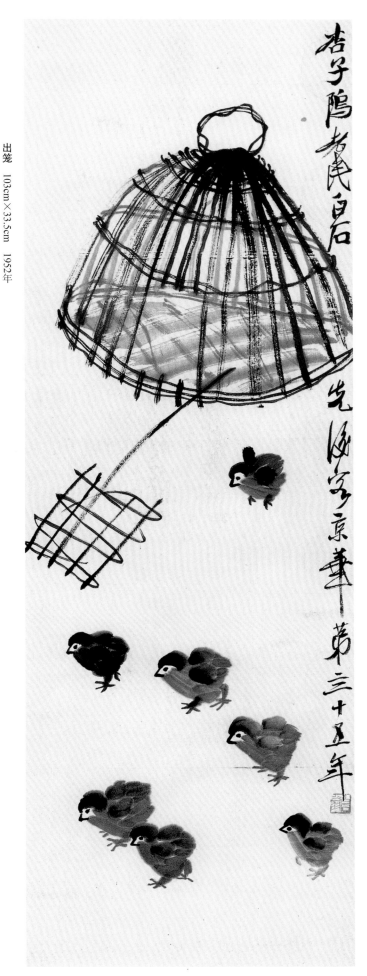

猫之精光蝶之缘色求老人依样呆厌年
回照孚不多辩
九十二白石

猫蝶图　139.5cm×34.5cm　1952年

杏子鴆老民白石
先渙㝫京華第三十五年

出笼　103cm×33.5cm　1952年

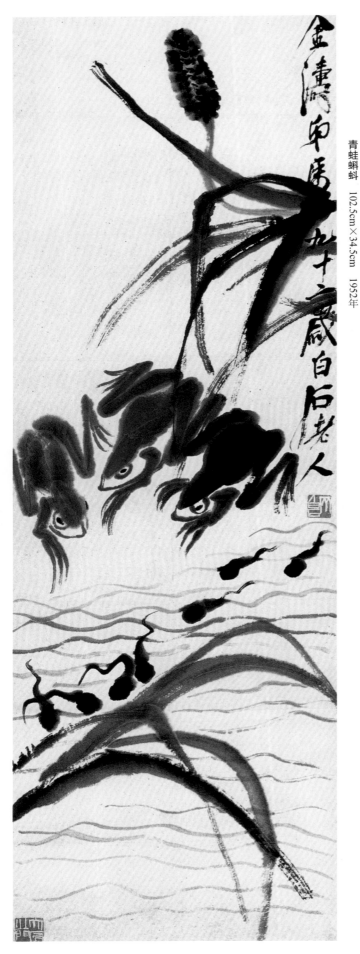

青蛙蝌蚪　102.5cm×34.5cm　1952年

芋叶青蛙　105cm×36cm　1952年

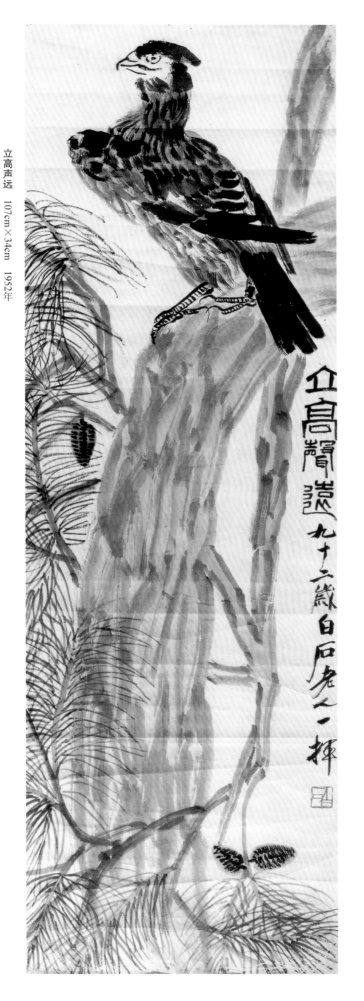

立高声远 107cm×34cm 1952年

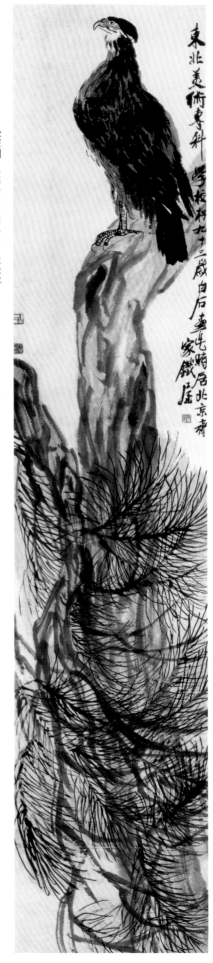

松鹰图 307.8cm×61.6cm 1953年

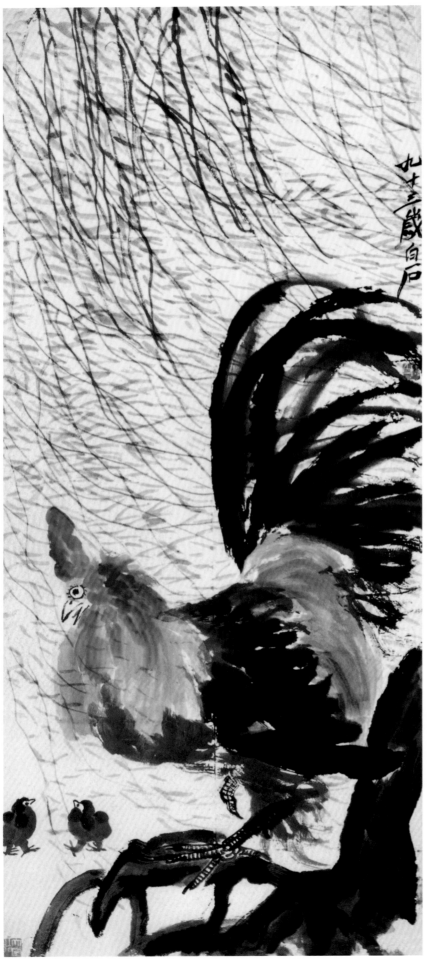

柳荫公鸡　126cm×54cm　1953年

九十三歲白石

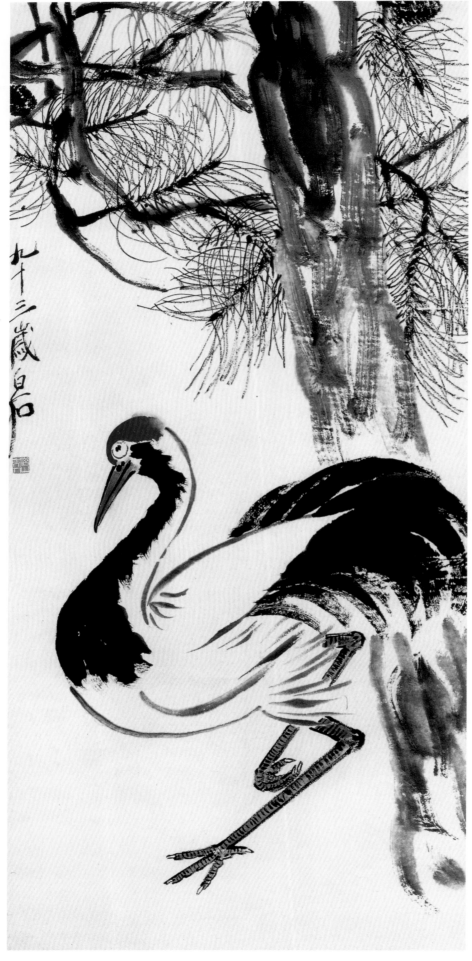

松鹤图　135.5cm×63cm　1953年

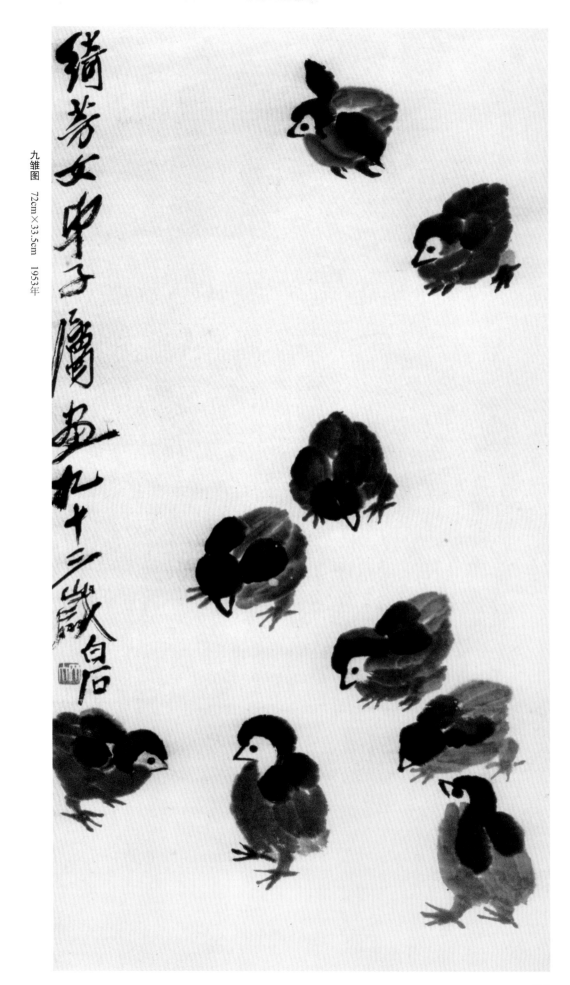

绮芳女弟子属画 九十三岁白石

九雏图　72cm×33.5cm　1953年

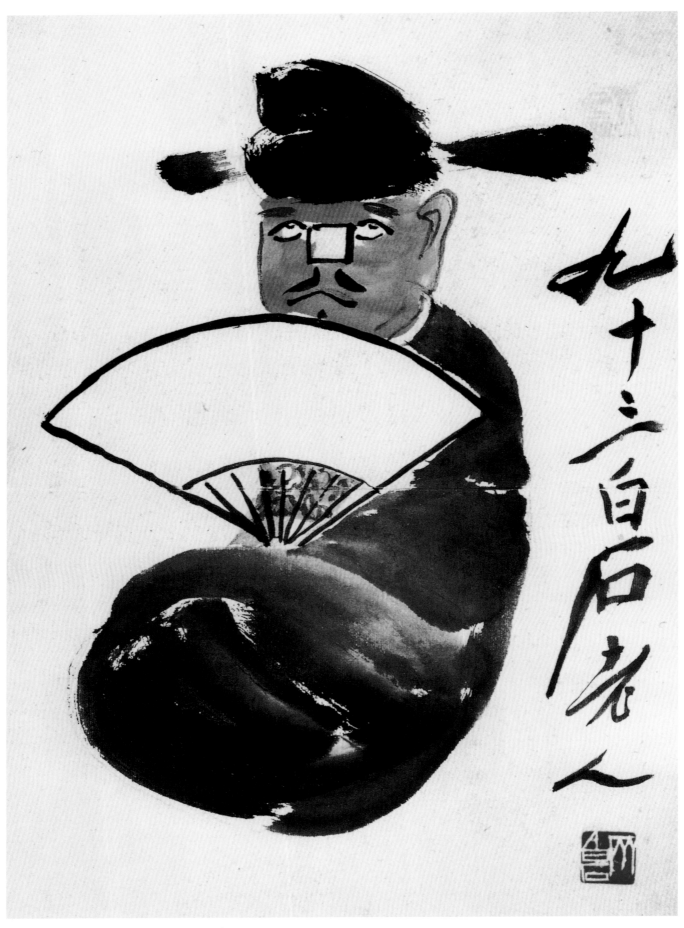

九十三白石老人

不倒翁（册页）　30.8cm×22cm　1953年

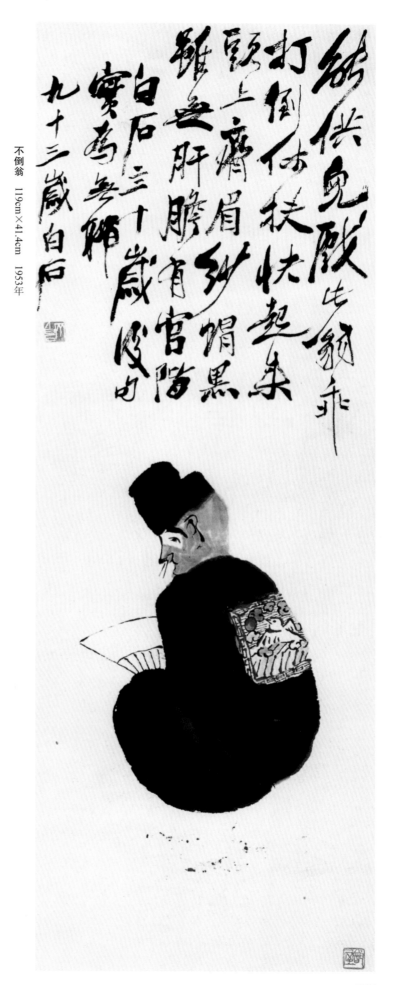

能供兒戲此翁乖
打倒休扶快起來
頭上齊眉紗帽黑
雖無肝膽有官階
白石三十歲後所
實為無師
九十三歲白石

不倒翁　119cm×41.4cm　1953年

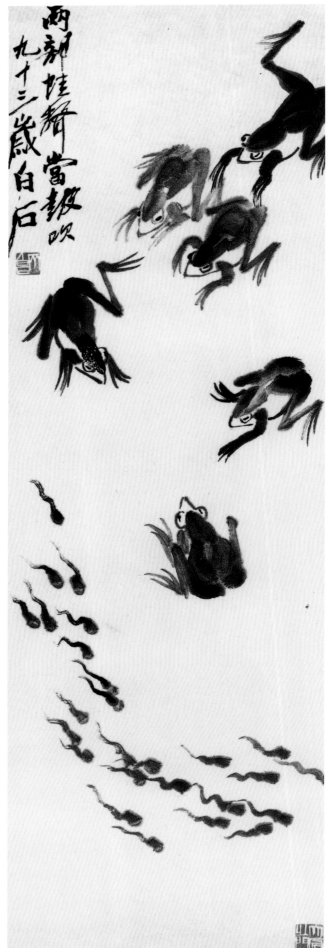

两部蛙声当鼓吹 104.5cm×34cm 1953年

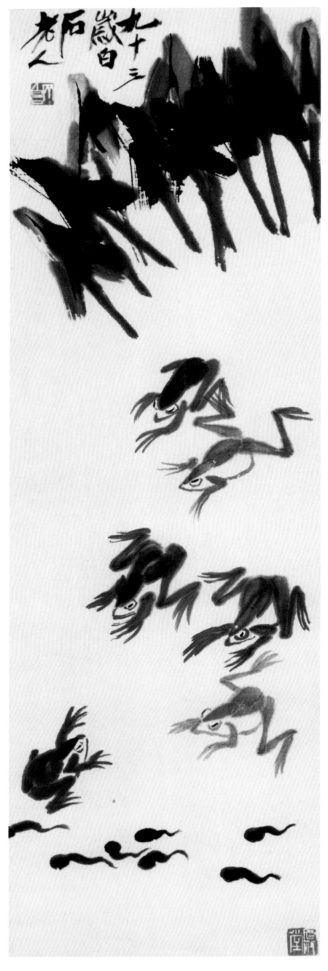

青蛙 105.5cm×34cm 1953年

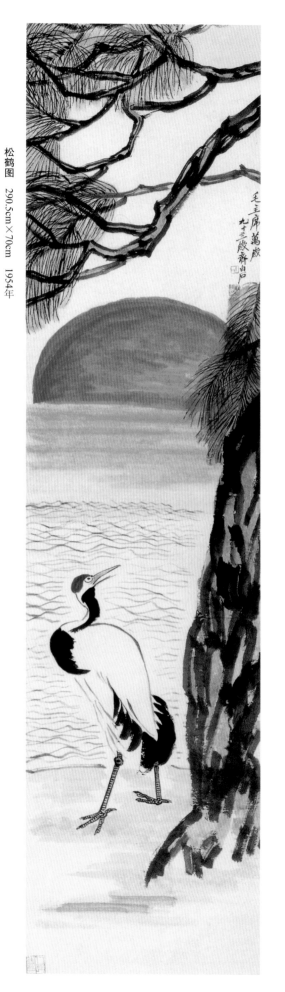

松鶴图　290.5cm×70cm　1954年

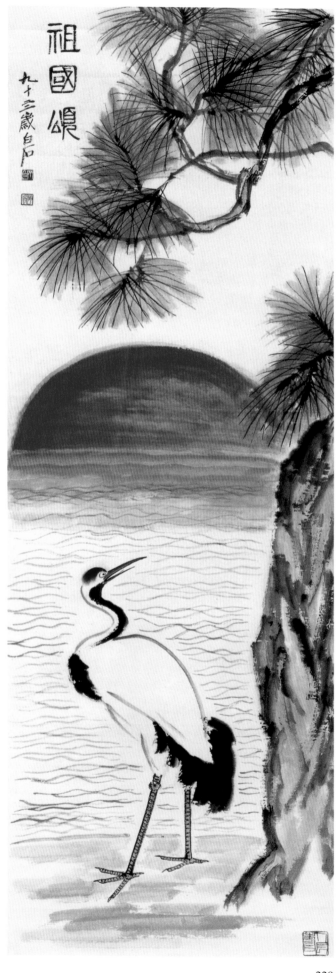

祖国颂　216cm×68cm　1954年

229

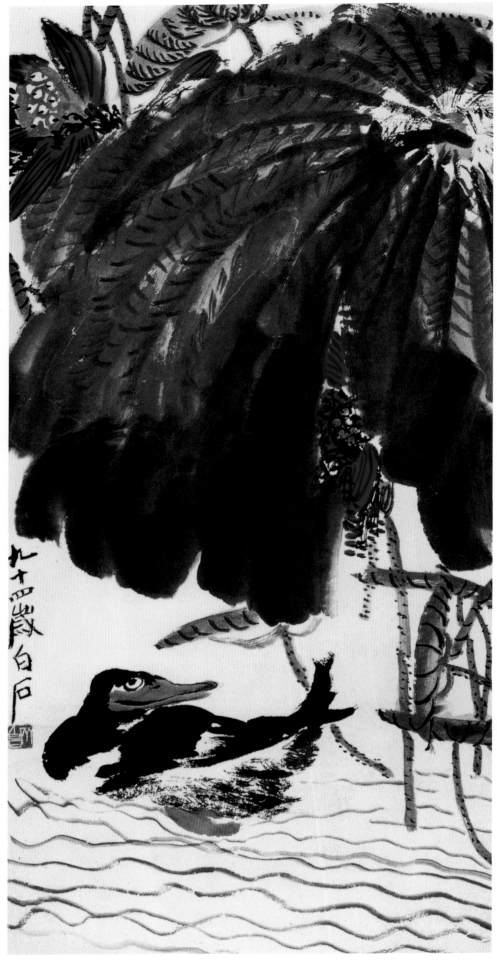

荷花水鸭　106.5cm×52cm　1954年

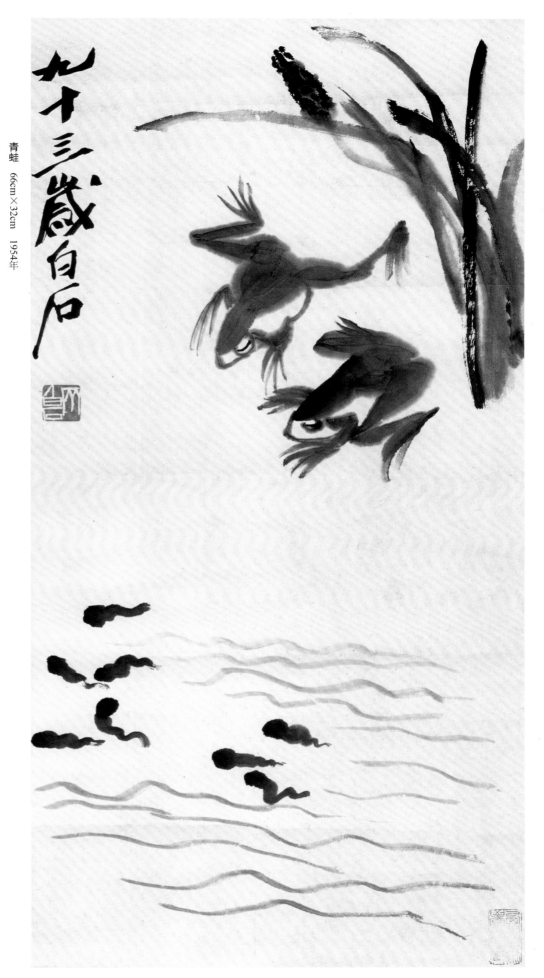

九十三歲白石

青蛙　66cm×32cm　1954年

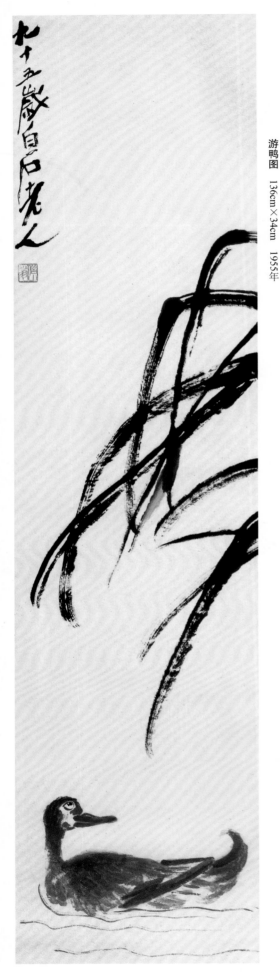

游鸭图　136cm×34cm　1955年

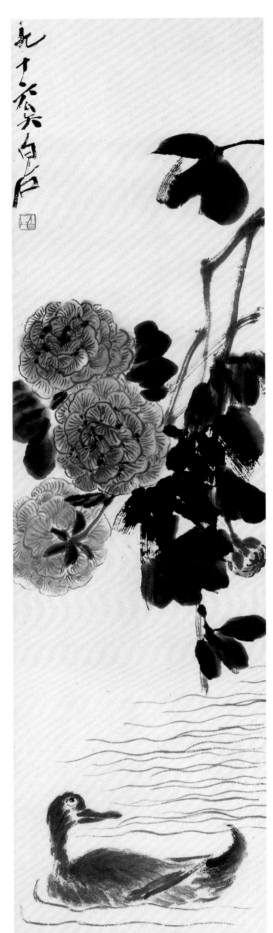

芙蓉游鸭　135.2cm×34.4cm　1956年